銀飾輕手作

純銀黏土 so easy！

推薦序

　　與文靖老師相識於銀彩公司的教室中，文靖老師給人第一眼的印象是甜美、文靜……當時也沒有太多的交談。

　　隨著文靖老師參加公司的活動與課程越來越多，相對地有機會與她談到話，而漸漸地瞭解到在文靜的外表下，她更是一位認真有目標的創作者。在她的純銀黏土教學路途中，也替自己的人生立下的計畫與目標，而這些目標也一一在她的堅持下近年來逐一完成。

　　得知這次文靖的《銀飾輕手作：純銀黏土 so easy》出版，很是高興！她的才華又一次見證在眾人面前，並且樂意與大家分享，這是何等的榮耀！

　　在此，獻上我最深的祝福～願文靖老師在純銀黏土的創作路上，能夠持續發光發熱，永遠有新鮮活潑的創造力，往幸福甜美的夢想大步邁進！

銀彩有限公司社長

Shan Wen yen

喜悅的心

　　得知文靖老師要為一年中的（春節、情人節、週年紀念日、母親節、父親節、聖誕節、生日禮物、彌月禮物）設計一系列動手自己做更有意義的 DIY 手作銀飾書籍，是讓人喜悅的事。

　　文靖老師在取得日本 DAC 貴金屬 ARTCLAY 師資至今也有十多年，初學期間與文靖老師相處一年多，從一開始小小的作品都用心把自己的創作理念放入其中，有著豐富創作思路的她，在每件作品都能給了它生命似的。經過這麼多年的創作教學經驗，相信文靖老師能把這手作銀飾的經驗注入在這本書中，讓大家學習做做看。

　　手作銀飾奧妙的地方在於它經過創作者「心」的構思，傳於「手」的捏塑，每件作品中能傳達訊息。說起來好像很深奧，其實做起來輕鬆簡單、不複雜。隨意捏塑、敲打、創作，就能做出你的味道。當然再簡單的東西，要進入它的領域裡也需要一位指導老師引領入門學習。

　　我相信在這本書中經由文靖老師的導引定能快速上手，創作出你「心」所「喜」，帶著你的意念送到你所愛的人手中，讓對方感受到幸福滿滿。現今快節奏步調的生活中，需要的就是偶爾放下快步調，停在當下隨心、隨意、隨手做著捏塑銀飾，慢活的尋找內心底層那份舒心、愉悅的感覺。

　　這本書說起來是才藝教學書籍，但在我自己創作經驗中，我把它歸納為療癒系列。在創作的過程中就可釋放出負面的能量，進入正面思考的世界，天馬行空任你行，玩於手中隨你心，這種翱遊其中的享受，只有自己動手創作才能感受到，雖然過程會有些小挫折，但當與它熟悉後，就成了知己。

　　所以在此推薦大家隨著文靖老師的指導，快快動手自己做起來，讓自己享受到那份自由自在，也把那份幸福送給你所愛的人。

　　相信這本書是值得大家推介的好書。

<div align="right">銀荷手作飾品工作室</div>

作者序

不安分的平面設計工作者，
初次接觸純銀黏土，
便愛上銀飾手作！
它能結合自己喜歡的銀飾與設計，
更是療癒人心！

2003「盈漾 SilverYoung 工作室」成立

覺得愛手作的人，總能保有一顆年輕的心，期許自己也能夠長久如此。設法讓更多人能慢下腳步，共同感受銀飾 DIY 的愉悅時光是我的目標；引領完成幸福有溫度的銀手作，也是讓我熱衷教學與快樂的泉源。

2016《玩捏純銀黏土：純銀手作新美學》出版

第一次出書的喜悅，至今記憶猶新。睽違的這四年，除了持續授課、進修，還積極的走出工作室，接受外聘包班授課，也參加了幾場大型展覽，給自己注入更多創作的機會與動力。看看外面的手作世界，不難發現其實沒聽過純銀黏土的大有人在，所以前景是很寬廣的。參展過程和準備作品雖奔波辛苦，但也磨練自己更加茁壯與充實。

2020《銀飾輕手作：純銀黏土 so easy》誕生

延續第一本書大家的支持，增訂改版共 40 件作品，難度由淺入深，是本入門到進階的銀手作書籍。銀黏土的優點是輕鬆優雅的製作銀飾，且工具工法簡易，就算過程偶爾遭遇小失敗，只要未經高溫燒製過程，它都可以練土還原再製作，相當容易上手。期盼大家以書上的技法為基礎，款式為誘發創意的因子，撞擊出更多巧思，製作值得珍藏的手作禮物！

因為有你們，使我在創作的路上不寂寞，願與大家一起向前邁進，持續這段「黏而不膩」的純銀黏土親密之旅！

非常感謝我親愛的家人，參展時擔任苦力，拍攝作品時充當我的拋光助理，且不時給我支持鼓勵，讓我能任性的沈浸在銀飾創作的世界裡。

盈漾純銀黏土工作室負責人

林文靖

Contents · 目錄

008 簡介純銀黏土　　010 銀的小知識

Chapter. 01

純銀黏土的基本 Basic of SILVER CLAY

前置準備 PREPARATION
012 工具材料介紹
018 練土

塑形 SHAPING
019 基本塑形
　　019 擀片狀
　　020 搓揉
　　020 塗繪（以膏狀銀黏土完成一件作品）

021 圖案塑形
　　021 減法
　　022 加法

023 捏塑塑形
023 媒材輔助塑形

固定 FIXED
024 媒材固定
　　024 金具固定
　　　　» 寶石台座（柔軟的銀黏土）
　　　　» 插入環

» 裏付勾頭
» 蝶形胸針
» C 環／純銀開口圈

025 寶石固定
　　» 柔軟狀態的銀黏土
　　» 乾燥固化的銀黏土
　　» 其他固定方式

末端加工 END PROCESSING

030 拋光

 030 刷結晶

 030 研磨

 030 壓光

 030 擦拭

031 硫化熏黑

 031 清潔

 031 硫化

 031 清洗

 031 研磨

其他須知 OTHER NOTES

032 銀黏土保存方式

 032 銀黏土

 032 膏狀土

 035 針筒土

034 銀黏土的回收與還原

 034 銀黏土的回收

 034 銀黏土的還原

036 銀飾品的保養

 056 平常的護理

 056 銀製品變黑的處理方式

 037 如何防止銀製品變色？

038 常見 Q&A

定型 STEREOTYPES

026 乾燥

 026 自然乾燥

 026 電氣爐

 026 吹風機

 026 電烤盤／保溫盤

027 修磨

 027 切削

 027 銼磨

 027 填補

028 燒成

 028 方法一：瓦斯爐燒成

 029 方法二：電氣爐燒成

Chapter: 02

純銀手作小禮 Handmade Gift of SILVER CLAY

044 作品欣賞

057 毛小孩 FURKID

058 狗骨頭

060 貓咪毛線球

063 兔兔戒指

068 寵物造型鍊

073 誕生日 BIRTHDAY

074 童畫世界

078 Pasta耳環

081 銀色葉片

085 星情故事

088 字母項鍊

093 情人節／週年紀念日 VALENTINE'S DAY

094 愛在心坎裡

100 心心相印

104 找尋最契合的拼圖

107 MarryMe 鑽戒

112 母親節 MOTHER'S DAY

113 花草剪影

116 典雅小品

120 香水瓶

125 玫瑰花開

130 仙貝耳環

133 父親節 FATHER'S DAY

134 環環相扣

139 個性潮戒

143 爸爸萬歲

146 紳士領帶

150 時尚風

153 成功之鑰

157 彌月禮物 NEWBORN BABY

158 出生紀念禮

163 寶寶相框

167 潘朵拉手鍊

174 趣味表情

178 萬聖節 HALLOWEEN

179 不給糖就搗蛋

183 棒棒糖

187 南瓜燈

191 小蝙蝠

195 聖誕節 CHRISTMAS

196 軍牌項鍊

201 Merry X'mas

205 銀色聖誕

210 神秘小禮物

216 新年 CHINESE NEW YEAR

217 平平安安

222 春滿乾坤福滿門

227 吉祥如意

231 連連得利

235 原寸紙型

簡介純銀黏土

◆ 顛覆傳統的金工藝術

　　傳統的金屬加工法，在美術工藝世界統稱為「金工」，意即金屬工藝，是一項直接以金屬原料，運用「熔、壓、敲、琢、鋸、拉⋯⋯」等加工方式，成為器物、零件、組件的工藝技術，包括了橋梁、輪船、引擎等大型零件，或是珠寶、腕錶的細微組件。「金工」在藝術品、手工藝領域，多選用銀作為創作素材，原因是銀雖為貴金屬，但遠比金便宜。

　　由於純銀藝術黏土是一項較新的金屬工藝，相較於傳統金工，純銀黏土可輕鬆塑形，自行燒製完成純銀飾品，不須假手於鑄造廠，但如有量產價值，亦可送廠開模製造。就工作環境及難易度而言，純銀黏土絕對是金屬工藝入門的最佳選擇，因為銀黏土已經將金工創作導入最容易完成的工法，且又擁有較高的安全與便利性。

◆ 什麼是金屬黏土？

　　在進入純銀黏土的世界前，讓我們先認識一下金屬黏土：

　　金屬黏土是由微粒貴金屬粉末、結合劑和水三種成分組成的混合物，主要有純銀黏土、銅黏土和 22K 金黏土，這些是高科技下的產物，利用它們黏土狀態的特性，輕鬆塑形，經過乾燥、燒成、拋光程序後，即成為純銀、純銅和 22K 金飾品。

◆ 什麼是純銀黏土？

純銀黏土的源起

　　看看日本純銀黏土的誕生流程，真是一項化腐朽為神奇的資源回收再利用⋯⋯

溶解後，除去雜質再加上沈澱
處理，變成99.9%以上的純銀。

```
        溶解  →  銀塊    把液態銀倒入模型中鑄模。
      ↗              ↘
   燃燒              品質
                     分析    測量銀的純度。
      ↑              ↓    ↘
   收集  ←  除了首飾之外，底片、    純銀黏土
            電子零件等工業，也都    由純銀粉末、結合劑和水三種
            會使用到銀。          成分構成。使之充分混合均勻
                                後，純銀黏土就誕生了。
```

銀黏土的原料是從照相館、
醫院收集廢棄的底片，用過
的顯影劑等回收製造而成。

8

❶	❷	❸	❹
黏土狀態	乾燥狀態	燒製狀態	銀飾完成

純銀黏土的水分做適量增減,可調整其柔軟狀態。	純銀黏土乾燥時,水分揮發,形態固定硬化。	燒製時,純銀粉末相互結合並逐漸收縮。	製成後,純銀粉末集結成型,整體收縮率少於10。

「純銀黏土」為一種容易塑形的水性黏土,是日本 1995 年興起的貴金屬工藝素材,由極細的「純銀粉末」、無毒有機的「結合劑」和「水」三種成分構成。利用黏土柔軟特性完成塑形,經過完全乾燥,再利用高溫燒製,去除了其中的水分與結合劑,即成為保持原形狀的 999 純銀飾品。

純銀黏土特色

純銀黏土能依個人喜好塑形,完成自己專屬且獨一無二的 999 純銀飾品,讓手作者無論是紀念或是送禮,均充滿故事和意義,可視為高價值手作藝術。

創意發想,不受拘束

・無論在家或工作室,取得材料和工具,即可將各種靈感隨意創作,完成原創銀飾品。

簡易操作,輕鬆上手

・純銀黏土質地柔軟,操作容易,從塑形、乾燥、燒成到拋光,創作出 999 純銀飾品。

環保理念,綠色時尚

・乾燥後,未經高溫燒成的銀黏土塊、粉末,均可加水還原成銀黏土。

銀色創意,黏土特性

・純銀黏土在操作時容易乾燥,可不斷用水筆來保持濕潤,以利塑形。

・燒成後整體長度會收縮 8 ～ 9%,創作前須將此特性考量進去。

・燒成後的銀飾表層會產生白色結晶,須用不鏽鋼刷或海綿砂紙去磨亮。

・幫銀飾上色,可浸泡溫泉液使之硫化熏黑。

銀的小知識

◆ 銀的介紹

　　銀是貴金屬，硬度 2.5，英語 Silver 為「白色光輝」之意，銀的元素符號 Ag，來自拉丁語的 argentum，是一種美麗的白色金屬。

　　銀自古以來被用於裝飾及貨幣，西元前 3000 年左右的埃及和尼索布達米亞時代，遺跡中即發現了銀製品的存在。

　　古代只有貴族才使用銀製品，象徵光輝無暇、富領導能力，且受人矚目。由於銀暴露於空氣中，會逐漸在表面產生一層黑色硫化物，宛如月光的柔和光澤，充分展現雅緻的獨特氣質，自古文人雅士多鍾情於銀飾品。

925 純銀

　　925 是指銀製品的含銀量，達到千分之 925（92.5%）純度，通稱「標準銀、925 純銀、925 銀或 925」，剩餘的千分之 75（7.5%）則是混入銅金屬，也是坊間最常見之銅銀合金。如同 999 黃金的純度一樣，因為 999 純銀非常柔軟，難以做出較複雜款式的飾品，所以自從 1851 年 Tiffany 公司推出第一套 925 的銀飾品後便開始流行，目前市面上的銀飾，都以 925 為國際公認的純銀鑑定標準。

　　坊間也有將 925 銀鍍上銠，以防止銀飾變黑；而一般沒有電鍍的 925 銀，稱為「素銀」，較為歐美人士喜歡，「素銀」會隨著歲月與身體的接觸產生溫潤的光澤。

◆ 銀的特性

　　銀離子有很強的殺菌力，對人體有益處。在古代，人們就已經知道使用銀容器有淨化水質和防腐保鮮的作用，以及用銀片覆蓋傷口可加速創傷癒合，防止感染。

　　另外銀在金屬中熱和電流的傳導性極佳，常應用於電子工業。

　　銀具有極佳的可塑性及延展性，加工創作容易，且類白金的色感，較時尚、高雅，深受飾品設計師的喜愛。

　　純銀飾品也是抗過敏材質，皮膚過敏者可放心佩戴。

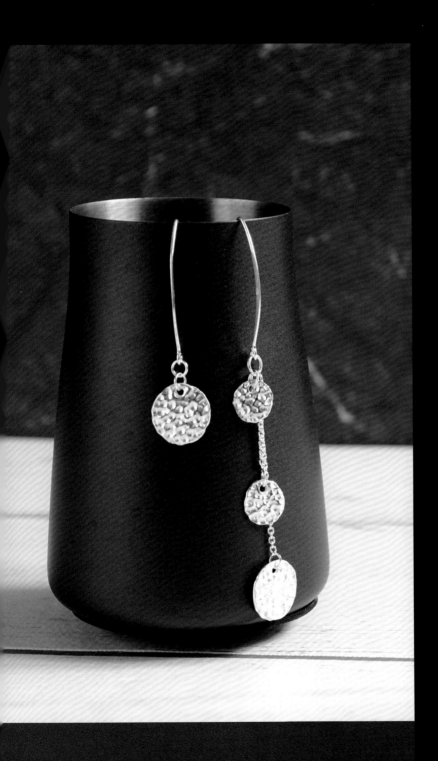

Chapter
01

純銀黏土的基本

Basic of
SILVER CLAY

材料與工具介紹

◆ 純銀黏土

黏土型純銀黏土（純銀量 92%）

最常使用的塊狀銀黏土，如童年時玩黏土一樣任意塑形，可擀平、搓揉、壓紋、切割等，或是自由捏塑，它擁有極大的創作可能性。水性黏土易乾燥的特性，所以可適時刷水維持濕潤，使塑形時表面不易乾裂；再加上它具備快速乾燥，及可用銼刀來做修磨、雕刻等作業的長處。

膏狀型純銀黏土（純銀量 80%）

是水分較多的銀黏土，類似廣告顏料的濃稠型態，可直接用水彩筆塗繪在有明顯紋路的物件上，例如：葉片、羽毛或摺紙等，將銀膏反覆堆積與乾燥，燒成後即完成近乎物片拓本的作品；銀膏也可搭黏土型銀黏土一起使用，它有黏著、修補、描繪的功用。

針筒型純銀黏土（純銀量 88%）

填充在針筒中較濕軟的銀黏土。使用時，搭配針頭，運用針筒推擠出粗細一致的銀黏土線條，可在塊狀銀黏土上擠出裝飾圖案，也可單獨使用於鏤空線條圖案或是中空的細緻網狀作品，但太細的線條並不適合用瓦斯爐燒成，容易燒熔失敗。

薄紙型純銀黏土（純銀量 96%）

薄紙型純銀黏土和其他銀黏土特性不同，在塑形過程中不可加水也不須乾燥。適合運用紙工藝的技法，可摺疊、彎曲、切割、裁剪，也可用打孔機打出圖形，經過燒成後即變成純銀（純度 99.9% 以上）的貴金屬素材。須使用電氣爐燒成，並由專業老師指導。

輕量型純銀黏土（純銀量 82%）

適合使用於大型飾品、器皿的銀黏土素材，與相同體積的一般銀黏土作品相較，它輕了 40%；若以同重量的一般銀黏土製作，則可以增加 1.5 倍。故耐撞性較弱，收縮率較大，須預留更多的收縮空間。須使用電氣爐燒成，並由專業老師指導。

◆ 塑形工具

純銀專用紙（烘焙紙可替代）

1. 可描繪、轉印鉛筆草圖於銀黏土上。
2. 滾壓銀黏土時使用，較好剝離。
3. 乾燥時，墊於電烤盤或小鋼網上防止沾黏。
4. 銼刀修磨時，鋪底收集銀粉，方便回收。

塑膠板

1. 以三角雕刻刀刻出圖案，使銀黏土拓印浮雕圖飾。
2. 在塑膠板上打針筒花紋，可直接以吹風機乾燥、方便剝離。

墊板（L夾可替代）	塑膠滾輪	鑷子	橡膠台

| 搓滾條狀銀黏土使用，較不易乾燥及沾黏。 | 滾壓銀黏土使用。 | 夾取小配件、合成寶石時使用。 | 銀黏土乾燥後修整，或燒成後研磨、鑽孔的工作台。 |

保鮮膜	1.5mm 壓克力板	1mm 壓克力板	0.5mm 壓克力板（厚紙可替代）

揉捏或保存銀黏土時使用，包裹雙層使其保濕效果更佳。

1. 一組兩片，放置兩側，搭配塑膠滾輪，控制銀黏土擀出的厚度。
2. 透明的壓克力板，還可搓滾出更均勻的條狀土。

戒圍量圈紙（日本圍）

測量戒圍大小，右側印有戒圍號數計算説明。

★戒圍量圈
（日本圍＃1～30）

測量戒圍大小的工具。

木芯棒（兩截式）

製作戒指時，作為芯軸輔助塑形使用。

銼刀
（圓、半圓、三角、扁平形）

對乾燥後的銀黏土，進行修磨使用。

造型刮板

塑形切割、刮土使用，或小物件組合時，可承載直接乾燥。

水彩筆（平筆＃4）

刷水使用，選用具彈性的尼龍毛，且不易掉毛。

水彩筆（細圓筆＃0）

沾膏狀銀黏土描繪或修補、黏合時使用（尼龍毛為佳）。

★自來水筆

筆桿內裝水，直接刷塗銀黏土，保持濕潤。

★取型土

AB兩色取等量黏土，充分揉合後，可製作半立體造型物件的模型。

★鑽頭組（夾鉗+鑽針）

銀黏土乾燥後或燒成後的鑽寶石凹槽、鑽孔使用。

三角雕刻刀

在未乾狀態銀黏土或塑膠板上雕刻花紋。

★雕刻針筆
（牙醫工具可替代）

乾燥狀態的銀黏土，進行細部雕字或花紋。

◆ **輔助道具**（讓作業更便利的小工具）

鉛筆

描繪草圖（筆芯選用HB或B為佳）。

美工刀／筆刀

切削柔軟未乾狀態的銀黏土。

滴水瓶

方便作業時少量供水。

切割墊

桌面不夠平整，當作業檯面使用；或在切割紙型時，保護桌面。

小水碟

銀黏土操作時沾水或洗筆用（選擇可放筆的碟子更加方便）。

小剪刀

剪裁紙型、吸管或立體未乾狀態的銀黏土。

珠針

在未乾狀態的銀黏土表面，刻圖案或寫文字。

牙醫工具

塑形、刻字、推抹相當方便。

便利貼（2.5 x 7.5cm）

製作戒指時作為襯紙，方便乾燥後取下。

尺

輔助中空塑形或測量長度。

牙籤

打洞、做中空管狀塑形的軸芯。

竹籤

將堆積在吸管內的銀黏土推擠出，亦可沾銀膏塗繪使用。

吸管

在銀黏土柔軟未乾狀態時打洞或輔助塑形用。

吸管刷

在未乾狀態的銀黏土上，紋路壓印（任何有紋路的物品皆可使用）。

嬰兒油

防止銀黏土沾黏手和印章上。

圓圈板

方便作品取正圓形。

字母印章

現成的印章或自己刻的橡皮章，皆可以在銀黏土柔軟未乾狀態壓印使用。

小罐子

膏狀銀黏土加水稀釋用的密閉容器；或將回收的銀粉、銀屑調製成膏狀銀黏土。

小毛刷
（乾水彩筆可替代）

將銀黏土修磨時產生的銀粉，掃到專用紙上，最後再掃進小罐子裡回收。

丸棒黏土工具
（牙籤可替代）

在未乾狀態的銀黏土上，壓出半圓球凹洞使用。

濕紙巾

暫停塑形作業時，可覆蓋銀黏土防止乾燥；回收銀黏土時，保鮮膜外包裹濕紙巾，再放進夾鏈袋或密封盒中，有助保濕。

棉花棒

棉棒軸可在未乾狀態的銀黏土鑽孔或在局部硫化時，可用棉花棒沾溫泉液塗抹要上色的位置。

◆ 乾燥與燒成器具

吹風機

加速銀黏土乾燥使用。

電烤盤（保溫盤）

加速銀黏土乾燥使用。

長夾子

燒成時夾取作品，避免燙傷（選擇圓頭不易刮傷作品）。

★電氣爐（小）

有溫控的專業電窯，均勻燒成作品。

★耐熱綿

燒成立體作品，鋪墊於騰空處，防止作品塌陷變形。

計時器

作品乾燥與燒成計時使用。

不鏽鋼燒成網

架在瓦斯爐上，燒製作品專用。

◆ 拋光與加工工具

海綿砂紙（一般砂紙＃600粗砂＋＃1200細砂可替代）

將作品梨皮質感的粗糙面，研磨成細緻表面；研磨立體作品較省力，剪小塊推磨。使用順序為：紅＃320-600粗砂；藍＃800-1000中砂；綠＃1200-1500細砂。

砂紙

將作品梨皮質感的粗糙面，研磨成細緻表面；堆磨平面或較大面積作品較好用，小縫隙可裁剪小張砂紙對折去研磨。通常使用 # 600 粗砂和 # 1200 細砂。

短毛鋼刷

毛短且細，可刷除戒指內側結晶。

＊雙頭細密鋼刷

刷除作品細小縫隙處的結晶。

瑪瑙刀

用刀側用力壓磨作品表面，可使作品光亮。

＊磨亮棒

有粗細之分，用側面用力壓磨，打出光澤。

溫泉液

用於銀飾硫化熏黑上色。

拭銀布

擦拭銀飾，使其光亮。
（註：不可水洗。）

剪鉗

剪斷銀線、金具或銀鍊。

尖嘴鉗

彎折銀線，安裝金屬配件時使用，選擇平口、無牙為佳。

＊橡膠槌

燒成後片狀作品如不平整，可輕輕敲平；可搭配戒指鋼棒，調整戒指圓度及尺碼。

＊戒指鋼棒（日本圍）

上有刻度可測量戒指尺碼，調整戒指的圓度和尺碼使用。

重曹（小蘇打粉）

銀飾清潔使用，硫化著色前先將銀飾表面的髒污油脂去除，使上色更均勻。

＊黏合劑（AB 膠）

成品固定珍珠等天然寶石及金屬配件時使用，請選用透明、速乾為佳。

＊電動研磨機

筆的前端安裝各種研磨頭，高速轉動來進行拋光，快速省力。

＊炫風拋光輪組

搭配研磨機使用，快速將作品達成鏡面效果。

練土

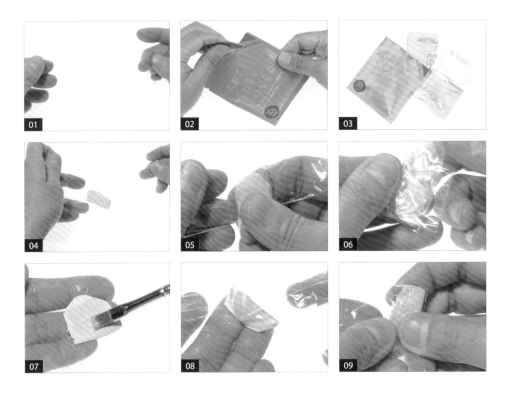

01　先撕下一張約 A4 大小的保鮮膜，對折備用。

02　拆開銀黏土外包裝。

03　包裝內有一份英／日文使用說明書和真空鋁箔包。

04　撕開鋁箔，取下透明膠膜後，將銀黏土放置保鮮膜中間。

05　先對折銀黏土，揉捏一下，擠出銀黏土中的空氣。（註：新土濕度適中，可直接造型使用。）

06　若非新土，先將銀黏土隔著保鮮膜，用塑膠滾輪擀壓成約 1mm 厚度。

07　用水筆刷上一層薄薄的水，水分才會均勻滲透。（註：水加太多時，銀黏土會黏糊糊的，反而不好作業。）

08　隔著保鮮膜將銀黏土濕的面朝內，對折或三等分摺。

09　加以揉捏，使水分均勻並擠出空氣。（註：若銀黏土仍不夠柔軟，請重複步驟 6-9，直到接近新土的柔軟度。）

基礎技法影片
QRcode

基本塑形

◆ 擀片狀

01　取一張約 A4 大小純銀專用紙（烘焙紙）對折，可避免銀黏土擀壓時沾黏。

02　打開對折的烘焙紙中，擺放作品所須厚度的壓克力板於兩側。

03　將練好的銀黏土摺疊成高於壓克力板的厚度，放置中間。

04　蓋上烘焙紙，塑膠滾輪必須能壓到兩側的壓克力板，垂直方向滾壓。

05　純銀專用紙因吸水，表面會起皺褶，因此要不時地移動作品的位置進行作業。

06　完成銀黏土擀平，成為與壓克力板相同厚度的片狀。

Tips

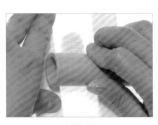

（圖1）

◆ 桌面務必平整，不然就要在切割墊等平面物體上進行。

◆ 擀土時若銀黏土有裂紋的話，擀平後會照樣出現，所以銀黏土儘量光滑無摺痕。

◆ 若只一個方向擀壓，銀黏土會變得細長，因此可以改變壓克力板的位置，從正、橫、斜面各種方向擀成符合所須的形狀大小。

◆ 此方法也可以用來轉印鉛筆草圖（如圖1）。

◆ 搓揉

技法 1

01 取練好的銀黏土，用手指搓成粗圓條。

02 如想讓條狀銀黏土有粗細變化，可用手指去搓揉完成。

技法 2

01 搓成細條狀，可搭配透明壓克力板來操作。

02 用一點向下壓的力道，在銀黏土上前後滑動壓克力板，便能滾出非常均勻的條狀。

技法 3

01 用指腹搓圓球。

02 將一端搓尖，即形成水滴狀。

Tips

（圖1）

（圖2）

◆ 若頭尾不裁切，須形成尖形或圓頭，請在搓細之前，先將銀黏土的兩端捏圓或搓尖（如圖1）。

◆ 如因銀黏土乾燥表面產生龜裂，可不時以水彩筆在表面刷薄薄的水，等候水痕略乾再繼續搓揉（如圖2）。

◆ 純銀專用紙有吸水的特性，搓土極易乾燥，建議在光滑的墊板或 L 夾上進行作業。

◆ 以動作迅速為原則，當土況不佳，建議回收練土，將銀黏土的濕度調整好，再重新操作，便能一次搓出平滑又漂亮的外型，省卻許多後續修補裂紋的麻煩！

◆ 塗繪（以膏狀銀黏土完成一件作品）

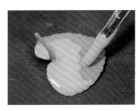

調整恰當的銀膏濃度，以水彩筆沾取，塗繪在有明顯紋路的物件上，例如：紗布、葉片、羽毛……等。

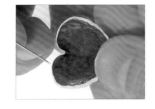

反覆塗繪銀膏與乾燥，直到完全乾燥達 1mm 厚度，高溫燒製時物件化為灰燼，即剩下近乎物件拓本的純銀飾品。

圖案塑形

◆ 減法

運用各式工具將完整的銀黏土減成自己希望達到的模樣,如:切割、鑽孔、鏤空、刻劃、拓印、雕刻等方法,可混合搭配使用,須視情況選擇柔軟或乾燥的土。

切割法（柔軟的銀黏土）

以造型刮板壓切長直線,也可以彎曲操作切大弧面。

使用美工刀／筆刀在轉折、微小處使用,注意刀刃要垂直。

珠針與圈圈板搭配使用,簡易切割圓形。

以小模型直接壓模取型更簡便。

立體塑形無施力點時,小剪刀是極方便的輔助工具。

拓印法

圖案卡紙,將圖案用厚卡紙刻好,即可壓拓出凹陷的圖案。

自己刻的或現成的橡皮章,皆可直接壓印在銀黏土上。

以雕刻刀在塑膠板上刻出圖案,即可壓拓出浮凸的圖案。

運用取型土製作半立體物件之模型,即可翻製取型物的純銀作品。

有紋路的小物件,如葉片、蕾絲、紗布、拉鏈、指紋……,壓印出獨特有質感的花紋。

刻劃法

以三角雕刻刀,可直接雕刻出內凹的V形線條。

以珠針／牙籤,輕鬆刻圖案、文字,不須理會隨針刮起的銀黏土屑,待乾燥後磨掉即可。

鏤空法

以尖狀物，如竹籤、鉛筆、鑽子……直接刺穿銀黏土。

可以筆刀／美工刀，細條或方形的洞，直接用刀片劃，再挑出銀黏土。

可以管狀道具，如吸管……垂直按壓到底再提起，記得回收吸管裡的銀黏土。

鑽孔法（乾燥的銀黏土）

以鑽頭夾鉗夾緊鑽針，順時針旋轉即可鑽孔；鑲嵌圓形寶石也可此方式鑽出圓錐狀凹槽。

刻劃法

選用三角、圓形、長方形的銼刀刻磨圖案，線條效果皆有所不同。

雕刻法

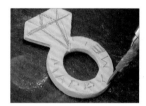

雕刻針筆為筆芯為硬度很高的鋼材，重複刮寫圖案或文字，以達到自己想要的深度。

◆ 加法

　　將完整的銀黏土加成自己希望達到的模樣，如：黏合、堆積等方法，可視作品搭配使用，柔軟或乾燥的銀黏土皆適用。

黏合法

以膏狀銀黏土，黏合兩個或兩個以上的塑形物件。

以水筆，以刷水方式讓接著面變黏，即可直接做兩個物件間的黏合（接著面小，或是黏合金具，並不適用）。

堆積法

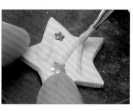

以膏狀銀黏土堆積，呈現立體的浮雕圖案。銀膏不宜太稀，線條易擴散。

用針筒狀銀黏土搭配灰、綠、藍針頭，擠出均勻的粗、中、細線條圖形。注意線條與塊狀土間要貼合，燒成後刷結晶才不易斷線。

捏塑塑形

徒手捏塑、撫平。

運用黏土工具推壓。

銀黏土做彎曲、轉摺或纏繞動作前，不論弧度大小，都須先以水筆刷薄薄的水，使水分滲透銀黏土表面濕潤再操作。

 Tips

- 銀黏土還柔軟時，任何黏土技法都可運用於銀黏土的塑形。
- 銀黏土是水性黏土極易乾燥，適時以水筆或是手指沾水保持濕潤，並儘快完成塑形。

媒材輔助塑形

運用吸管弧面，製作出半圓造型。

運用紙杯弧面，製作出帶有弧度的作品。

運用木芯棒做出戒指。

運用牙籤、棉花棒等柱狀物體為輔助，做出中空造型。

固定 FIXED

媒材固定

◆ 金具固定

寶石台座、插入環、胸針等金屬配件，使用在純銀黏土上，不須用傳統的焊接方式，即可簡易固定。燒成前，金具上如沾有銀黏土，請用針剔除乾淨。

寶石台座（柔軟的銀黏土）

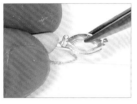
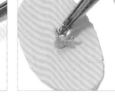

以鑷子夾住台座上緣，將基座「垂直」壓入銀黏土中，並拿高平視注意水平，避免再調整位置，以免台座鬆動。

以鑷子夾住側插台座的寶石框邊「水平」插入銀黏土側邊厚度中。

插入環

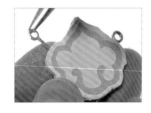

厚度 1.5mm 以上的作品，趁銀黏土還柔軟時，以鑷子夾取插入環的小圈「水平」推入銀黏土的厚度，中間略偏後一些，只留下小圈在銀黏土外圍。

厚度 1mm 或較薄的作品，在乾燥固化的銀黏土背面，塗上少許銀膏，擺放插入環，沾取濃稠的銀膏，覆蓋插入環鋸齒段，直至看不見插入環鋸齒邊緣，並形成小丘狀。

裏付勾頭

在銀黏土還柔軟時，以鑷子夾取裏付勾頭直接「垂直」壓入。若於銀黏土乾燥後安裝，可銼刀磨或用鑽頭鑽兩個凹槽，放入裏付勾頭再以銀膏填滿固定。

Tips

如插入環長過於作品，可先以剪鉗修剪，末端才不會外露，但不宜剪太短，易鬆脫。

Tips

注意作品重心問題，盡量安裝在整體作品頂端 1/3 範圍內，佩戴時才不易向外翻轉。

蝶形胸針

較薄的作品，先塗少許銀膏，放上胸針，再以濃濃的銀膏覆蓋，圓底座必須完全覆蓋，只留下針頭和小凸起。較厚的作品待乾燥後，用 3mm 鑽針鑽一小凹槽，放入胸針圓底，再以銀膏填滿固定。

Tips

安裝前須注意作品重心，儘量安裝在整體作品頂端 1/3 範圍內。只固定胸針的圓底座，蓋子不能燒，須先拔掉。

C 環／純銀開口圈

以鑷子夾住 U 形的頂端「水平」插入上方的中央位置。

Tips

以尖嘴鉗將開口圈的切口兩端夾直，成為 U 字狀，並以銼刀將末端表面磨成粗糙面。

◆ 寶石固定

寶石除了用爪鑲台座固定，書中使用的合成寶石（鋯石、尖晶石、剛玉），多可耐高溫，所以嵌入銀黏土一起燒成固定，極其方便（黑色、翠綠色鋯石遇高溫顏色會淡化，不可燒成）。

柔軟狀態的銀黏土

以鑷子將寶石「垂直」壓入銀黏土表面，直至寶石表面與銀黏土，在同一水平面上。

將寶石壓入銀黏土中，切割為1mm外圍的寶石框。　用針筒打邊框，以固定寶石。

乾燥固化的銀黏土

選用與圓形寶石相同直徑的鑽針，鑽出一個和寶石高度相同的圓錐凹槽，再以水彩筆沾少許銀膏塗勻凹槽後，水平放入圓形寶石。

其他固定方式

以 L 型純銀線，固定於銀黏土內，乾燥、燒成後，以 AB 膠固定單孔珍珠。

埋入現成的寶石爪台，與銀黏土一起燒成後，以鑷子尾端壓彎爪子，使固定寶石。

定型 STEREOTYPES / 01

乾燥

　　銀黏土塑形完畢，須經乾燥使其定型；銀膏修補、黏合或刷水撫平，皆須重複進行乾燥，完全乾燥的作品如同石膏一般。

自然乾燥

須時一天以上，天氣乾熱則會快些。

電氣爐

升溫使用至 700 ～ 800°C 時，也能將作品放置爐頂上方乾燥。

吹風機

製作立體塑形，如戒指等作品，在定型前，須設法懸空或手拿木芯棒乾燥，不能平放，以免底部擠壓變型。

將作品靠近送風口，讓作品整體吹熱風。一般厚度作品，約乾燥 10 分鐘，作品較厚則須延長烘乾時間；葉片塗繪、針筒作品或局部修補，則乾燥約 5 分鐘即可。

電烤盤／保溫盤

烤盤鋪上烘焙紙避免沾黏，溫度設定 200°C 以下，烘乾如超過 250°C，會破壞結合劑的成分。乾燥時間與吹風機相同。

修磨

對乾燥後的作品，進行填補、磨平、切削等修飾作業。

切削

銼刀磨不到的細小角落，以筆刀削刮銀黏土。

立體塑形較多銀黏土要削除，趁銀黏土微軟時，直接以筆刀切削。

銼磨

平面作品以橡膠台做支撐，增加手部穩定度。（註：若未完全乾燥，銀粉會卡在銼刀上，使工具生鏽。）

立體塑形用手指托住修磨處做支撐，選擇合適的銼刀塑形（圓、半圓、三角、扁平形）進行銼磨。

填補

用銀膏填補裂痕、補強銜接點，再次乾燥。

燒成

◆ 方法一：瓦斯爐燒成

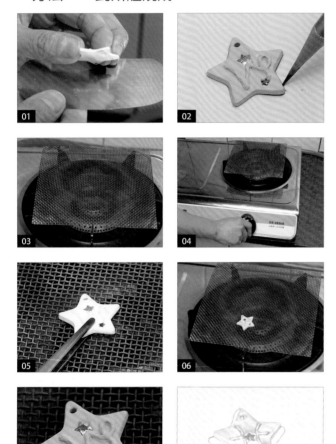

01　燒成前，請將作品放在造型刮板或玻璃上 1～2 秒再拿起，上頭無水氣產生，表示銀黏土已經完全乾燥，方可進行燒成。（註：如果銀黏土內含水分，燒成則有破裂的可能性。）

02　為能夠在燒成後確認是否已經完全燒好，請將完全乾燥後的尺碼大小畫在紙上。

03　燒成周圍不可有易燃物，將不鏽鋼燒成網放在瓦斯爐架上，然後開大火，確認燒紅的部位。

04　確認紅熱部位後，將火暫時關閉。

05　用長夾子將作品放在紅熱的部位上。（註：紅熱的部位會變黑，所以即使熄火也可以看清楚。）

06　再度將火打開，待不鏽鋼網燒紅後計時 8～10 分鐘進行燒成。

07　燒成後將火關閉，靜置 20 分鐘左右冷卻。

08　燒成後，銀飾表面產生白色結晶，銀黏土燒成長度會收縮 8～9%，輕輕掉落時可發出金屬聲響。

Tips

細針筒或銀線等微細作品，用瓦斯爐燒成熱度不均，若超過 900°C，仍有燒熔的可能，燒成時要特別注意。

◆ 方法二：電氣爐燒成

01　在耐熱板上放上作品前，必須確認銀黏土已經完全乾燥，方可進行燒成。

02　插上電源，將 MAIN 開關推到 ON，HEAT RATE 推到 HI。

03　綠色數字顯示目前爐內溫度，將紅色的溫度設定，按▲或▼調到 800℃。

04　當爐內升至 800℃時，打開爐門，以長夾將耐熱板連同作品送進電氣爐內。

05　關上爐門，待回溫至 800℃時，持溫度計計時 5 分鐘。

06　將 HEAT RATE 推至 OFF，用大夾子將作品連同耐熱板一起夾出。

07　放在絕緣的磁磚上等待充分冷卻。並將電氣爐 MAIN 開關推至 OFF。燒成後，銀表面產生結合劑的白色結晶，銀黏土燒成長度會收縮 8 ～ 9%，輕輕掉落時可發出金屬聲響。

Tips

立體造型或中空作品，燒成時須以耐熱棉輔助支撐，才不致於燒成後變形或塌陷。

抛光

作品經高溫燒成後，已成為 999 純銀，依據自己的喜好做拋光步驟，將有不同的純銀質感呈現。

Step 01

刷結晶

將白色結晶刷除乾淨，即能顯露柔和的純銀光澤，是一種毛細孔狀的梨皮質感，霧的很優雅。

若有寶石，請小心避開，因刷花將失去光亮。（註：銀結晶要刷乾淨，不然久了會變黃。）

Step 02

研磨

將作品梨皮質感的粗糙面，研磨成較細緻的表面。請設法避開寶石，勿將寶石磨霧。

Step 03

壓光

有凹凸面的線條，凸起線條和邊緣，以瑪瑙刀做壓光效果，使作品能更有層次與立體感。

Step 04

擦拭

以拭銀布定期清潔、擦拭銀飾，使其常保光亮。（註：拭銀布擦過即黑，絕對不可水洗。）

硫化熏黑

Step 01

清潔

———

取少許重曹調成糊狀,並搭配舊牙刷刷洗後,以清水沖洗乾淨、擦乾。(註:作品表面如留有油脂,會使上色不均勻。)

Step 02

硫化

———

局部上色

以棉花棒沾少許溫泉液,塗抹在想要硫化上色的部位後,拿吹風機熱風吹熱,加速變色,自行判斷顏色已達自己想要的深度,即可停止加熱。

整體上色

廣口瓶盛裝少許熱開水(足以蓋過作品的水量),滴入 2 ～ 3 滴濃縮溫泉液,以免洗筷攪拌後,夾入作品浸泡後夾出。

Step 03

清洗

———

擠上少許中性清潔劑,以舊牙刷刷洗作品,凹縫處必須加強,再用自來水沖洗乾淨,然後擦乾。(註:請到水槽進行徹底清洗,避免溫泉液殘留,使作品繼續變黑。)

Step 04

研磨

———

用砂紙研磨,將平面部分磨白,雕刻凹紋磨不到則會留下熏黑顏色,這樣就有黑白兩色的效果。厚度如有染黑,也可一併磨白。

熏黑洗淨後,以拭銀布用力擦拭即可。

銀黏土保存方式

◆ 銀黏土

方法一

01 每次作業結束，都將剩餘的銀黏土回收好，用雙層保鮮膜以捲摺擠出空氣的方式包裹。

02 塞回鋁箔袋對折，放進夾鏈袋保存。（註：袋內多放張濕紙巾，保濕效果更佳。）

方法二

01 準備一個小的密封盒，底部先鋪濕紙巾，再放入包裹好的銀黏土。

02 蓋上濕紙巾和上蓋，就是很好的銀黏土保存盒。（註：濕紙巾變乾時，滴水讓它常保濕潤即可。）

◆ 膏狀土

將蓋子蓋緊保管，儘量維持直立，不傾倒。若乾燥變硬的話，請加些水調勻即可。

◆針筒土

使用中

暫停作業時,一定要將針頭尖端插在水中或以濕紙巾包裹,以防針頭的銀黏土變乾,無法擠出銀黏土繼續作業。

使用結束

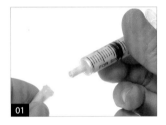 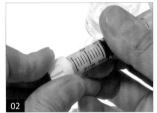

01　將針頭取下。

02　緊緊蓋上灰色的蓋子,放進夾鏈袋保存。

針頭土回收

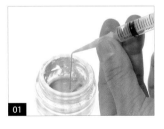 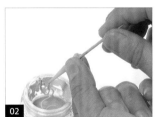

01　針頭接上抽了空氣的空針筒,按壓末端打出空氣,使針頭內的銀黏土擠出,便可回收至銀黏土罐子裡。

02　以牙籤輕搓針頭內壁,推出少許銀土回收。(註:針頭壁極薄,用力過度會導致破裂。)

針頭清洗

針頭接上空針筒,抽少許清水浸泡一下,設法洗淨至完全透明,再加以保存。

銀黏土的回收與還原

◆ 銀黏土的回收

　　銀黏土作業中，掉下來的碎屑、銼刀修整磨下的粉末，皆可設法收集使其再生。（註：磨砂紙落下的銀粉，可能含有砂粒，不建議回收。）

銼刀修磨時，磨下的銀粉以烘焙紙鋪在桌面，即可收集下來。

包裝膜和保鮮膜上的土，可晾在一旁待乾燥後，對折摩擦，便可輕易的落下銀黏土碎屑。

水彩筆筆桿上的銀黏土待乾燥後輕輕摳下，而筆刷沾的銀黏土可在小碟子裡用少量水洗淨，再回收至罐裡。

在烘焙紙上的土用造型刮板圓弧邊輕輕的刮，即可刮下不少銀粉。

01　以小平刷收集在烘焙紙上的純銀粉末，用它來清掃至中間折線處。

02　傾斜倒進罐裡回收，調水便能當銀膏使用。

◆ 銀黏土的還原

　　銀黏土作業中，不管是過乾還是過濕，甚至已完全乾燥，只要是未經高溫燒成的銀黏土，都能恢復成柔軟的銀黏土。

銀黏土過濕

回收時，水分不小心加的太多，會變太黏不易操作，請攤開保鮮膜讓水分蒸發掉一些，再重新練土即可。

銀黏土偏乾

01 當造型不滿意或用剩回收的土，可刷適量的水。

02 隔著保鮮膜對折或三等份摺後，加以揉捏，重複幾次，即可恢復原來的濕度。

銀黏土已完全乾燥

01 不滿意或做失敗的銀黏土作品，也可還原成柔軟的黏土狀態。

02 將保鮮膜對折成兩層，把乾掉的銀黏土儘量掐碎，放在保鮮膜中間。

03 滴上幾滴水。

04 用保鮮膜將沾濕的銀黏土塊包裹起來，靜置一晚或幾個小時。

05 隔著保鮮膜捏捏看，如有硬塊先捏碎。

06 使用塑膠滾輪滾壓銀黏土，盡可能擀平（約 1mm 厚）。

07 用水筆刷上薄薄的水，好讓整塊銀黏土都能平均吸收到水分。

08 對折或三等份摺，加以揉捏，反覆進行步驟 6-8，直到銀黏土還原到接近新鮮銀黏土的柔軟狀態。

09 即可以保鮮膜包起來保存。

其他須知 OTHER NOTES / 03

銀飾品的保養

銀飾品經長時間放置，容易與空氣中的硫起化學反應，使銀製品由黃轉黑，漸漸失去金屬原有光澤，掌握正確的銀製品保管方法，讓銀飾品長久保持銀白光輝。

◆ 平常的護理

人體的汗水與化妝品、香水等物質，會使銀飾快速變黑，夏天尤其明顯，可以清洗表面髒汙，並用拭銀布擦拭。

◆ 銀製品變黑的處理方式

銀飾表面處理	保養
原色、拋光處理	以拭銀布擦拭。（註：拭銀布不可水洗）
有縫隙無拋光表面	用洗銀水清洗，再以中性清潔劑充分洗淨。
熏黑上色表面	用拭銀布擦拭，或用牙膏搓洗處理。
電鍍過表面	用軟布擦拭，且避免接觸化學性物品（例如：皂液、化學試劑和香水、化妝品等）。

對於銀黏土製作的銀飾品

* 表面無拋光的作品，用不鏽鋼刷再輕刷一遍，即恢復純銀光澤（如圖1）。
* 表面經拋光／鏡面的作品，取少許重曹（小蘇打粉）加水調成糊狀，用舊牙刷刷洗，最後用清水洗淨即可（如圖2）。
* 以化學反應方式，迅速去除硫化銀的黑。小鍋裡放入水和鹽巴比例為5：1，煮沸後壓入一片鋁箔，將銀飾放入鍋內碰觸鋁箔，銀飾會迅速恢復回銀白色，再洗淨擦乾即可。（註：鑲有寶石、的銀飾，不適用此方法。）
* 硫化上色的作品，請用拭銀布擦拭恢復光亮即可。

◆ 如何防止銀製品變色？

* 銀飾不佩戴時，可先清洗乾淨和乾燥後，再以拭銀布擦拭，最後再放入厚質夾鏈袋裡保存。只要隔絕接觸空氣，便可常保飾品如新（如圖3）。

* 銀飾可以水洗，故洗澡游泳不用特別摘除，但不可於泡溫泉、接觸硫磺皂或染燙髮劑時配戴。

* 銀飾的居家保養，只要常使用拭銀布擦拭和牙膏搓洗等；但如寶石是以膠黏著的銀飾，儘量不要水洗，因為膠遇水容易使寶石鬆脫。

* 使用銀製品專用防止變色噴霧劑，將具有防止變色特效性能的樹脂透明塗料噴霧劑，在金屬表面噴上一層保護膜，即可防止銀飾變黑，於硫化著色作品上噴霧，亦可有效防止色澤改變。

* 將具有防止變色效果的拭銀乳或清潔膏塗在柔軟的布上，用布推磨後，銀飾即可維持光澤一段時間（如圖4）。

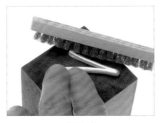

（圖1）

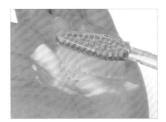

（圖2）

（圖3）

（圖4）

常見 Q&A

Question.01

為什麼銀黏土會變成銀？

銀黏土是把純銀變成粉末物質，再加上結合劑（像漿糊一樣）和水，使其充分混合後即成為黏土狀態。經高溫燒成後，水和結合劑會燃燒消失，剩下凝結在一起的純銀粉末，即成為純度達 99.9% 的純銀（原理操作方法請參考 P.9）。

Question.02

初學者想先試試，須準備哪些工具？

如果只想試玩一件作品，可先看詳閱書中介紹，找找家中有沒有可替代的道具後，再跟材料一起進行採買，或者到銀黏土教室找老師單堂 DIY 亦可。

Question.03

銀黏土要放冰箱保存嗎？有保存期限嗎？

銀黏土放置室溫保存即可，不用冰進冰箱；另外銀黏土未拆包裝並沒有保存期限，但是拆開後要儘快用完。

Question.04

銀黏土拆封後若沒用完，須如何處理？

將剩下的銀黏土，先集結成塊，擀壓刷薄薄的水後對折，再用雙層保鮮膜以捲摺的方式壓出空氣並妥善包好，再放進原包裝的夾鏈袋，或者以密閉容器保存。下次拿出來使用時，隔著保鮮膜捏捏看，若是感覺土有點硬了，再重新練土即可（操作方法請參考 P.32）。

Question.05

為什麼需要練土？

銀黏土是水性黏土，容易乾燥，所以在開始塑形前，必須做練土的動作，將銀黏土調整到接近新鮮土的軟硬度，花一點時間練好銀黏土，可以省去許多後續因乾裂，而導致作品不完美的修補（操作方法請參考 P.35）。

銀黏土出現裂紋，不能隨意造型？

銀黏土一旦乾燥就會出現裂痕，為防止這種情況出現，若乾裂太嚴重，建議重新練土再開始塑形，或在製作過程中不時地加少量的水。如果已經出現裂痕可以用手指在銀黏土上塗抹一點水，或者是乾燥後用銀膏修補。

讓銀黏土黏一點，會比較容易造型嗎？

如果練土過程，或者回收乾土時，水分添加過多，極易變得黏糊，若繼續作業銀黏土會沾黏在手和工具上，十分浪費材料。這時應將保鮮膜打開，讓水分蒸發，再重新揉捏土。因銀黏土濕度拿捏很重要，太濕或太乾均不易塑形及使用。

「純銀黏土」和「純銀膏狀」的差別為何？

銀黏土和銀膏其實成分大致相同，只是水分多寡，與含銀量有差異。銀黏土是黏土塊，可捏塑、擀壓、切削塑形；而銀膏類似廣告顏料般，是呈濃稠狀態，新配方的膏狀純銀黏土，黏性較強，可以水彩筆沾來修補、黏著，也能稀釋後刷塗在有紋路的物件上單獨完成作品。

做戒指時，很難將銀黏土纏繞在便條紙上？

可在表面刷薄薄的水之後再開始纏繞，銀黏土一旦變濕就會有黏性，這樣不但容易貼在便條紙上，並且可以防止彎曲銀黏土時出現裂痕。

銀黏土是不是很容易乾燥？

銀黏土是水性黏土，所以水分蒸發就容易變乾變硬，尤其在夏天的冷氣房裡。所以工具要備齊後，再拆開銀黏土包裝進行作業。若塑形時容易產生裂紋，也有可能是整塊土的溼度不均勻，一直抹水只是表面溼潤，而中間可能仍是乾土，越搓細就越容易乾裂甚至斷掉，這時建議重新練土為宜。

木芯棒有沒有刻度？是不是一定需要戒指鋼棒？

木芯棒上並沒有刻度，只須搭配戒圍量圈紙使用，自行將加號後的戒圍圈套在木芯棒上，用鉛筆畫上記號即可。

銀黏土乾燥後破裂如何處理？

使用膏狀銀黏土填補在破裂處，如乾燥後仍見裂縫，須繼續填補到看不見為止，並再次乾燥，再以銼刀小心修整多出來的部分。

銀黏土的粉屑可以回收再利用嗎？

銼刀磨下來的粉屑、已乾燥的失敗作品，只要是未經高溫燒成的銀黏土，皆可以加水軟化回收。先將銀黏土放在雙層保鮮膜中央滴一些水包起來，大概放置一晚或幾小時後，隔著保鮮膜捏捏看，如果還有些軟顆粒，用手指掐碎，然後重複前述方法練土，等恢復原始軟硬度即可繼續使用（操作方法請參考 P.35）。

針筒本體裡面本身就有銀膏嗎？還是就只是針筒而已？

針筒裡頭已經填充有銀黏土，銀含量與銀膏並不相同，本體是不含針頭，若是第一次使用，就得搭配所須的針頭，針頭可重複使用，但每次用完務必清洗乾淨，以免堵塞無法使用（針筒本體有 5g、10g 兩種包裝）。

細藍針頭打線條有多細？

細藍針頭約是 0.25mm，中綠針頭約是 0.5mm，粗灰針頭約是 1mm。藍、綠色針頭所打的鏤空線條作品不適宜用瓦斯爐燒成，太細不易控制溫度，極易不慎熔斷線條，建議使用有溫控的電氣爐燒成。但若是打在塊狀銀黏土上的裝飾線條，則沒有燒成上的問題。

用哪一種低溫燒製的銀黏土比較好？

其實使用瓦斯爐燒成的簡單作品，870℃一般土和 650℃低溫土並無區別，製作上也完全相同，為何會研發演進出「低溫土」，那是為了更適合與玻璃、陶瓷等不適合高溫燒成的異材質組合時使用，完成作品請以專業電氣爐降低溫度、延長時間做燒成。

銀黏土的收縮率會很大嗎？

日本相田的銀黏土收縮率長度約 8 ～ 9%，是根據（黏土狀態→燒成銀金屬）的收縮計算出來的。其他廠牌請詳見各家使用說明書上的標示。

用瓦斯爐燒成的結果和電氣爐有差別嗎？

差別不大，但是因為各個家庭爐火大小不同，所以收縮率多少會有些差異。

用瓦斯爐燒製須多久時間？是大火嗎？

要大火或比大火稍弱一點也可，只要能把不鏽鋼網燒紅的火力，並燒 8 ～ 10 分鐘。切記：所有作品燒成前一定要完全乾燥，燒成只要沒有太細線條，並不容易失敗，除非是製作上已有瑕疵，若燒成出現問題，仍可利用銀膏修補，運用相同方法進行第二次燒成。

為什麼用銀黏土燒製出來的銀飾，經瑪瑙刀拋光後放幾天就會有黃黃的東西出現在表面？

銀黏土燒成後會產生一層白色結晶，必須先用不鏽鋼刷刷除，才會露出銀色光澤，若沒刷除結晶，只使用瑪瑙刀，放幾天銀飾的確會變黃。

925 銀和 999 銀差別在哪？

925 表示 92.5% 為純銀，7.5% 是混了銅的合金，這是因為純銀較軟，為使其增加硬度可以製作較複雜款式的銀飾。999 表示 99.9% 為純銀，因為純度高，但具高度的可塑性及延展性。

兩種砂紙，各別功效為何？

砂紙是先用較粗的 600 號砂紙研磨較明顯的瑕疵刮痕，再用較細的 1200 號砂紙再次研磨，可磨成更細緻的霧銀。

什麼是鏡面處理？

所謂的「鏡面處理」，燒成→不鏽鋼刷刷去結晶→砂紙研磨→清水洗淨→瑪瑙刀拋光→研磨劑推磨至非常平滑，如鏡面般光澤照人。

如何讓作品產生霧面效果？

只用不鏽鋼刷刷去結晶，也是霧面，只是表面會有一些燒成前銼刀及不鏽鋼刷刷過留下的小刮痕或者是製作時的小瑕疵，喜歡那種質樸效果的人可以嘗試，而砂紙是將那些細小刮痕、不太平整的部份消除，要磨滿久的時間（至少 1～2 小時），才會變成很細緻的霧面處理。

溫泉液的用途是什麼？

銀飾不能配戴著泡溫泉，因為溫泉液（硫磺）會使銀飾表面產生硫化銀作用，但是我們可以利用銀的這個特性，替作品上色，做雙色處理或古銀效果。

銀黏土可以利用乾燥箱乾燥嗎？

請設定 200℃以下溫度烘乾作品，如果超過 250℃就會破壞結合劑的成分。

硫化是整個泡進溫泉液，還是只要將作品塗抹溫泉液？

溫泉液可以整個浸泡，使用熱水能達到催化的效果；也可用棉花棒沾取溫泉液塗在局部，再用吹風機加熱，顏色達到想要的色澤後，一定要徹底用清潔劑清洗乾淨，不然作品仍會持續變黑。

銀飾發生斷裂應該使用何種工具做黏合？

銀黏土做成的 999 純銀飾品斷裂，可用較濃稠的銀膏做接合，接合塗銀膏的範圍要擴大一些、補高一點，一方面較牢固，另一方面是因為燒成時原來銀飾部份不再收縮，而修補部份會收縮，待完全乾燥後再做第二次燒成，高出或多出的部份再經研磨程序即可，但細線條作品使用銀黏土修補並不牢固，建議使用焊接方式。

橡皮圈會使銀變黑？

銀因硫化而變黑，而橡皮圈含有硫磺成分，所以只要運用橡皮圈將銀的湯匙或刀叉綁起來，拆開後就會產生橡皮圈的痕跡，銀黏土、銀飾也請避免使用橡皮筋捆綁。

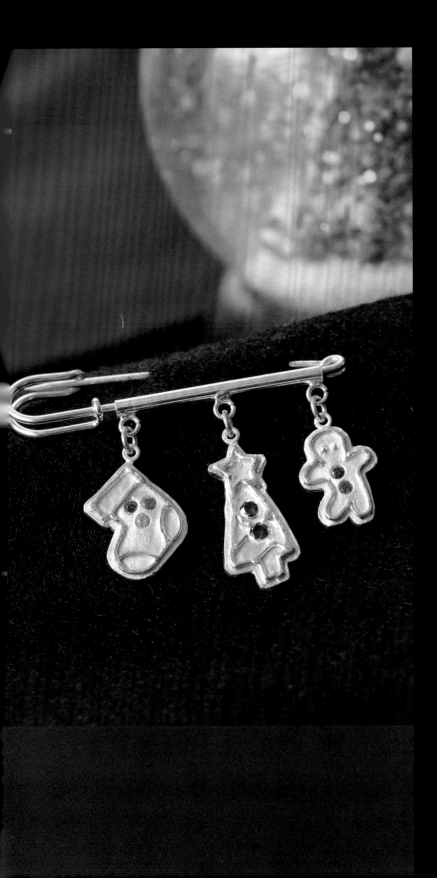

Chapter
02

純銀手作小禮

Handmade Gift
of
SILVER CLAY

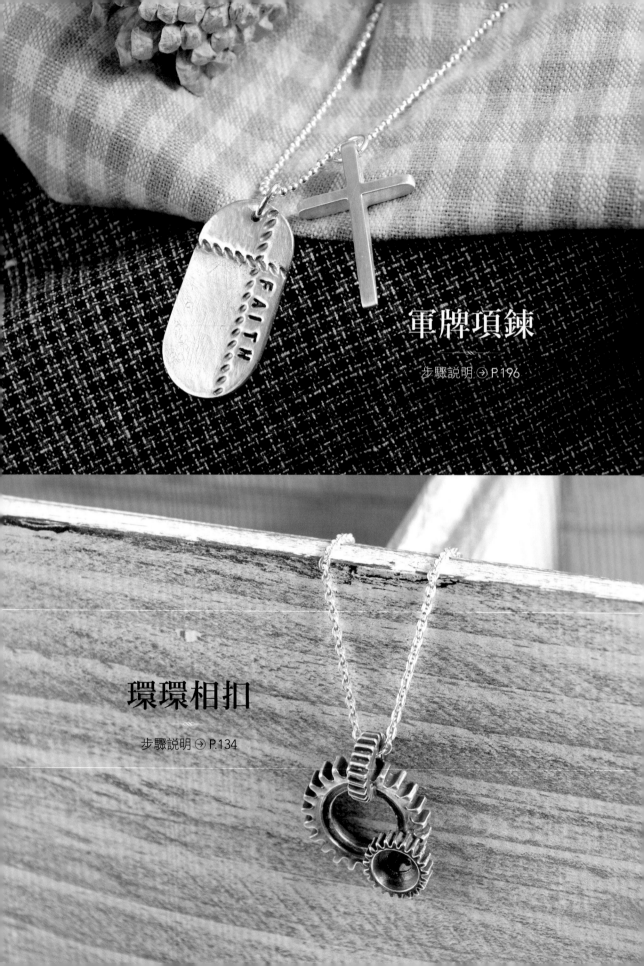

軍牌項鍊

步驟說明 ➔ P.196

環環相扣

步驟說明 ➔ P.134

字母項鍊

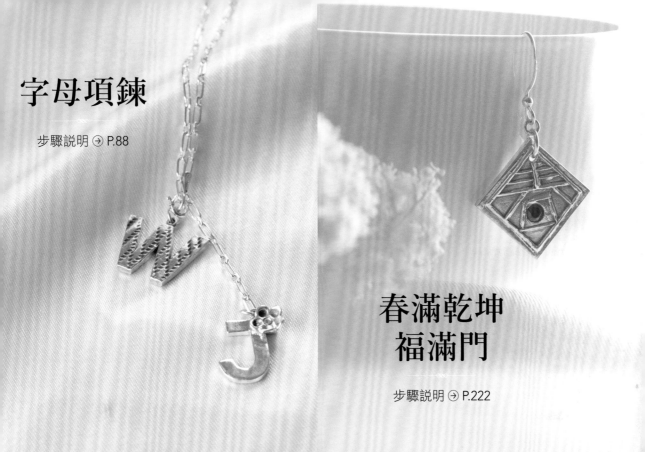

步驟説明 ➔ P.88

春滿乾坤
福滿門

步驟説明 ➔ P.222

神秘小禮物

步驟説明 ➔ P.210

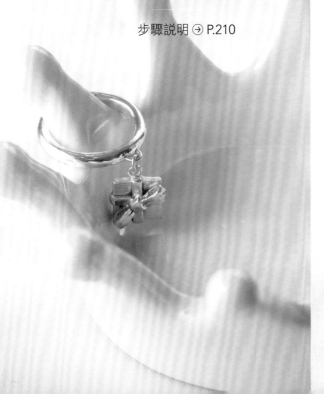

出生紀念禮

步驟説明 ➔ P.158

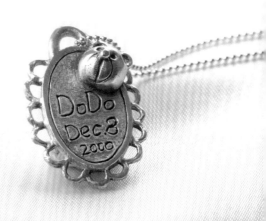

平平安安

步驟説明 ➔ P.217

找尋最契合
的拼圖

步驟説明 ➔ P.104

吉祥如意

步驟説明 ➔ P.227

潘朵拉手鍊

步驟説明 ➔ P.167

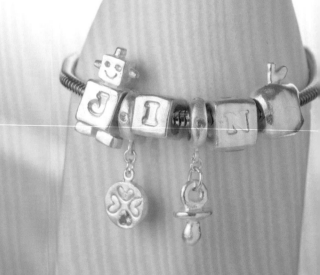

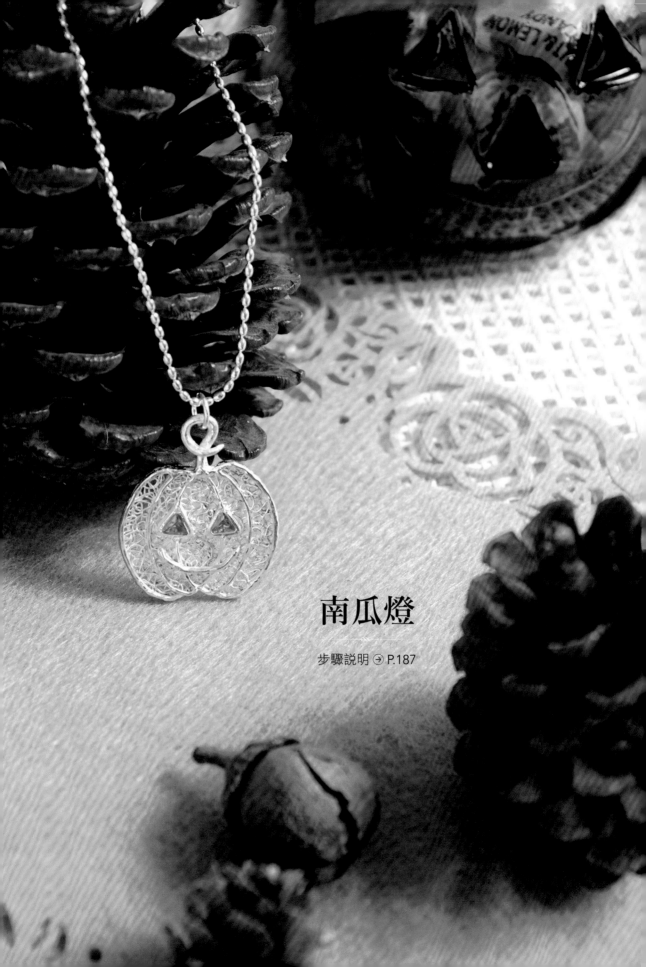

南瓜燈

步驟說明 → P.187

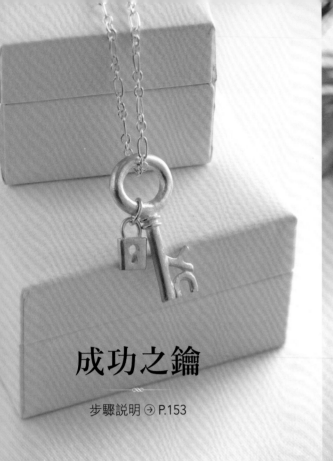

成功之鑰

步驟説明 ➔ P.153

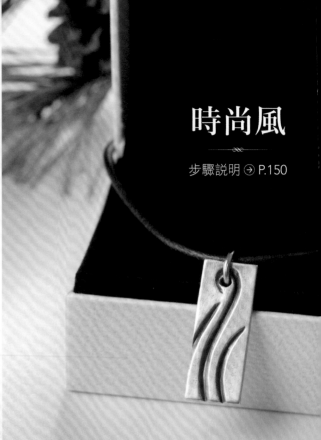

時尚風

步驟説明 ➔ P.150

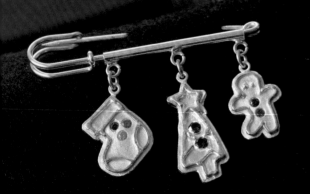

Merry X'mas

步驟説明 ➔ P.201

爸爸萬歲

步驟説明 ➔ P.143

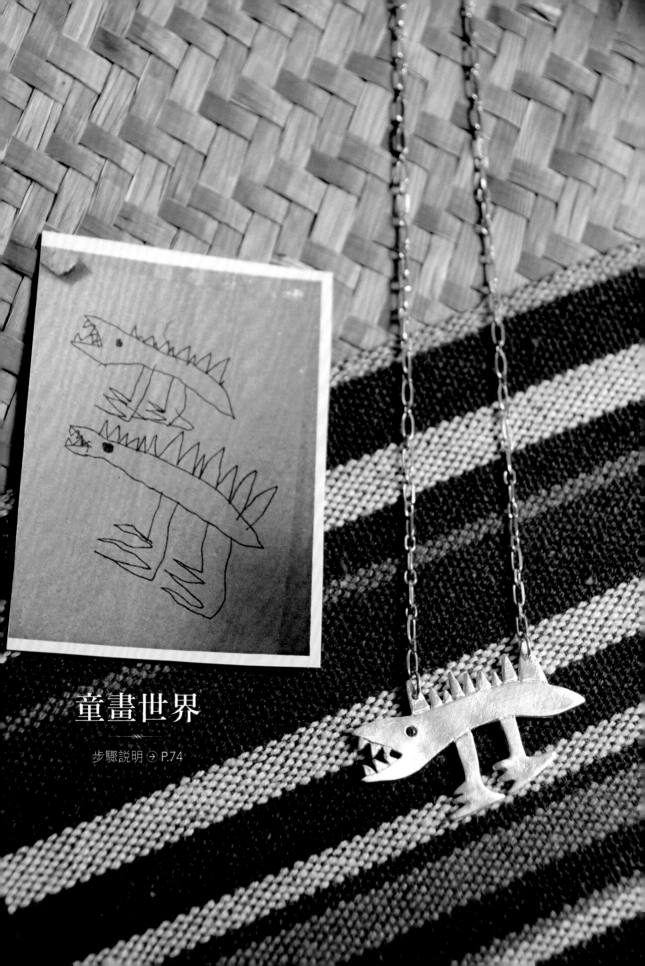

童畫世界

步驟説明 → P.74

仙貝耳環

步驟說明 ➔ P.130

個性潮戒

步驟說明 ➔ P.139

紳士領帶

步驟說明 ➔ P.146

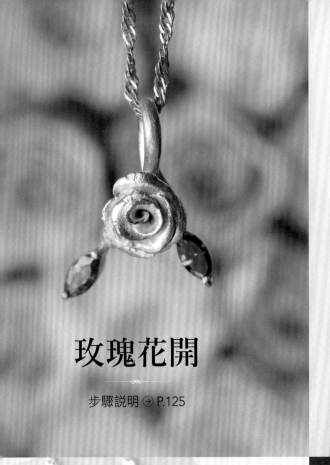

玫瑰花開

步驟說明 → P.125

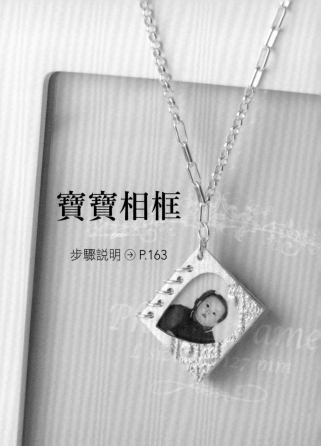

寶寶相框

步驟說明 → P.163

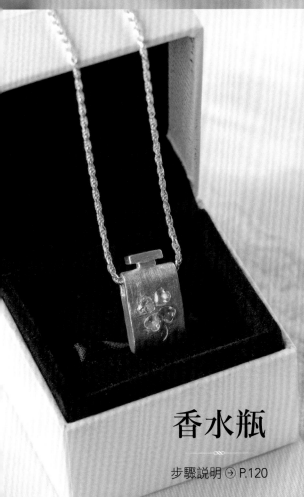

香水瓶

步驟說明 → P.120

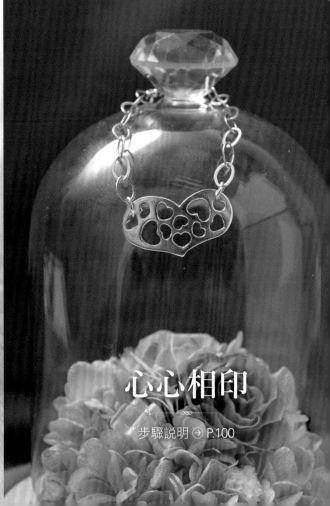

心心相印

步驟說明 → P.100

銀色葉片

步驟說明 → P.81

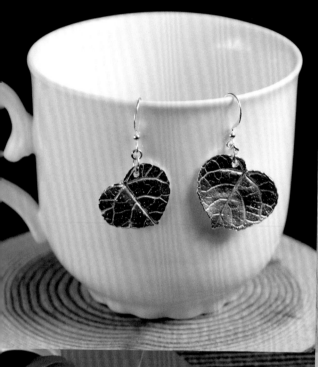

貓咪毛線球

步驟說明 → P.60

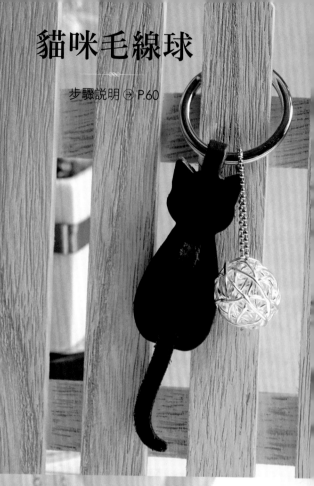

愛在心坎裡

步驟說明 → P.94

連連得利

步驟說明 → P.231

棒棒糖

步驟説明 ➔ P.183

小蝙蝠

步驟説明 ➔ P.191

典雅小品

步驟説明 ➔ P.116

寵物造型鍊

步驟説明 ➔ P.68

兔兔戒指

步驟說明 ➔ P.63

不給糖就搗蛋

步驟說明 ➔ P.179

狗骨頭

步驟說明 ➔ P.58

花草剪影

步驟說明 ➔ P.113

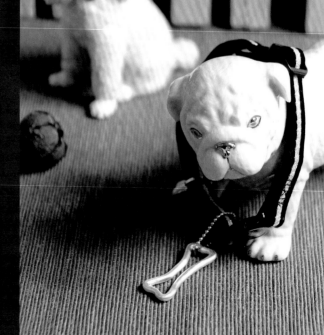

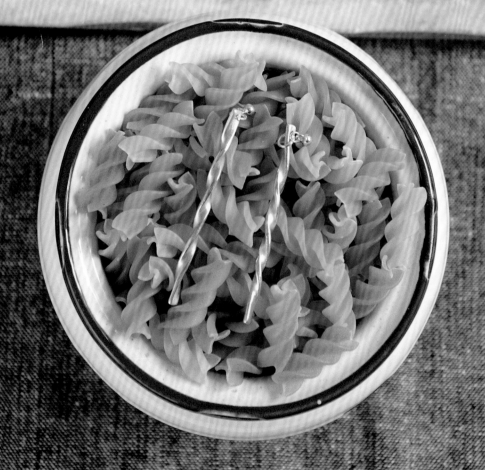

PASTA 耳環

步驟説明 → P.78

趣味表情

步驟説明 ➔ P.174

星情故事

步驟説明 ➔ P.85

Marry Me 鑽戒

步驟説明 ➔ P.107

銀色聖誕

步驟説明 ➔ P.205

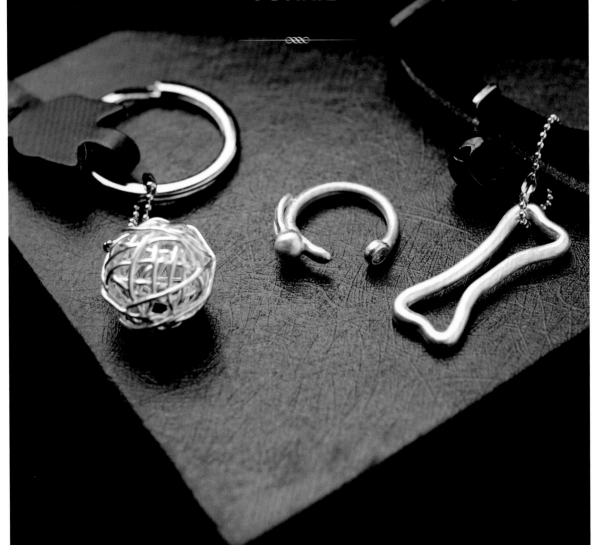

毛小孩

FURKID

ITEM
01

狗骨頭

- 毛小孩 Furkid -

MATERIAL 材料

黏土型純銀黏土 5g、膏狀型純銀黏土少許、項圈 1 個、
珠鍊 1 條

TOOLS 工具

塑形工具
　烘焙紙、鉛筆、膠帶、墊板／L 夾、透明壓克力板、
　水彩筆、銼刀、橡膠台

乾燥／燒成器具
　吹風機、電氣爐／瓦斯爐＋不鏽鋼燒成網、計時器

拋光／加工工具
　橡膠台、短毛鋼刷、銼刀、拭銀布

步驟說明 Step by step

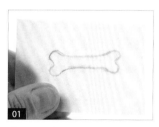

01
裁剪一小張烘焙紙，用鉛筆描下附圖後，再覆蓋一小張透明片。

02
以膠帶將烘焙紙固定在透明片上。

03
在光滑的墊板上，將揉捏過的銀黏土，利用透明壓克力板，搓成圓條狀。

04
繼續搓滾成粗細均勻的 10cm 細圓條。

05
以水彩筆在細圓條銀黏土表面，刷一層薄薄的水。

06
將細圓條銀黏土移到透明片上，沿著草圖繞出狗骨頭形狀。

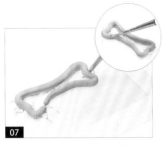

07

以水筆輕輕撥移銀黏土，調整狗骨頭形狀，再以水彩筆沾取銀膏，填補接合處。

08

以吹風機熱風乾燥，約 10 分鐘。

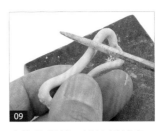

09

完全乾燥後，烘焙紙鋪底，橡膠台做支撐，以銼刀修磨接合處凸起的部分。（註：如接口仍有縫隙，須再次填補銀膏與乾燥、修磨。）

10

待電氣爐升溫至 800℃後，燒製 5 分鐘。（註：以瓦斯爐燒製 8 ～ 10 分鐘。）

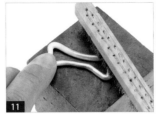

11

待作品冷卻，以短毛鋼刷刷除白色結晶。

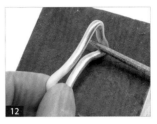

12

內側凹處刷不到的結晶，可用圓形銼刀的尖端輕輕摩擦刮除。

13

表面保留毛細孔狀的梨皮質感。

14

將珠鍊穿過狗骨頭。

15

再繞過項圈，將珠鍊末端的小珠子，放入長條形凹槽中。

16

向後拉緊，珠鍊即扣合完成。

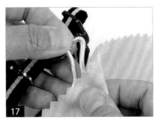

17

以拭銀布擦拭作品。

18

即完成可愛的狗骨頭項圈。

ITEM 02

貓咪毛線球

- 毛小孩 Furkid -

MATERIAL 材料

針筒型純銀黏土 5g、膏狀型純銀黏土少許、灰針頭（太口）、貓咪鑰匙圈 1 個、珠鍊 1 條

TOOLS 工具

塑形工具

　衛生紙、牙籤、水、水彩筆

乾燥／燒成器具

　海綿菜瓜布、吹風機、電氣爐、耐熱棉、計時器

拋光／加工工具

　橡膠台、短毛鋼刷、雙頭細密鋼刷、瑪瑙刀、拭銀布

步驟說明 Step by step

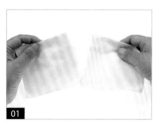

01

取一張衛生紙，撕成兩半。

02

將半張衛生紙捏成紙團。

03

在衛生紙團上，滴少許水。（註：水若太多，不易成型。）

04

將微溼的衛生紙團捏緊實。（註：加過水的衛生紙，容易定型。）

05

用手掌將衛生紙團搓成圓球狀。

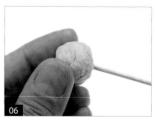

06

將牙籤插入圓球，約半徑深度。

07

牙籤的另一端固定在海綿菜瓜布上，待圓球乾燥定型。（註：可用吹風機加速乾燥。）

08

如圖，圓球衛生紙乾燥完成，能當中子使用，製作中空作品。

09

取針筒型銀黏土和太口灰針頭。

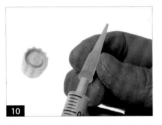

10

拔下灰色蓋子，接上灰針頭，針頭務必壓緊。

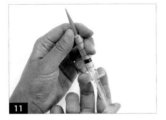

11

推壓針筒尾端，使銀黏土推進灰針頭尖端。

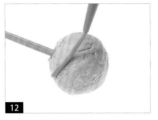

12

將針筒型銀黏土線條擠在圓球上。

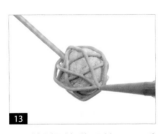

13

一手慢慢轉動牙籤，一手將針筒型銀黏土均勻的打在圓球上，形成交錯纏繞的線條。

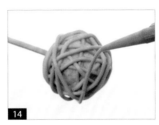

14

重複步驟 13，漸漸讓線條間距變小且平均，並注意球體圓度。

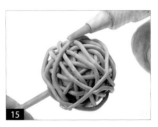

15

未乾前，以水筆輕壓線條交錯點，使之沾黏，增加球體強度。

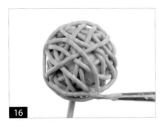

16

以水彩筆沾取少許銀膏，填補線條末端縫隙。

17

固定在海綿菜瓜布上，以吹風機熱風乾燥，約 10 分鐘。

18

以耐熱棉圍住毛線球做支撐。

待電氣爐升溫至 800℃後，燒製 5 分鐘。（註：中空作品不宜以瓦斯爐燒成，中子會產生火焰，且球體易塌陷。）

待作品冷卻，以短毛鋼刷刷除白色結晶。

以雙頭細密鋼刷刷除微小處結晶。

表面保留毛細孔狀的梨皮質感。

以瑪瑙刀壓光毛線球線條，使作品更有層次感。

將珠鍊穿過毛線球任一線段。（註：選擇兩側洞較大的線段，較易操作。）

再繞過鑰匙圈的鋼環。

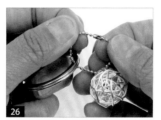

將珠鍊末端的小珠子，放入長條形的凹槽中，向後拉緊，珠鍊即扣合完成。

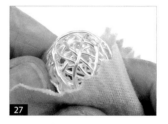

以拭銀布擦拭作品。

即完成超 Q 的貓咪毛線球鑰匙圈。

兔兔戒指

- 毛小孩 Furkid -

MATERIAL 材料

黏土型純銀黏土 5g、膏狀型純銀黏土少許、∅ 3mm 圓形合成寶石 1 顆

TOOLS 工具

塑形工具

戒圍量圈紙／戒圍量圈、木芯棒、便利貼、鉛筆、尺、烘焙紙、墊板／L 夾、塑膠滾輪、透明壓克力板、造型刮板、水彩筆、牙醫工具、海綿砂紙、鑷子、橡膠台、銼刀

乾燥／燒成器具

電烤盤／吹風機、電氣爐／瓦斯爐+不鏽鋼燒成網、計時器

拋光／加工工具

戒指鋼棒、橡膠鎚、拭銀布、短毛鋼刷、雙頭細密鋼刷、瑪瑙刀、橡膠台、銼刀

步驟說明 Step by step

01
在光滑的墊板上,將揉捏過的銀黏土,利用透明壓克力板,搓成圓條狀。

02
以造型刮板將銀黏土分成四份 3:1:1:1。(註:先對半切後,再將其中一半切成三等份。)

03
取一小份銀黏土,將其餘的銀黏土以濕紙巾覆蓋暫時保存。(註:保持銀黏土濕潤,以利後續製作。)

04
在光滑的墊板上,將小份的銀黏土,利用透明壓克力板,搓成圓形後,稍微壓扁。

05
以牙醫工具探針,先在圓中間刺個小凹點,再以鑷子夾取寶石,將寶石尖端壓入凹點中。

06
以透明壓克力板輕輕按壓,使寶石表面與銀黏土在同一水平面上。

07 放置電烤盤或以吹風機熱風乾燥,約 10 分鐘。

08 完全乾燥後,烘焙紙鋪底,橡膠台做支撐,以銼刀修磨寶石框側面。

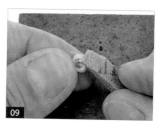

09 再以海綿砂紙修磨銀黏土表面,即完成尾部的寶石框,備用。

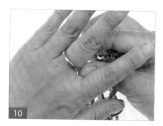

10 使用戒圍量圈測量戒圍號數(示範 14 號)。

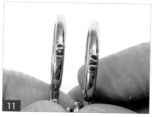

11 因銀黏土燒成銀飾後會收縮,製作戒指必須先預留收縮號數。(註:條狀戒指須加 3 號,如:14+3=17號。)

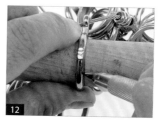

12 將預備製作的量圈(17 號),套入木芯棒,並在粗的那側用鉛筆畫上記號。(註:量圈與木芯棒須垂直。)

13 在便利貼寬度一半處,畫一條鉛筆直線。

14 撕起便利貼後,以無黏性的一端,對準木芯棒上的鉛筆記號。

15 緊緊環繞木芯棒一圈,使頭尾鉛筆線相銜接,再貼合。

16 在木芯棒上,再貼上一張便利貼。

17 取一塊小份銀黏土,在光滑的墊板上,利用透明壓克力板,搓成圓形後,切成兩份。

18 用手指將半小份銀黏土,搓成長水滴形。

19
以牙醫工具在長水滴形銀黏土上，壓出淺淺的凹槽。（註：為兔耳朵的耳窩。）

20
以水彩筆在長水滴形銀黏土表面，刷一層薄薄的水。

21
使長水滴形銀黏土與木芯棒服貼，形成弧面。

22
重複步驟 18-21，完成另一個長水滴形銀黏土。

23
以吹風機熱風乾燥，約 10 分鐘。

24
從木芯棒上取下便利貼，將便利貼夾捲成小圈，取下銀黏土。

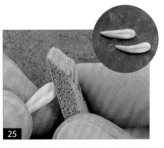

25
以海綿砂紙修磨銀黏土表面，為兔耳朵。

26
取一塊小份銀黏土，在光滑的墊板上，利用透明壓克力板，搓成圓球形。

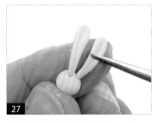

27
以鑷子夾取兔耳朵，將尖端插入圓球形銀黏土內。

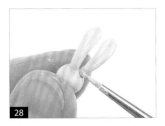

28
以水彩筆沾取少許銀膏，塗抹在圓球形銀黏土和兔耳朵之間的縫隙。

29
放置電烤盤或以吹風機熱風乾燥，約 10 分鐘。

30
取大份銀黏土，在光滑的墊板上，利用透明壓克力板，搓成圓條狀。

31 將步驟29完成的兔子頭，放在圓條狀上，以確認銀黏土粗細。（註：建議條狀戒的粗度，比兔子頭略窄一些。）

32 以水彩筆在條狀銀黏土表面，刷一層薄薄的水。

33 將條狀銀黏土一端對齊鉛筆記號，並環繞木芯棒。

34 以水彩筆沾取少許銀膏，塗抹在兔子頭背面。

35 將兔子頭放在條狀銀黏土約 5mm 處上方，輕輕按壓黏合。

36 以筆刀將條狀銀黏土的另一端切平。

37 以水彩筆沾取少許銀膏，塗抹在切口上。

38 將步驟 9 完成的寶石框，固定在塗抹銀膏的切口上。

39 以水彩筆沾取少許銀膏，再次補強銜接縫隙。

40 以吹風機熱風乾燥，約 10 分鐘。

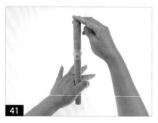

41 用單手虎口握住木芯棒較細的那端，垂直輕敲桌面，讓戒指連同便利貼滑落手上。

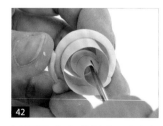

42 以鑷子小心的將便利貼夾捲成小圈。

43　確定便利貼已完全剝離銀黏土後，才可抽出便利貼。

44　以水彩筆沾取少量銀膏，填補戒指與寶石框和兔子頭的連接處。

45　放置電烤盤或以吹風機熱風乾燥，約 5 分鐘。

46　完全乾燥後，烘焙紙鋪底，橡膠台做支撐，以銼刀修磨連接處多餘的銀黏土。

47　以海綿砂紙磨細戒指表面。

48　待電氣爐升溫至 800℃後，燒製 5 分鐘。（註：以瓦斯爐燒製 8～10 分鐘。）

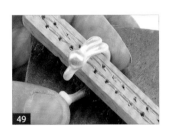

49　待作品冷卻，以短毛鋼刷刷除內外側白色結晶。

50　不易刷除的細小處結晶，可用圓形銼刀的尖端輕輕摩擦刮除。

51　表面保留毛細孔狀的梨皮質感。

52　以瑪瑙刀壓光兔耳朵表面，以增加立體感。

53　以拭銀布擦拭作品。

54　即完成人見人愛的兔兔戒指。

寵物造型鍊

- 毛小孩 Furkid -

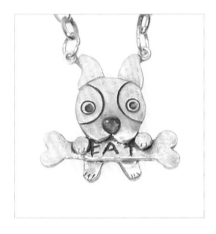

MATERIAL 材料

黏土型純銀黏土 10g、膏狀型純銀黏土少許、小插入環
2 個、3×3mm 心形合成寶石 1 顆、∅5mm 純銀開口圈
2 個、鎖鏈式不鏽鋼鍊 1 條

TOOLS 工具

塑形工具

烘焙紙、鉛筆、∅2mm 銅管／棉棒軸、∅4mm 吸管、
∅8mm 吸管、塑膠滾輪、水彩筆、牙醫工具、剪刀、
1.5mm 壓克力板、2mm 丸棒黏土工具、竹籤、美工
刀／筆刀、保鮮膜、小紙片、銼刀、橡膠台、鑷子

乾燥／燒成器具

電烤盤／吹風機、電氣爐／瓦斯爐+不鏽鋼燒成網、
計時器

拋光／加工工具

棉花棒、溫泉液、中性清潔劑、舊牙刷、橡膠台、剪
鉗、尖嘴鉗、拭銀布、海綿砂紙、短毛鋼刷

步驟說明 Step by step

01
裁剪一小張烘焙紙，用鉛
筆描下附圖，並在背面反
描一遍。（註：繪製自家毛
小孩的輪廓造型。）

02
以小剪刀剪去∅8mm 吸管
的 1/2 圓周，備用。

03
對折的烘焙紙中，擺放
1mm 壓克力板和摺疊成
接近草圖寬度的銀黏土。

04
蓋上烘焙紙，以塑膠滾輪垂直方向滾壓銀黏土。

05
將銀黏土擀平為 1mm 厚度。

06
草圖紙正面覆蓋於銀黏土上方，以塑膠滾輪滾壓一遍。（註：切勿來回滾壓，以免產生疊影。）

07
以 ∅ 2mm 銅管／棉棒軸輕壓草圖眼框位置。（註：勿壓到底。）

08
以丸棒黏土工具按壓，以形成眼珠。

09
取步驟 2 剪好的吸管，輕壓眼圈。

10
以鑷子夾取寶石，將尖錐壓入銀黏土表面。

11
取透明壓克力片覆蓋按壓寶石。

12
使寶石表面與銀黏土，在同一水平面上。

13
以牙醫工具尖端，輕刻出耳朵的分界線。

14
刻劃出毛小孩的名字和小尾巴。

15
以 ∅ 4mm 銅管／吸管在草圖之外的位置按壓。

16

以竹籤平的一端推進銅管，並由另一頭頂出銀黏土。

17

共需要 2 個銀黏土小圓，是毛小孩的前腳。（註：可用牙醫工具刻出小爪子。）

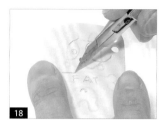

18

以美工刀沿草圖切割外框。（註：刀刃儘量垂直。）

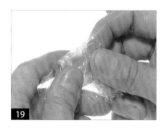

19

切下的銀黏土，包回保鮮膜中回收保存。

20

切割完成後，以水彩筆沾少許銀膏塗在毛小孩的屁屁反面。

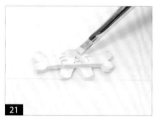

21

黏上骨頭後，再塗上少許銀膏黏上毛小孩的頭部。

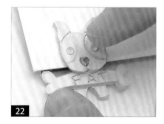

22

在黏合時，因為厚度落差，故以小紙片墊高頭部，使作品呈現水平。

23

在骨頭上黏上毛小孩的 2 隻前腳。（註：亦可將各部位乾燥修磨後，再行黏合。）

24

連同紙片，一起放置電烤盤或以吹風機熱風乾燥，約 10 分鐘。

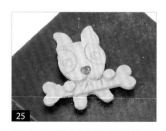

25

黏合處再次以銀膏補強，再送乾燥 5 分鐘。

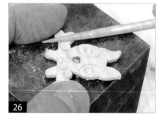

26

完全乾燥後，烘焙紙鋪底，橡膠台做支撐，以銼刀修磨邊緣。

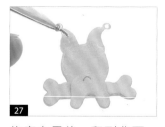

27

修磨完畢後，翻到背面，於兩耳中間處塗少許銀膏，並擺放 2 個小插入環。

28

以銀膏覆蓋插入環鋸齒段，直至看不見插入環鋸齒邊緣，並形成小丘狀。

29

放置電烤盤或以吹風機熱風乾燥，約 5 分鐘。

30

電氣爐升溫至 800℃，持溫 5 分鐘。（註：瓦斯爐燒製 8～10 分鐘。）

31

待作品冷卻，以不鏽鋼刷刷除白色結晶。（註：避免刷花寶石，可用紙張遮蓋寶石。）

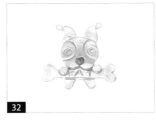

32

表面保留毛細孔狀的梨皮質感。

33

以棉花棒沾少許溫泉液，塗抹在想要硫化上色的局部位置。

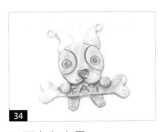

34

正面上色完畢。

35

以溫泉液塗抹背面的尾巴。

36

以吹風機熱風吹熱，加速變色。

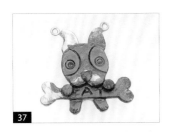

37

當作品的顏色已達自己想要的深度，即可停止加熱。

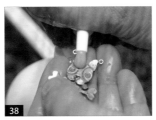

38

將作品帶至水槽洗去溫泉液，先擠上少許中性清潔劑。

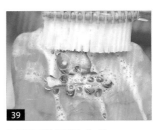

39

以舊牙刷刷洗作品。

40

凹縫處必須加強刷洗,避免殘留溫泉液,使作品繼續硫化變黑。

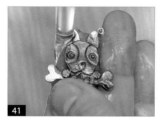

41

以自來水將作品沖洗乾淨。

42

以擦手紙將作品擦乾。

43

以海綿砂紙研磨表面,將眼睛、線條、文字留下熏黑顏色。

44

若背面、厚度如有染黑,也請一併磨白。

45

以剪鉗剪斷最中間的那一環。(註:不鏽鋼鏈所須長度,為毛小孩的頸圍,故可自行測量。)

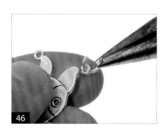

46

先以尖嘴鉗前後夾開銀圈的開口處,並勾入插入環的小圈。

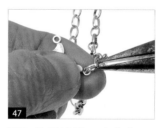

47

再勾入鋼鍊後,夾密合。

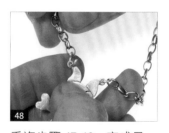

48

重複步驟 47-48,完成另一段銀圈的串聯。

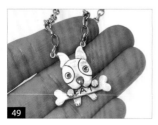

49

以尖嘴鉗將開口插入環夾密合。

50

最後,以拭銀布擦拭作品即可。

51

即完成別緻的寵物造型鍊。

誕生日

BIRTHDAY

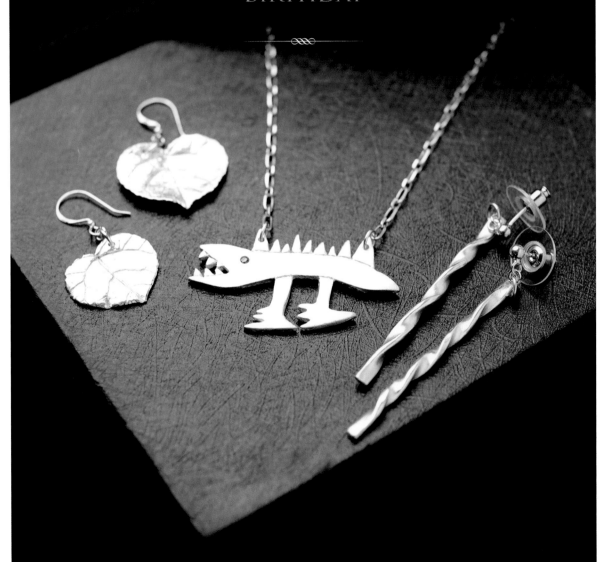

童畫世界

- 誕生日 Birthday -

MATERIAL 材料

黏土型純銀黏土 15g、膏狀型純銀黏土少許、∅ 2mm
圓形合成寶石 1 顆、∅ 5mm 純銀開口圈 2 個、鎖鏈式
純銀鍊 1 條

TOOLS 工具

塑形工具

　烘焙紙、鉛筆、1.5mm 壓克力板、塑膠滾輪、牙醫工
　具、美工刀／筆刀、橡膠台、銼刀、鑽頭組、小平刷、
　鑷子、水彩筆

乾燥／燒成器具

　電烤盤／吹風機、電氣爐／瓦斯爐+不鏽鋼燒成網、
　計時器

拋光／加工工具

　橡膠台、短毛鋼刷、銼刀、剪鉗、尖嘴鉗、拭銀布

步驟說明 Step by step

01

裁剪一小張烘焙紙，用鉛
筆描下兒童畫。（註：先將
兒童畫縮放影印至合適的銀
飾作品尺寸。）

02

因非對稱圖形，須在背面
再描繪一次。

03

在對折的烘焙紙中，擺放
1.5mm 厚的壓克力板和近
草圖寬度的銀黏土。

04
蓋上烘焙紙，以塑膠滾輪垂直方向滾壓銀黏土。

05
將銀黏土擀平為 1.5mm 的厚度。

06
掀開烘焙紙，將草圖紙正面覆蓋於銀黏土上方。

07
以塑膠滾輪滾壓一遍。（註：切勿來回滾壓，以免產生疊影。）

08
移開草圖紙，圖形已拓印於銀黏土上。

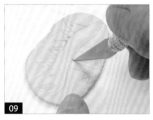
09
以美工刀或筆刀切割草圖外框。（註：刀刃儘量垂直。）

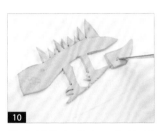
10
將多餘的銀黏土，包回保鮮膜中回收保存。

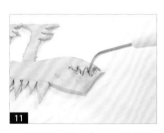
11
以牙醫工具尖端切割恐龍牙齒。

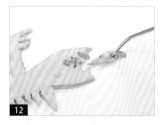
12
承步驟 11，小心挑起恐龍嘴巴中的銀黏土。

13
如圖，恐龍外型切割完成。

14
以牙醫工具尖端，輕輕刻劃恐龍身體與牙齒、腳、背鰭之間的界線。

15
放置電烤盤或以吹風機熱風乾燥，約 10 分鐘。

16

完全乾燥後，烘焙紙鋪底，橡膠台做支撐，以銼刀修磨邊緣。

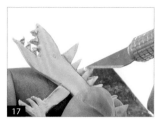

17

銼刀磨不到的細小處，可以筆刀尖端慢慢削整，如：恐龍的背鰭、牙齒、爪子。

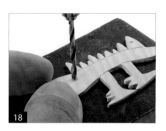

18

取已套用 2mm 鑽針的鑽頭夾鉗，在恐龍眼睛的位置鑽出凹槽。

19

鑽寶石凹槽，須不時取寶石試放，直至寶石表面能與銀黏土在同一水平面上的深度。

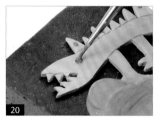

20

以水彩筆沾取少許銀膏，塗抹在寶石凹槽。

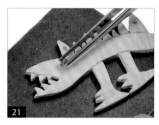

21

以鑷子夾取寶石放置凹槽內。

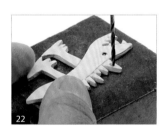

22

取已套用 1.2mm 鑽針的鑽頭夾鉗，在距離背鰭頂端約 2mm 位置鑽孔。

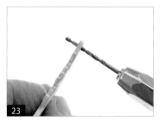

23

以順時針垂直向下鑽孔，直至穿透銀黏土。

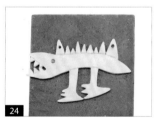

24

重複步驟 22-23，完成另一個背鰭鑽孔。

25

放置電烤盤或以吹風機熱風乾燥，約 5 分鐘。

26

待電氣爐升溫至 800℃後，燒製 5 分鐘。（註：以瓦斯爐燒製 8 ～ 10 分鐘。）

27

待作品冷卻，以短毛鋼刷刷除白色結晶。（註：可用紙張遮蓋寶石，避免刷花寶石。）

28 小孔內刷不到的結晶，可用圓形銼刀的尖端輕輕摩擦刮除。

29 表面保留毛細孔狀的梨皮質感。

30 以剪鉗將純銀鎖鏈中間的環剪斷，使銀鍊拆剪成兩個接口。

31 以尖嘴鉗前後夾開銀圈的開口處。

32 將銀圈勾入恐龍第一個背鰭上的小孔。

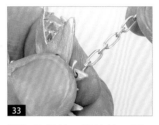

33 再勾入銀鍊一端的接口圈。

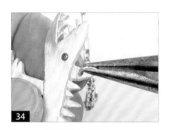

34 以尖嘴鉗將銀圈夾密合。

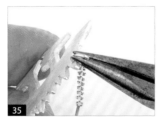

35 重複步驟 31-34，完成另一個背鰭上小孔與銀鍊的串接。

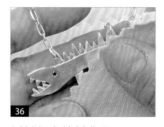

36 以拭銀布擦拭作品。

37 即完成充滿童趣的兒童畫項鍊。

ITEM
02

Pasta 耳環

- 誕生日 Birthday -

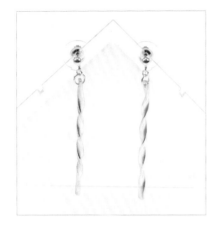

MATERIAL 材料

黏土型純銀黏土 5g、∅ 3mm 純銀開口圈 2 個、∅ 5mm 純銀開口圈 2 個、純銀耳針 1 副

TOOLS 工具

塑形工具
烘焙紙、1mm 壓克力板、塑膠滾輪、造型刮板、水彩筆、銼刀、橡膠台、鑽頭組

乾燥／燒成器具
電烤盤／吹風機、電氣爐／瓦斯爐+不鏽鋼燒成網、計時器

拋光／加工工具
橡膠台、短毛鋼刷、銼刀、瑪瑙刀、尖嘴鉗、拭銀布

步驟說明 Step by step

01 在對折的烘焙紙中，擺放 1mm 厚的壓克力板於兩側，和揉捏過並搓成條狀的銀黏土。

02 蓋上烘焙紙，以塑膠滾輪垂直方向滾壓銀黏土。

03 將銀黏土擀平為 1mm 的厚度。

04 以造型刮板切齊上下兩側。（註：造型刮板儘量垂直。）

05 再將銀黏土從中間切開，分割為兩長條銀黏土。

06 如圖，銀黏土切割完成，為長條銀黏土。

07
以水彩筆在長條銀黏土表面，刷一層薄薄的水。

08
將長條銀黏土上端按壓在造型刮板上，以順時針方向扭轉下端。

09
如圖，長條銀黏土扭轉完成，形成螺旋狀銀黏土。

10
重複步驟 8-9，改以逆時針方向扭轉，完成另一個螺旋狀銀黏土。

11
將擺放銀黏土的造型刮板，直接放置電烤盤或以吹風機熱風乾燥，約 10 分鐘。

12
完全乾燥後，烘焙紙鋪底，橡膠台做支撐，以銼刀修磨螺旋狀銀黏土上下緣。

13
取已套用 1mm 鑽針的鑽頭夾鉗，在距離頂端約 2mm 位置鑽孔。

14
重複步驟 12-13，完成第二個螺旋狀銀黏土鑽孔。

15
待電氣爐升溫至 800℃後，燒製 5 分鐘。(註：以瓦斯爐燒製 8 ～ 10 分鐘。)

16
待作品冷卻，以短毛鋼刷刷除白色結晶。

17
小孔內刷不到的結晶，可用圓形銼刀的尖端輕輕摩擦刮除。

18
表面保留毛細孔狀的梨皮質感。

19

以瑪瑙刀壓光兩側 1mm 厚度的螺旋線條，以增加耳環的層次感。

20

以尖嘴鉗前後夾開⌀ 5mm 銀圈的開口處，勾入螺旋狀銀黏土頂端的小孔。

21

再勾入已密合的⌀ 3mm 銀圈。

22

以尖嘴鉗將⌀ 5mm 銀圈的開口，左右夾略重疊。

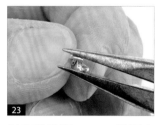

23

以尖嘴鉗將⌀ 5mm 銀圈夾密合。

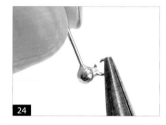

24

以尖嘴鉗扳開純銀耳針上的小圈。

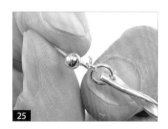

25

將⌀ 3mm 銀圈勾入耳針的小圈中。

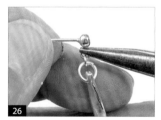

26

以尖嘴鉗將耳針的開口夾密合。重複步驟 20-26，完成另一只耳環。

27

將純銀耳針套上耳束。

28

以拭銀布擦拭作品。

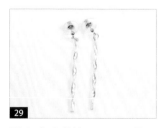

29

即完成時尚的 Pasta 耳環。

ITEM
03

銀色葉片

- 誕生日 Birthday -

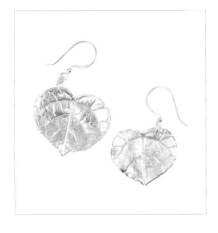

MATERIAL 材料

膏狀型純銀黏土 5g、⌀ 5mm 純銀開口圈 2 個、⌀ 3mm 純銀開口圈 2 個、純銀耳鉤／耳夾 1 副

TOOLS 工具

塑形工具
　水彩筆、淺罐子、珠針、小剪刀

乾燥／燒成器具
　電烤盤／吹風機、電氣爐／瓦斯爐＋不鏽鋼燒成網、計時器

拋光／加工工具
　尖嘴鉗、拭銀布、鑽頭組、瑪瑙刀、短毛鋼刷、銼刀、橡膠台、鉛筆

步驟說明 Step by step

01
新鮮小葉片 2 片，洗淨後擦乾。（註：須採集葉身厚、葉脈清晰，並留葉柄。）

02
以水彩筆挖出約 5g 銀膏。（註：視葉片大小決定用量。）

03
取較淺的罐子放入銀膏後，慢慢加水稀釋。

04
攪拌速度須放慢，氣泡才不會過多。（註：製作前一天，調稀靜置更佳。）

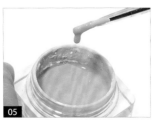

05
調勻至濃稠狀，以水彩筆沾起形成的水滴狀，但不會滴下的濃度。

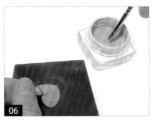

06
一手輕抓葉柄，一手以水彩筆塗上銀膏。

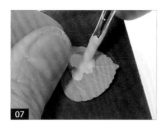

07

以點的方式在葉片背面（葉脈凸的那面）塗佈銀膏。

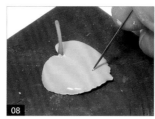

08

持續塗滿（只塗單面），如有小氣泡出現，可用珠針輕戳氣泡。

09

放置電烤盤或以吹風機熱風乾燥，約 5 分鐘。（註：吹風機須調弱，以免吹跑葉片。）

10

重複步驟 7-8，再塗佈厚厚的一層銀膏。

11

再次乾燥 5 分鐘。

12

重複步驟 7-8，再次塗滿厚厚的第三層銀膏。

13

再次乾燥 5 分鐘。

14

塗佈的次數，視乾燥後是否達 1mm 厚度，且看不清葉脈紋路即可。

15

當接近 1mm 厚度時，用小剪刀將葉柄剪掉。

16

用刷的方式塗最後一層銀膏，使葉片背面平整，葉柄切口點上一坨銀膏。

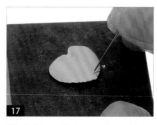

17

檢查葉片有無氣泡，若有以珠針戳破。

18

再次乾燥 5 分鐘。

19

以銀膏局部加強葉柄切口處，徹底乾燥 10 分鐘。

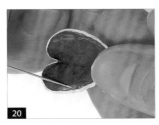

20

正面若沾黏銀膏，以珠針輕輕剔除。

21

電氣爐升溫至 800℃，持溫 5 分鐘。（註：以瓦斯爐燒製 8 ～ 10 分鐘。）

22

靜待作品冷卻。

23

以短毛鋼刷刷除正反面的白色結晶。

24

檢查葉片邊緣是否過於銳利。

25

取半圓形銼刀以垂直方面磨滑順。

26

表面保留毛細孔狀的梨皮質感。

27

以鉛筆點出 2 片葉片要鑽孔的對稱點。（註：約距離邊緣 2mm，主葉脈較薄，建議避開。）

28

預備鑽孔位置的下方，若是懸空，請改從背面鑽孔。

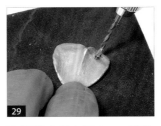

29

取鑽頭夾鉗套用 1mm 鑽針，並以鉛筆記號為圓心。

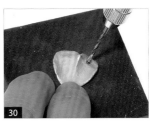

30

手掌輕輕抵住鑽尾，垂直向下順時針旋轉。

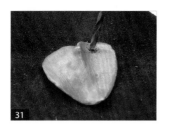

31

慢慢旋出銀屑屑。

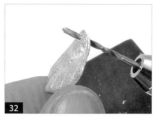

32

直至圓孔鑽穿。

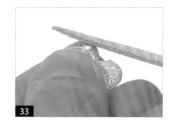

33

洞口若不平順，可用銼刀稍加銼磨。

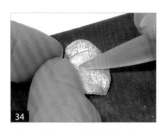

34

以瑪瑙刀壓光葉片局部，以增加光澤度與立體感。

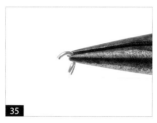

35

以尖嘴鉗夾開∅5mm 銀圈的開口處。

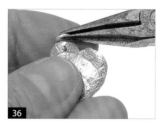

36

先勾入葉片的小孔。

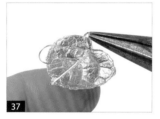

37

勾入已串好耳鉤的∅3mm銀圈，以尖嘴鉗將銀圈夾密合。

38

完成一只葉片耳環。（註：重複步驟 35-37，完成另一只耳環。）

39

以拭銀布擦拭作品。

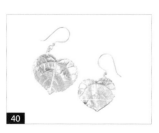

40

即完成自然寫真的葉片耳環。

ITEM
04

星情故事

- 誕生日 Birthday -

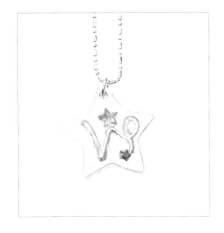

MATERIAL 材料

黏土型純銀黏土 7g、膏狀型純銀黏土少許、5×5mm 星形合成寶石 1 顆、3×3mm 星形合成寶石 1 顆、∅ 6mm 純銀開口圈 1 個、純銀鍊 1 條

TOOLS 工具

塑形工具

烘焙紙、鉛筆、1mm 壓克力板、棉棒軸、塑膠滾輪、星形餅乾模型、水彩筆、珠針、橡膠台、銼刀、鑷子

乾燥／燒成器具

電烤盤／吹風機、電氣爐／瓦斯爐+不鏽鋼燒成網、計時器

拋光／加工工具

銼刀、尖嘴鉗、拭銀布、瑪瑙刀、短毛鋼刷、橡膠台

步驟說明 Step by step

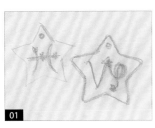

01

在烘焙紙上以鉛筆描下所須的星座附圖，並在背面多描繪一次。

02

對折的烘焙紙中，擺放1mm 壓克力板和摺疊成接近草圖寬度的銀黏土。

03

蓋上烘焙紙，以塑膠滾輪垂直方向滾壓銀黏土。

04 將銀黏土擀平為 1mm 厚度，以星形餅乾模型按壓銀黏土。

05 將銀黏土塊推出模型外，如有點彎翹，用手指稍作撫平。

06 取草圖紙對準星形銀黏土，並用手指輕輕推壓，以拓印鉛筆草圖。

07 以棉棒軸在邊緣 2mm 處按壓出小圓孔。（註：軸內銀黏土記得回收。）

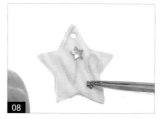

08 以鑷子夾取星形寶石，將尖錐壓入銀黏土表面。

09 以透明壓克力板覆蓋按壓寶石。

10 使寶石表面與銀黏土，在同一水平面上。

11 放置電烤盤或以吹風機熱風乾燥，約 10 分鐘。

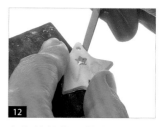

12 完全乾燥後，烘焙紙鋪底，橡膠台做支撐，以銼刀修磨星形邊緣。

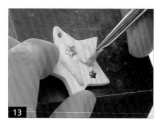

13 以細水彩筆沾取濃稠的銀膏，以點的方式描繪星座符號。

14 放置電烤盤或以吹風機熱風乾燥，約 5 分鐘。

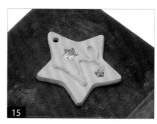

15 如線條不夠凸顯，可以銀膏再多描繪一遍，並再次乾燥。

16

燒製前，檢查寶石表面，如沾有銀黏土，可用珠針輕輕剔除乾淨。

17

電氣爐升溫至 800℃，持溫 5 分鐘。（註：以瓦斯爐燒製 8～10 分鐘。）

18

待作品冷卻，以短毛鋼刷刷除白色結晶。（註：避免刷花寶石，可用紙張遮蓋寶石。）

19

以圓形銼刀的尖端摩擦刮除小孔內刷不到的結晶。

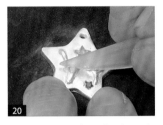

20

以瑪瑙刀壓光凸起的星座線條，使作品更有層次感。

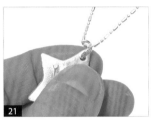

21

以尖嘴鉗前後夾開銀圈開口處，並勾入星形頂端的小孔和銀鍊。

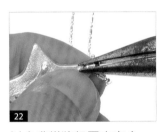

22

以尖嘴鉗將銀圈夾密合。

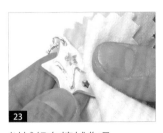

23

以拭銀布擦拭作品。

24

即完成適合生日贈禮的星座項鍊。

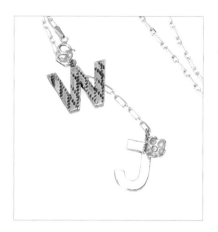

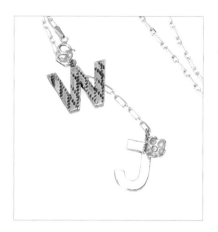

~05~ ITEM

字母項鍊

- 誕生日 Birthday -

MATERIAL 材料

黏土型純銀黏土 7g、膏狀型純銀黏土少許、小插入環 2 個、∅4mm 純銀開口圈 2 個、∅5mm 純銀開口圈 1 個、鎖鏈式純銀鍊 1 條

TOOLS 工具

塑形工具

　烘焙紙、鉛筆、∅4mm 吸管、小剪刀、1mm 壓克力板、1.5mm 壓克力板、塑膠滾輪、美工刀／筆刀、棉棒軸、牙醫工具、造型刮板、鑷子、銼刀、橡膠台、吸管刷

乾燥／燒成器具

　電烤盤／吹風機、電氣爐／瓦斯爐+不鏽鋼燒成網、計時器

拋光／加工工具

　棉花棒、溫泉液、中性清潔劑、舊牙刷、尖嘴鉗、拭銀布、橡膠台、短毛鋼刷、雙頭細密鋼刷、瑪瑙刀

步驟說明 Step by step

01

在烘焙紙上，用鉛筆描下附圖中的字母和小圖。

02

取一段吸管，以小剪刀剪去 1/2 圓周。

03

剪出的弧度須成為花瓣的一個圓邊，備用。

04

在對折的烘焙紙中，擺放
1mm 壓克力板和接近草圖
寬度的銀黏土。

05

蓋上烘焙紙，以塑膠滾輪
垂直方向滾壓銀黏土。

06

掀開烘焙紙，銀黏土擀平
為 1mm 厚度。

07

將花朵草圖拓印於銀黏土
上，取出步驟 3 剪好的吸
管。

08

依草圖按壓 5 片花瓣後，
取下多餘的銀黏土。

09

以棉棒軸輕壓花朵的中心
位置。

10

以牙醫工具的丸頭，按壓
5 片花瓣。

11

如圖，形成平面小花。

12

以水彩筆在花朵背面刷上
薄薄的水。

13

將 5 片花瓣向上彎曲成碗
狀，可先行乾燥修磨，備
用。

14

用 1.5mm 壓克力板和滾
輪，將剩餘的銀黏土擀成
1.5mm 厚度。

15

銀黏土轉個方向，將草圖
紙正面覆蓋於銀黏土上方。

16 以塑膠滾輪滾壓一遍。（註：切勿來回滾壓，以免產生疊影。）

17 移開草圖紙，字母圖形已拓印於銀黏土上（以 W 和 J 字母示範）。

18 以造型刮板切開 W 和 J，使兩字母分割，以利操作。

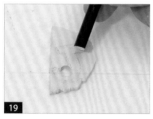

19 以吸管按壓 J 字母的圓弧，形成平整的半圓。

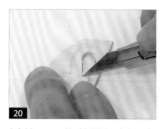

20 以美工刀依草圖切割 J 字母直線的部分。（註：刀刃儘量垂直。）

21 以造型刮板切割 W 字母較長的直邊。

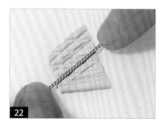

22 取吸管刷，斜交叉按壓產生菱格紋。（註：任何有紋路的物品皆可使用。）

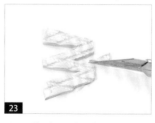

23 內凹的小三角以美工刀完成切割，並取下多餘的銀黏土，包回保鮮膜中回收保存。

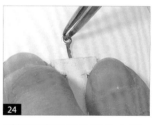

24 以鑷子夾取插入環的小圓，插入兩個字母的銀黏土厚度。（註：位置中間略偏後一些。）

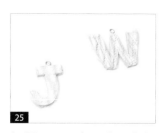

25 如圖，只露出兩小圈在銀黏土外圍。

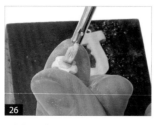

26 以水彩筆沾取銀膏塗在步驟13完成的小花朵背面。

27 黏貼固定在 J 字母的右上角。

28

放置電烤盤上或以吹風機熱風,約乾燥 10 分鐘。

29

完全乾燥後,烘焙紙鋪底,橡膠台做支撐,以銼刀修磨字母邊緣。

30

以圓形銼刀修磨 J 字母圓弧處。

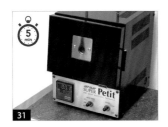

31

電氣爐升溫至 800℃,持溫 5 分鐘。(註:以瓦斯爐燒製 8～10 分鐘。)

32

待作品冷卻,以短毛鋼刷刷除白色結晶。

33

以雙頭細密鋼刷刷除隙縫處白色結晶。

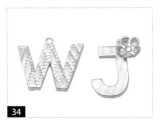

34

表面保留毛細孔狀的梨皮質感。

35

以棉花棒沾少許溫泉液,塗抹在 W 字母欲硫化上色的位置。

36

以吹風機熱風吹熱,加速變色。

37

當作品的顏色已達自己想要的深度,即可停止加熱。

38

將作品帶至水槽洗去溫泉液,先擠上少許中性清潔劑。

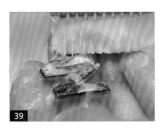

39

再以舊牙刷刷洗作品。(註:凹縫處必須加強刷洗,避免殘留溫泉液,使作品繼續硫化變黑。)

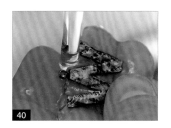

40
以自來水將作品沖洗乾淨後，擦乾。

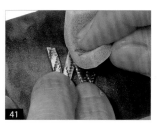

41
拿粗砂紙將 W 字母平面部分磨白，凹處留下燻黑顏色，背面、厚度如果有染黑，也請一併磨白。

42
以砂紙推磨平面 J 字母至平順。（註：可接續用藍色、綠色海綿砂紙，將作品研磨到更細緻。）

43
以瑪瑙刀壓光凸起的小花外框，增加立體感。

44
以尖嘴鉗前後夾開∅3mm銀圈的開口後，再勾入 J 的插入環小圈。

45
勾入鎖鏈最尾端的環後，以尖嘴鉗將銀圈夾密合。

46
夾開∅5mm 開口圈，勾在距離 J 字母約 3.5cm 的鎖鏈環上，夾密合。

47
重複步驟 44-46，完成 W 字母的串接。

48
以拭銀布擦拭作品。

49
即完成生日專屬的字母項鍊。

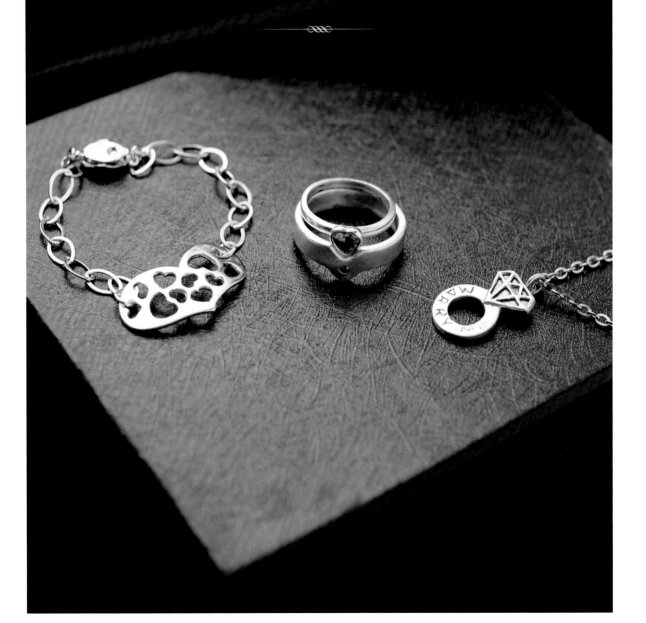

情人節 / 週年紀念日
VALENTINE'S DAY

愛在心坎裡

- 情人節 / 週年紀念日 Valentine's Day -

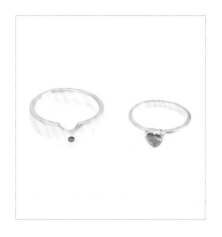

MATERIAL 材料

黏土型純銀黏土 15g、膏狀型純銀黏土少許、5×5mm 心形合成寶石 1 顆、∅2mm 圓形合成寶石 1 顆

TOOLS 工具

塑形工具

烘焙紙、鉛筆、1.5mm 壓克力板、2mm 壓克力板、塑膠滾輪、鑷子、造型刮板、珠針、美工刀 / 筆刀、保鮮膜、剪刀、橡膠台、銼刀

乾燥 / 燒成器具

電烤盤 / 吹風機、電氣爐 / 瓦斯爐+不鏽鋼燒成網、計時器

拋光 / 加工工具

戒指鋼棒、橡膠鎚、橡膠台、短毛鋼刷、雙頭細密鋼刷、拭銀布

步驟說明 Step by step

◆ 女戒

01
在光滑的墊板上，取揉捏過的銀黏土約 1g，利用透明壓克力板，搓成圓球後，稍加壓扁。

02
以鑷子夾取心形寶石，放在銀黏土中央。

03
以透明壓克力板輕輕按壓，使寶石表面與銀黏土在同一水平面上。

04
以筆刀沿著心形寶石，外圍約 1mm 寬度切割銀黏土。（註：刀刃儘量垂直。）

05
放置電烤盤或以吹風機熱風乾燥，約 10 分鐘。

06
完全乾燥後，以銼刀修磨銀黏土邊緣，使心形寶石框平整。

以小平刷將銀黏土粉末掃到烘焙紙上，方便回收再利用。

以海綿砂紙將心形寶石框的邊緣磨圓滑，備用。

使用戒圍量圈測量戒圍號數（示範 14 號）。

因銀黏土燒成銀飾後會收縮，製作戒指必須先預留收縮號數。（註：細板戒指請加 3 號，如：14+3=17 號。）

將預備製作的量圈（17 號），套入木芯棒，並在粗的那側用鉛筆畫上記號。（註：量圈與木芯棒須垂直。）

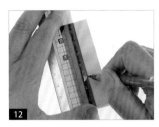

在便利貼寬度一半處，畫一條鉛筆直線。

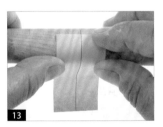

撕起便利貼，以無黏性的一端，對齊木芯棒上的鉛筆記號。

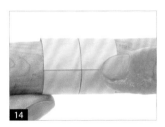

緊緊環繞木芯棒一圈，使頭尾鉛筆線相銜接，再貼合。

在光滑的墊板上，將揉捏過的銀黏土約 4g，利用透明壓克力板，搓成圓條狀。

在對折的烘焙紙中，擺放 1.5mm 厚的壓克力板和圓條狀銀黏土。

蓋上烘焙紙，以塑膠滾輪垂直方向滾壓銀黏土。

將銀黏土擀平為 1.5mm 的厚度。

19 以造型刮板垂直切平銀黏土的一側。

20 將切平的一側靠齊壓克力板邊緣，約 3mm 寬度，再切一條平行線。

21 以水彩筆在細條銀黏土表面，刷一層薄薄的水。

22 將細條銀黏土的一端，對齊便利貼上的鉛筆記號。

23 沿著鉛筆線環繞木芯棒一圈，並以造型刮板切除重疊多餘的銀黏土。

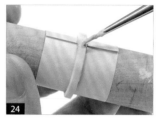

24 以水彩筆沾取少許銀膏，塗抹在銀黏土的接縫中。

25 以水彩筆沾取少許銀膏，塗抹在步驟 8 完成的心形寶石框背面的中間位置。

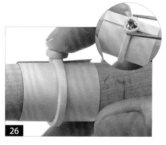

26 以鑷子夾取心形寶石框，放在細條銀黏土接縫處之上，並用手指按壓稍加固定。

27 以吹風機熱風乾燥，約 10 分鐘。

28 用單手虎口握住木芯棒較細的那端，垂直輕敲桌面，直至便利貼滑落手上。

29 以鑷子將便利貼夾捲成小圈。（註：須小心抽出便利貼，因戒指內側的銀黏土未完全乾透。）

30 以水彩筆沾取少量銀膏，填補戒指內側凹縫，並加強心形寶石框與戒圈的固定。

31
放置電烤盤或以吹風機熱風乾燥，約 5 分鐘。

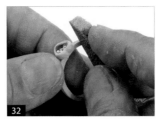

32
完全乾燥後，以海綿砂紙磨細戒圈邊緣的銀黏土，女戒完成。

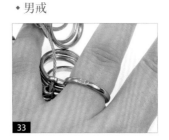

33
使用戒圍量圈測量戒圍號數（示範 21 號）。

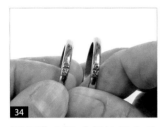

34
因銀黏土燒成銀飾後會收縮，製作戒指必須先預留收縮號數。（註：寬板戒指請加 4 號，如：21+4=25 號。）

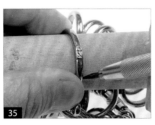

35
將預備製作的量圈（25號），套入木芯棒，並在粗的那側用鉛筆畫上記號。（註：量圈與木芯棒須垂直。）

36
重複步驟 12-18，在木芯棒貼上便利貼，並將銀黏土擀平為 2mm 的厚度。（註：重疊 1.5+0.5mm 的壓克力板於兩側。）

37
將女戒心形寶石框的尖端，在銀黏土邊緣壓出印記。

38
以造型刮板或筆刀，切除銀黏土上的 V 形印記。

39
以造型刮板避開 V 形對應位置一小段不切割，切齊銀黏土下緣，使成為 6mm 寬度。

40
在 V 形切口的對應邊下緣，切出比 V 形大一些的外凸三角。

41
以造型刮板斜切寬條銀黏土的一端。

42
以水彩筆在寬條銀黏土表面，刷一層薄薄的水。

43

將寬條銀黏土切斜角的一端，放在木芯棒上，沿著鉛筆記號環繞木芯棒一圈。

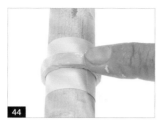

44

以造型刮板切除多餘的銀黏土，並用手指沾水輕輕推壓接合處，以加強黏合。

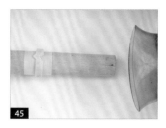

45

以吹風機熱風乾燥，約 15 分鐘。

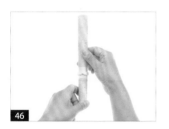

46

用單手虎口握住木芯棒較細的那端，垂直輕敲桌面，直至便利貼滑落手上。

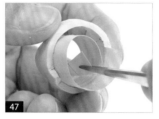

47

以鑷子將便利貼夾捲成小圈。（註：須小心抽出便利貼，因戒指內側的銀黏土未完全乾透。）

48

以水彩筆沾取少量銀膏，填補戒指內側凹縫。

49

放置電烤盤或以吹風機熱風乾燥，約 5 分鐘。

50

完全乾燥後，以銼刀、海綿砂紙修磨戒指兩側及接合處。

51

以鉛筆在戒指上繪製寶石位置記號。

52

取已套用 2mm 鑽針的鑽頭夾鉗，以垂直角度在記號的中心位置鑽出凹槽。

53

鑽凹槽時，須以鑷子夾取寶石放入凹槽測試，直至寶石能與銀黏土維持在同一水平面的深度才行。

54

以水彩筆沾取少許銀膏，塗抹在寶石凹槽。

55 以鑷子夾取寶石放入凹槽後，按壓寶石，使與周圍銀黏土在同一水平面上。

56 放置電烤盤或以吹風機熱風乾燥，約 5 分鐘，男戒完成。

57 待電氣爐升溫至 800℃後，燒製 5 分鐘。（註：以瓦斯爐燒製 8 ～ 10 分鐘。）

58 待對戒冷卻，以短毛鋼刷刷除內外側白色結晶。

59 刷結晶時，可用紙張遮蓋寶石，避免刷花寶石。

60 以雙頭細密鋼刷刷除表面微小處的結晶。

61 將對戒套入戒指鋼棒，確認號數，並以橡膠鎚調整圓度。

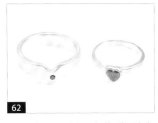

62 表面保留毛細孔狀的梨皮質感。

63 以瑪瑙刀壓光女戒表面，以增加光澤度。（註：男戒維持霧面即可。）

64 以拭銀布擦拭作品。

65 即完成別緻的愛在心坎裡對戒。

ITEM
02

心心相印

- 情人節 / 週年紀念日 Valentine's Day -

MATERIAL 材料

黏土型純銀黏土 7g、⌀5mm 純銀開口圈 2 個、純銀手鍊 1 條

TOOLS 工具

塑形工具

烘焙紙、鉛筆、尖嘴鉗、⌀7mm 吸管、⌀5mm 吸管、⌀4mm 吸管、1mm 壓克力板、塑膠滾輪、剪刀、紙杯、橡膠台、銼刀

乾燥／燒成器具

吹風機、電氣爐／瓦斯爐+不鏽鋼燒成網、計時器

拋光／加工工具

橡膠台、短毛鋼刷、銼刀、尖嘴鉗、剪鉗、拭銀布

步驟說明 *Step by step*

01
取一段吸管,以尖嘴鉗夾尖一角。

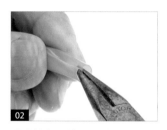

02
將對側吸管向內推後,再以尖嘴鉗從內側夾凹吸管。

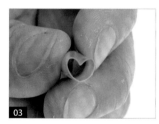

03
如圖,使吸管調整為一個心形。

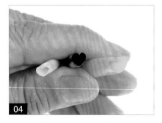

04
重複步驟 1-2,完成三個不同尺寸的心形吸管。

05
用剪刀將紙杯裁剪成兩半,留一個備用。

06
裁剪一小張烘焙紙,用鉛筆描下附圖。

07

在對折的烘焙紙中，擺放 1mm 厚的壓克力板和近草圖高度的銀黏土。

08

蓋上烘焙紙，以塑膠滾輪垂直方向滾壓銀黏土。

09

將銀黏土擀平為 1mm 的厚度。

10

掀開烘焙紙，將草圖紙正面覆蓋於銀黏土上方。

11

以塑膠滾輪滾壓一遍。（註：切勿來回滾壓，以免產生疊影。）

12

移開草圖紙，圖形已拓印於銀黏土上。

13

以心形吸管按照草圖按壓銀黏土。

14

提起心形吸管，形成心形鏤空。（註：吸管內銀黏土記得回收。）

15

重複步驟 13-14，以不同尺寸的心形吸管，依序在銀黏土草圖上按壓出大大小小的心形鏤空。

16

以筆刀切割大心外框。（註：刀刃儘量垂直。）

17

將多餘的銀黏土，包回保鮮膜中回收保存。

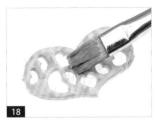

18

以水彩筆在心形銀黏土上，刷一層薄薄的水。

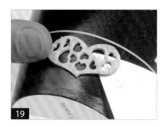

19 以造型刮板托住心形銀黏土，移至紙杯上，使銀黏土與紙杯服貼，形成弧面。

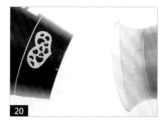

20 連同紙杯，以吹風機熱風乾燥，約 10 分鐘。

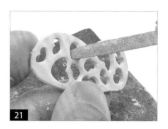

21 完全乾燥後，烘焙紙鋪底，手做支撐，以銼刀修磨心形鏤空內側。

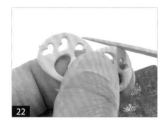

22 以銼刀、海綿砂紙修磨大心邊緣。

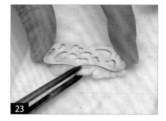

23 由於作品為立體塑形，須以少許耐熱棉支撐弧度，以免燒成時塌陷變平。

24 待電氣爐升溫至 800℃後，燒製 5 分鐘。（註：以瓦斯爐燒製 8～10 分鐘。）

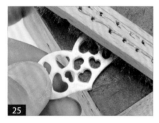

25 待作品冷卻，以短毛鋼刷刷除白色結晶。

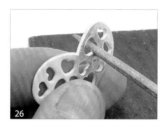

26 鏤空處不易刷除的結晶，可用圓形銼刀的尖端輕輕摩擦刮除。

27 表面保留毛細孔狀的梨皮質感。

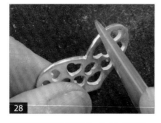

28 以瑪瑙刀壓光大心的側邊，以增加立體感。

29 將手鍊繞手腕一圈，測量長度，計算要剪掉的長度。（註：手鍊可比實際測量再鬆一點。）

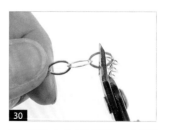

30 再扣除大心寬度後，以剪鉗剪掉中段過長的手鍊。

31
使純銀手鍊截成兩段,有
兩個接口。

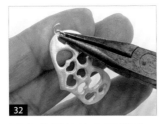

32
以尖嘴鉗前後夾開銀圈,
勾入左上方的心形小孔。

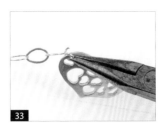

33
再勾入手鍊的一端接口。

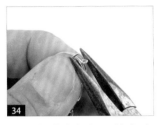

34
以尖嘴鉗夾住銀圈的左右
兩側,使兩端略重疊。

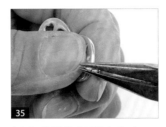

35
以尖嘴鉗將銀圈夾密合。

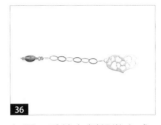

36
如圖,手鍊左側組裝完成。

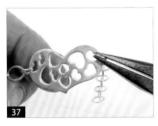

37
重複步驟 32-35,完成手鍊
右側組裝。

38
如圖,手鍊組裝完畢。

39
以拭銀布擦拭作品。

40
即完成別出心裁的心心相
印手鍊。

找尋最契合的拼圖

- 情人節 / 週年紀念日 Valentine's Day -

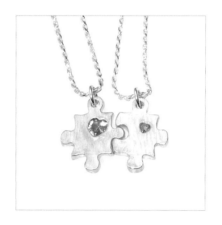

MATERIAL 材料

黏土型純銀黏土 10g、膏狀型純銀黏土少許、5×5mm 心形合成寶石 1 顆、3×3mm 心形合成寶石 1 顆、∅6mm 純銀開口圈 2 個、純銀鍊 2 條

TOOLS 工具

塑形工具

　烘焙紙、鉛筆、棉花棒、2mm 壓克力板、塑膠滾輪、鑷子、造型刮板、珠針、美工刀／筆刀、保鮮膜、剪刀、橡膠台、銼刀

乾燥／燒成器具

　電烤盤／吹風機、電氣爐／瓦斯爐＋不鏽鋼燒成網、計時器

拋光／加工工具

　橡膠台、短毛鋼刷、銼刀、尖嘴鉗、拭銀布

步驟說明 Step by step

01 裁剪一小張烘焙紙，用鉛筆描下附圖。

02 因非對稱圖形，須在背面再多描繪一次。

03 取一支棉花棒，以剪刀剪去兩端棉棒頭，備用。

04 在對折的烘焙紙中，擺放 2mm 厚的壓克力板和近草圖寬度的銀黏土。（註：重疊 1mm 或 1.5+0.5mm 於兩側。）

05 蓋上烘焙紙，以塑膠滾輪垂直方向滾壓銀黏土。

06 將銀黏土擀平為 2mm 的厚度。

07
掀開烘焙紙，將草圖紙正面覆蓋於銀黏土上方。

08
以塑膠滾輪滾壓一遍。（註：切勿來回滾壓，以免產生疊影。）

09
移開草圖紙，圖形已拓印於銀黏土上。

10
以鑷子夾取寶石，並將寶石尖錐壓入銀黏土表面。

11
以造型刮板覆蓋，並按壓寶石。

12
直至寶石表面與銀黏土，在同一水平面上。

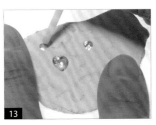

13
以棉棒軸按草圖位置，壓出 2 個墜頭小圓孔。（註：軸內銀黏土記得回收。）

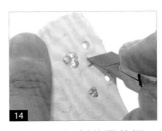

14
以美工刀切割草圖外框。（註：刀刃儘量垂直。）

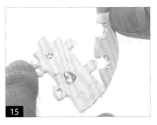

15
將多餘的銀黏土，包回保鮮膜中回收保存。

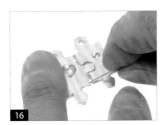

16
用珠針小心劃開拼圖分隔線。（註：針儘量與作品垂直。）

17
將拼圖邊緣做撫平整理後，放置電烤盤或以吹風機熱風乾燥，約 10 分鐘。

18
完全乾燥後，烘焙紙鋪底，橡膠台做支撐，以銼刀修磨圓孔及邊緣。

如拼圖分隔線不夠密合，可用銀膏修補，再次乾燥後修磨平整。

燒製前，檢查寶石表面，如沾有銀土可用珠針輕輕剔除。

待電氣爐升溫至 800℃後，燒製 5 分鐘。（註：以瓦斯爐燒製 8～10 分鐘。）

待作品冷卻，以短毛鋼刷刷除白色結晶。（註：可用紙張遮蓋寶石，避免刷花寶石。）

小孔內刷不到的結晶，可用圓形銼刀的尖端摩擦刮除。

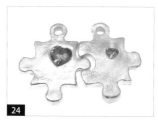

表面保留毛細孔狀的梨皮質感。

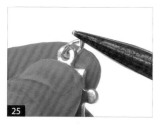

以尖嘴鉗前後夾開銀圈的開口處，再將銀圈勾入拼圖頂端的小孔。

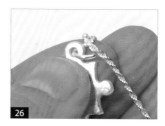

將銀鍊放入銀圈中。

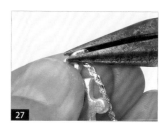

以尖嘴鉗將銀圈夾密合。

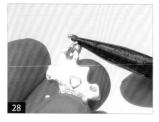

重複步驟 25-27，將將另一塊拼圖串上銀鍊。

以拭銀布擦拭作品。

即完成最 Match 的拼圖對鍊。

Marry Me 鑽戒

- 情人節 / 週年紀念日 Valentine's Day -

MATERIAL 材料

黏土型純銀黏土 7g、膏狀型純銀黏土少許、針筒狀型純銀黏土 2g、綠針頭（中口）、開口插入環 1 個、鎖鏈式純銀鍊 1 條

TOOLS 工具

塑形工具

0.5mm 厚卡紙、烘焙紙、塑膠滾輪、美工刀／筆刀、鑷子、1.5mm 壓克力板、∅ 8mm 吸管、珠針、造型刮板、鉛筆、雕刻針筆、保鮮膜、水彩筆、圈圈版、橡膠台、銼刀

乾燥／燒成器具

電烤盤／吹風機、電氣爐／瓦斯爐+不鏽鋼燒成網、計時器

拋光／加工工具

橡膠台、短毛鋼刷、雙頭細密鋼刷、棉花棒、溫泉液、中性清潔劑、舊牙刷、海綿砂紙、瑪瑙刀、尖嘴鉗、拭銀布

步驟說明 Step by step

01 以筆刀割下鑽石形卡紙模。

02 對折的烘焙紙中，擺放 1.5mm 壓克力板和接近草圖寬度的銀黏土。

03 蓋上烘焙紙，以塑膠滾輪垂直方向滾壓銀黏土。

04 將銀黏土擀平為 1.5mm 厚度。

05 掀開烘焙紙，將鑽石形卡紙模放在銀黏土上方。

06 蓋上烘焙紙，以塑膠滾輪滾壓一遍。（註：切勿來回滾壓，以免產生疊影。）

07

在距離鑽石尖端下方約1mm位置，放上∅8mm吸管，與鑽石對齊。

08

吸管往下按壓後提起，形成一個∅8mm的圓洞。

09

覆蓋圈圈板，選用比草圖大1號的16mm圓圈，以珠針避開鑽石劃圓。

10

以造型刮板切割鑽石的外框。

11

以筆刀沿著鑽石與戒環輪廓切割。（註：刀刃儘量垂直。）

12

放置電烤盤或以吹風機熱風乾燥，約10分鐘。

13

將吸管中和切下的銀黏土，包回保鮮膜中回收保存。

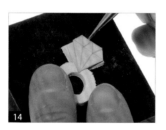

14

完全乾燥後，以鑷子夾去卡紙模。

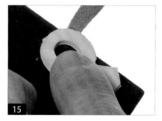

15

烘焙紙鋪底，橡膠台做支撐，以銼刀修磨邊緣。

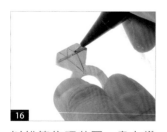

16

以鉛筆依照草圖，畫上鑽石切割線。

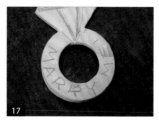

17

在環狀處，寫上預備雕刻的「MARRY ME」英文字樣。

18

以雕刻針筆刻磨文字，直至清晰可見。

19

取針筒型銀黏土和中口綠針頭。

20

拔下灰色蓋子，接上綠針頭，針頭請務必壓緊。

21

推壓針筒尾端，使銀黏土堆進到綠針頭尖端，預備擠出銀黏土線條。

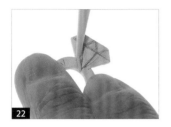

22

由鑽石尖端開始，以針頭沾住起點，沿草圖打出線條土。

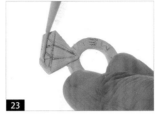

23

打完每一條線後，都須檢查線條與草圖有無誤差。

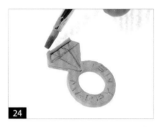

24

未乾前，以不破壞線條為原則，以水筆由線條側邊撥移。

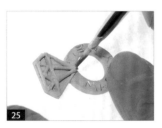

25

重複步驟 23-24，依序打完鑽石切割面針筒線條，並做整理。

26

放置電烤盤或以吹風機熱風乾燥，約 5 分鐘。

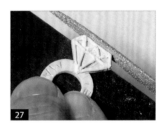

27

完全乾燥後，烘焙紙鋪底，橡膠台做支撐，以銼刀修磨邊緣至平整。

28

翻到背面，以水彩筆在鑽石頂端的中間處塗抹少許銀膏。

29

擺放插入環後，再沾取濃稠的銀膏覆蓋在插入環鋸齒段。

30

直至看不見插入環鋸齒段，並形成小丘狀。

31 放置電烤盤或以吹風機熱風乾燥，約 5 分鐘。

32 待電氣爐升溫至 800℃後，燒製 5 分鐘。（註：以瓦斯爐燒製 8～10 分鐘。）

33 待作品冷卻，以短毛鋼刷刷除白色結晶。

34 以雙頭細密鋼刷刷除鑽石微小處結晶。

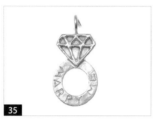

35 表面保留毛細孔狀的梨皮質感。

36 以棉花棒沾取少許溫泉液，塗抹在想要硫化上色的局部位置。

37 以吹風機熱風吹熱，使作品加速變色。

38 當作品的顏色已達自己想要的深度，即可停止加熱。

39 將作品帶至水槽，先擠上少許中性清潔劑。

40 以舊牙刷刷洗作品。（註：凹縫處須加強刷洗，避免溫泉液殘留導致作品繼續硫化變黑。）

41 以自來水將作品沖洗乾淨後，擦乾。

42 以粗砂紙將鑽石切割面線條及戒環平面部分磨白，文字留下熏黑顏色。（註：背面、厚度若染黑，也一併磨白。）

43

以瑪瑙刀壓光凸起的鑽石
切割面線條，使作品更有
層次感。

44

將銀鍊正中間的一環，勾
入插入環的開口圈中。

45

以尖嘴鉗將開口插入環夾
密合。

46

以拭銀布擦拭作品。

47

即完成情人節最適合表白
的鑽戒項鍊。

Tips

- 針筒型銀黏土 操作重點 -

01

將銀黏土推進針頭，擠
出線條黏住起始點。

02

使針頭維持懸空，一面
推擠出線條。

03

一面將針筒銀黏土，落
在想描繪的圖案線條
上。

04

停止擠推針筒，以針頭
輕壓使線條結束。

母親節

MOTHER'S DAY

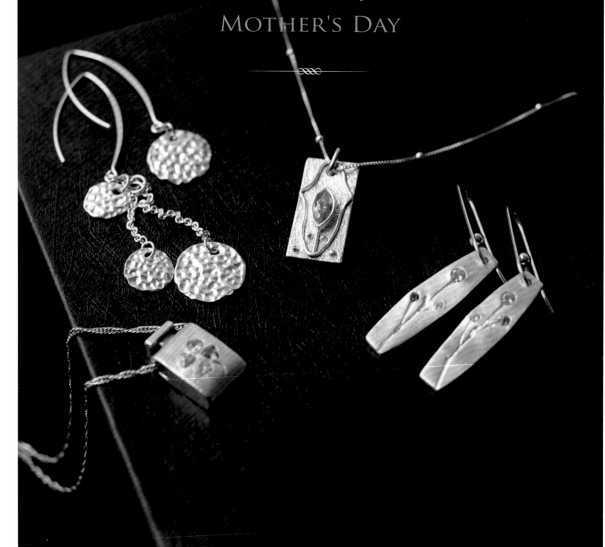

ITEM
01

花草剪影

- 母親節 Mother's Day -

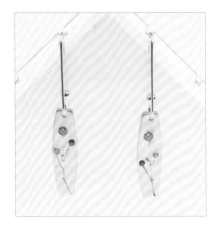

MATERIAL 材料

黏土型純銀黏土 5g、膏狀型純銀黏土少許、∅ 3mm 圓形合成寶石 2 顆、∅ 2mm 圓形合成寶石 4 顆、純銀耳鉤 1 副

TOOLS 工具

塑形工具

烘焙紙、1.5mm 壓克力板、塑膠滾輪、造型刮板、透明壓克力板、植物、橡膠台、銼刀、小平刷、鑽頭組、鑷子

乾燥／燒成器具

電烤盤／吹風機、電氣爐／瓦斯爐+不鏽鋼燒成網、計時器

拋光／加工工具

橡膠台、短毛鋼刷、銼刀、尖嘴鉗、拭銀布

步驟說明 Step by step

01

在對折的烘焙紙中，擺放 1.5mm 厚的壓克力板和揉捏過的銀黏土。

02

蓋上烘焙紙，以塑膠滾輪垂直方向滾壓銀黏土。

03

將銀黏土擀平為 1.5mm 的厚度後，放上兩朵小花。（註：有厚度的小草，也很適合做這件作品。）

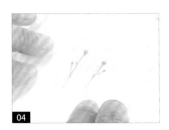

04

以透明壓克力板輕輕按壓，將小花的自然姿態拓印在銀黏土上。

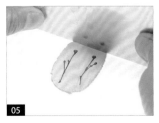

05

以造型刮板切齊上下兩個水平面。（註：造型刮板儘量垂直。）

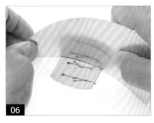

06

將造型刮板彎曲出弧度後，切割銀黏土側邊。

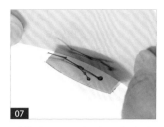

07

重複步驟 6，切出兩個左右側弧面的耳環造型。

08

如圖，銀黏土弧形耳環切割完成。

09

以鑷子從銀黏土上夾出小花。（註：若不易夾取，也可待乾燥後再取下。）

10

放置電烤盤或以吹風機熱風乾燥，約 10 分鐘。

11

完全乾燥後，烘焙紙鋪底，橡膠台做支撐，以銼刀修磨銀黏土邊緣。

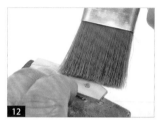

12

以小平刷將銀黏土粉末掃到烘焙紙上，方便回收再利用。

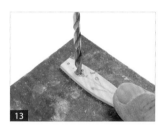

13

取已套用 3mm 鑽針的鑽頭夾鉗，在想固定寶石的位置鑽出凹槽。

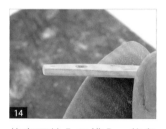

14

使寶石放入凹槽內，能與銀黏土維持在同一水平面。

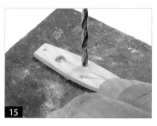

15

重複步驟 13-14，鑽出兩個 2mm 的寶石凹槽。

16

取已套用 1mm 鑽針的鑽頭夾鉗，在距離頂端約 2mm 位置鑽孔。

17

以順時針方向旋轉，垂直向下鑽孔，直至穿透銀黏土。

18

以水彩筆沾取少許銀膏，塗抹在寶石凹槽內。

19
以鑷子夾取寶石放入寶石凹槽後，以透明壓克力板按壓使之平整。

20
重複步驟 18-19，完成一只耳環的寶石鑲嵌。

21
重複步驟 13-20，完成第二只耳環。（註：燒製前，檢查寶石表面，如沾有銀土，可用珠針輕輕剔除。）

22
待電氣爐升溫至 800℃後，燒製 5 分鐘。（註：以瓦斯爐燒製 8～10 分鐘。）

23
待作品冷卻，以短毛鋼刷刷除白色結晶。（註：可用紙張遮蓋寶石，避免刷花寶石。）

24
小孔內刷不到的結晶，可用圓形銼刀的尖端輕輕摩擦刮除。

25
表面保留毛細孔狀的梨皮質感。

26
將耳鉤的小圈打開，穿過耳環主體頂端小孔。

27
以尖嘴鉗夾緊耳鉤，即完成一只耳環。

28
重複步驟 26-27，完成另一只耳環。

29
以拭銀布擦拭作品。

30
即完成植物系的花草剪影耳環。

ITEM
02

典雅小品

- 母親節 Mother's Day -

MATERIAL 材料

黏土型純銀黏土 5g、針筒型純銀黏土 1g、膏狀型純銀黏土少許、綠針頭（中口）、4×8mm 馬眼形合成寶石 1 顆、純銀 C 環 1 個、純銀鍊 1 條

TOOLS 工具

塑形工具

烘焙紙、鉛筆、棉花棒、1mm 壓克力板、1.5mm 壓克力板、鑷子、造型刮板、剪刀、橡膠台、銼刀、水彩筆

乾燥／燒成器具

電烤盤／吹風機、電氣爐／瓦斯爐＋不鏽鋼燒成網、計時器

拋光／加工工具

橡膠台、短毛鋼刷、銼刀、瑪瑙刀、尖嘴鉗、拭銀布

步驟說明 Step by step

01
裁剪一小張烘焙紙，用鉛筆描下附圖。

02
在對折的烘焙紙中，擺放 2.5mm 厚的壓克力板和接近寶石大小的銀黏土。（註：重疊兩組 1mm 和 1.5mm 壓克力板於兩側。）

03
以透明壓克力板將銀黏土按壓為 2.5mm 的厚度。

04
以鑷子夾取寶石放在銀黏土上。

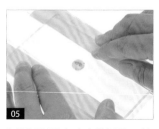

05
以透明壓克力板按壓，使寶石表面與銀黏土在同一水平面上。

06
以造型刮板沿著馬眼寶石切割銀黏土，外圍為 1mm 寬度。（註：刀刃儘量垂直。）

07

放置電烤盤或以吹風機熱風乾燥，約 10 分鐘。

08

完全乾燥後，以銼刀修磨銀黏土邊緣，使馬眼寶石框平整。

09

以海綿砂紙將馬眼寶石框的邊緣磨圓滑，備用。

10

在對折的烘焙紙中，擺放 1.5mm 厚的壓克力板和接近草圖寬度的銀黏土。

11

蓋上烘焙紙，以塑膠滾輪垂直方向滾壓銀黏土。

12

將銀黏土擀平為 1.5mm 的厚度。

13

掀開烘焙紙，將草圖紙正面覆蓋於銀黏土上方。

14

以塑膠滾輪滾壓一遍。（註：切勿來回滾壓，以免產生疊影。）

15

移開草圖紙，圖形已拓印於銀黏土上。

16

以造型刮板沿著草圖切割長方形外框。（註：造型刮板儘量垂直。）

17

以棉棒軸按壓出 1 個小圓孔。（註：軸內銀黏土記得回收。）

18

放置電烤盤或以吹風機熱風乾燥，約 10 分鐘。

19

完全乾燥後，烘焙紙鋪底，橡膠台做支撐，以銼刀修磨銀黏土邊緣。

20

以針筒型銀黏土隨意打在長方形銀黏土上。

21

用手指不停按壓銀黏土，產生砂面質感。

22

以水彩筆沾取少許銀膏，塗抹在步驟 9 完成的寶石框背面。

23

將寶石框放在長方形銀黏土中央，以鑷子輕壓。

24

放置電烤盤或以吹風機熱風乾燥，約 5 分鐘。

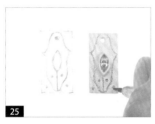

25

以鉛筆在長方形銀黏土上繪製草圖。

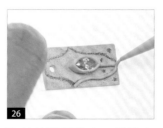

26

取針筒型銀黏土，並接上中口綠針頭，沿著草圖打出線條。

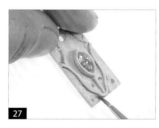

27

以不破壞線條圓度為原則，用水彩筆由線條側邊輕輕撥移至草圖位置。

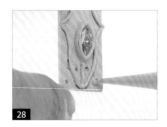

28

以針筒型銀黏土打上小圓點。

29

以水彩筆修飾圓點的圓度。

30

放置電烤盤或以吹風機熱風乾燥，約 10 分鐘。

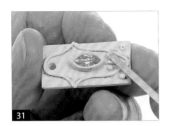

31 完全乾燥後，以銼刀修磨凸起的針筒線條接點。

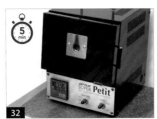

32 待電氣爐升溫至 800℃後，燒製 5 分鐘。（註：以瓦斯爐燒製 8～10 分鐘。）

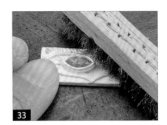

33 待作品冷卻，以短毛鋼刷刷除白色結晶。（註：可用紙張遮蓋寶石，避免刷花寶石。）

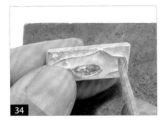

34 小孔內刷不到的結晶，可用圓形銼刀的尖端輕輕摩擦刮除。

35 表面保留毛細孔狀的梨皮質感。

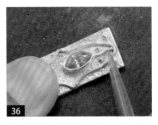

36 以瑪瑙刀壓光凸起的線條，增加作品層次感。

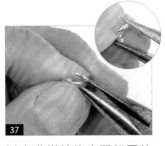

37 以尖嘴鉗前後夾開銀圈的開口處後，稍微左右夾合，使平行的兩端稍微重疊。

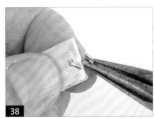

38 將開口圈勾入作品上端的小孔。

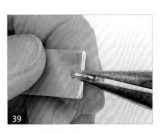

39 以尖嘴鉗將銀圈夾密合。

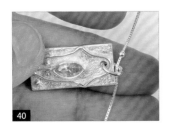

40 打開銀鍊穿過銀圈後，再扣上銀鍊釦頭。

41 以拭銀布擦拭作品。

42 即完成精緻的典雅小品項鍊。

119

香水瓶

- 母親節 Mother's Day -

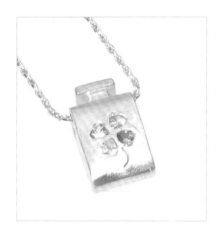

MATERIAL 材料

黏土型純銀黏土 10g、膏狀型純銀黏土少許、3×3mm
心形合成寶石 4 顆、純銀鍊 1 條、棉花少許

TOOLS 工具

塑形工具

便利貼、小鐵尺、∅4mm 吸管、小剪刀、烘焙紙、
1mm 壓克力板、塑膠滾輪、造型刮板、鉛筆、水彩筆、
珠針、橡膠台、銼刀、鑷子

乾燥／燒成器具

電烤盤／吹風機、電氣爐／瓦斯爐+不鏽鋼燒成網、
計時器

拋光／加工工具

棉花、香水／精油、鑷子、銼刀、剪刀、拭銀布、短
毛鋼刷、雙頭細密鋼刷、橡膠台、尖嘴鉗

步驟說明 Step by step

01
取一張便利貼，以沒黏性
的一端開始纏繞鐵尺。

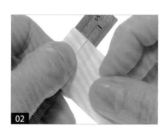

02
再取一張便利貼，在尾端
繼續接上纏繞。

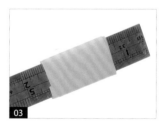

03
依序繞四張便利貼，形成
約 2mm 厚度。

04
取一段吸管，一面以指甲
向內壓摺，另一面向外摺。

05
使吸管形成一個小愛心形
狀。

06
另一段吸管，以小剪刀剪
去 2/3 圓周，使形成一個
小弧形。

07 在對折的烘焙紙中，擺放1mm 壓克力板於兩側和接近草圖寬度的銀黏土。

08 蓋上烘焙紙，以塑膠滾輪垂直方向滾壓，將銀黏土擀平為 1mm 厚度。

09 掀開烘焙紙，以造型刮板垂直切平銀黏土的一側。

10 切平的一側靠齊壓克力板邊緣，測量 12mm 寬度，並畫上鉛筆記號。

11 以造型刮板按鉛筆記號切一道平行線。

12 再以造型刮板垂直切平銀黏土的一端。

13 以水彩筆在銀黏土表面，刷一層薄薄的水。

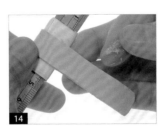

14 輕拿起銀黏土切平的一端，由角落開始環繞已包裹便利貼的小鐵尺。

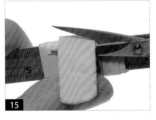

15 環繞一圈後，以小剪刀剪去多餘的銀黏土，包回保鮮膜中回收保存。

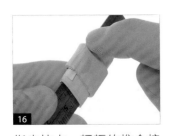

16 指尖抹水，輕輕的推合接縫處，如有縫隙可以銀膏填補。

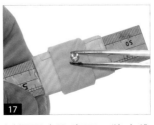

17 以鑷子夾取寶石，將尖錐壓入銀黏土表面。

18 以鑷子尾端輕輕按壓，使寶石表面與銀黏土，在同一水平面上。

4 顆寶石依照草圖間距，以相同方式固定，排列成幸運草。

以步驟 6 的弧形吸管輕按壓，成為幸運草的葉梗。

翻到背面，以步驟 5 的小愛心吸管按壓正中心位置。

提起小吸管，形成愛心鏤空。（註：吸管內銀黏土須回收。）

以珠針書寫文字，完成 I ♥ MUM 字樣。（註：文字可以個人需求而改寫。）

連同鐵尺放置電烤盤上，或以吹風機熱風乾燥，約 10 分鐘。

以造型刮板切割 1mm 厚度，4×6mm 和 2×3mm 兩個小方塊。

沾取少許銀膏，先將兩個小方塊重疊黏合，成為瓶蓋。

在已乾燥的香水瓶身上方，用銼刀磨出一個小平面。

抽出小鐵尺，沾少許銀膏，黏合瓶身與瓶蓋。

放置電烤盤上或以吹風機熱風乾燥，約 10 分鐘。

完全乾燥後，即可抽出便利貼。

31 烘焙紙鋪底，橡膠台做支撐，以銼刀修磨香水瓶邊緣至平整。

32 鉛筆點出 5mm 高度，預留串銀鍊的通道。

33 在對折的烘焙紙中，放置 1mm 壓克力板和銀黏土。

34 用塑膠滾輪，將銀黏土擀平為 1mm 厚度。

35 取香水瓶並在銀黏土上方輕壓左右兩側，即產生兩個邊框痕跡。

36 以造型刮板沿邊切割封住香水瓶兩側的銀黏土。

37 側邊以水彩筆刷上一圈銀膏。

38 推入銀黏土後，加以固定。

39 邊緣的縫隙，以銀膏填滿。（註：兩側皆以相同方式封邊。）

40 放置電烤盤或以吹風機熱風乾燥，約 10 分鐘。

41 乾燥後，以銼刀修磨兩側。（註：如仍有縫隙，須再次填補與乾燥。）

42 燒製前，檢查寶石表面，如沾有銀土，可用珠針輕輕剔除。

43 電氣爐升溫至 800℃，持溫 5 分鐘。（註：以瓦斯爐燒製 8 ～ 10 分鐘。）

44 待作品冷卻，以短毛鋼刷刷除白色結晶。

45 以雙頭細密鋼刷，小心刷除寶石周圍的結晶。（註：避免刷花寶石，可用紙張遮蓋寶石。）

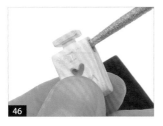

46 小孔內刷不到的結晶，可用圓形銼刀的尖端摩擦刮除。

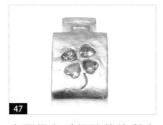

47 表面保留毛細孔狀的梨皮質感。

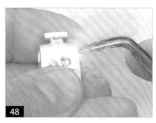

48 取棉花，並以鑷子夾住，由側邊開口，慢慢推擠塞入香水瓶中。

49 以剪刀剪去多餘的棉花。（註：須預留串銀鍊的空間。）

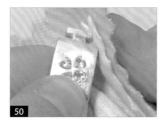

50 以拭銀布擦拭作品。

51 將銀鍊串入香水瓶上預留的空間。

52 可由背面的小愛心洞口，滴入喜歡的精油或香水。

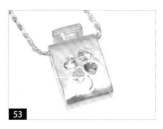

53 即完成精巧的香水瓶項鍊。

玫瑰花開

- 母親節 Mother's Day -

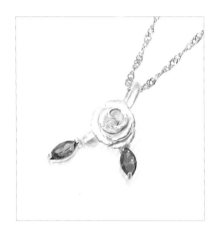

MATERIAL 材料

黏土型純銀黏土 5g、膏狀型純銀黏土少許、4×8mm 馬眼寶石側插台座 2 個、4×8mm 馬眼合成寶石 2 顆、純銀鍊 1 條

TOOLS 工具

塑形工具

　烘焙紙、鉛筆、造型刮板、保鮮膜、墊板／L 夾、∅ 4mm 吸管、水彩筆、濕紙巾、0.5mm 壓克力板、塑膠滾輪、小剪刀、橡膠台、銼刀、鑷子

乾燥／燒成器具

　電烤盤／吹風機、電氣爐／瓦斯爐+不鏽鋼燒成網、計時器

拋光／加工工具

　拭銀布、橡膠台、銼刀、短毛鋼刷、雙頭細密鋼刷、瑪瑙刀

步驟說明 Step by step

01 裁剪一小張烘焙紙，用鉛筆描下附圖。

02 將揉捏過的銀黏土，一分為二後，用保鮮膜收起其中一份。

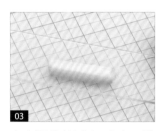

03 在光滑的墊板／L 夾上，將一份銀黏土以透明壓克力板搓成圓條狀。

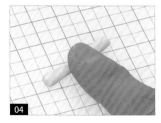

04 改以手將兩頭搓圓，再繼續將中段銀黏土搓細。

05 將兩頭搓成 4mm 粗細，中段搓漸細至長度達 5cm 長。

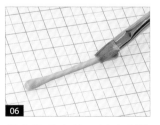

06 彎曲銀黏土前，以水彩筆刷薄薄的水，使其濕潤，較不易產生裂紋。

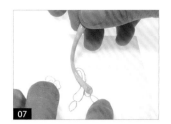

07

依草圖將條狀銀黏土彎成弧狀。

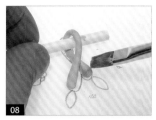

08

將銀黏土繞過吸管向下彎垂後,再以水彩筆輕推調整弧度。

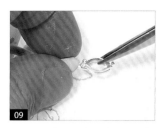

09

以鑷子夾住側插台座的寶石框邊,水平插入條狀土末端的中心點。

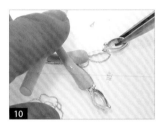

10

重複步驟 9,完成另一端寶石台座的固定。

11

放置電烤盤或以吹風機熱風乾燥,約 10 分鐘。

12

取另一份銀黏土,用手指搓圓條狀。

13

以造型刮板,分割成 6 小段。（註:若銀黏土易乾不利操作,可以濕紙巾覆蓋保濕。）

14

先取一小段,以手指搓圓球。

15

稍稍壓扁後,以 0.5mm 壓克力板搭配塑膠滾輪,擀成橢圓薄片。

16

在橢圓薄片刷薄薄的水。

17

用手拇指將銀黏土向內搓捲曲,捲成一個花瓣。

18

以水彩筆將銀黏土邊緣,向外撥出花瓣的彎度。

19

產生自然的小裂紋,並不
須修補。

20

重複步驟 14-15,擀壓第二
片薄橢圓銀黏土並刷上水。

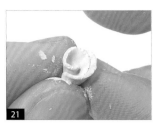

21

將橢圓薄片包覆在第一片
花瓣的外圍。(註:位置
與前一片略為重疊。)

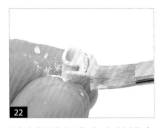

22

以水筆將銀黏土向外撥出
花瓣的彎度。

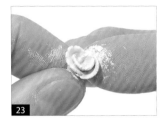

23

重複步驟 20-22,包覆第三
片花瓣。

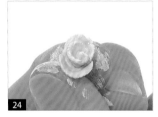

24

重複步驟 20-22,包覆第四
片花瓣。

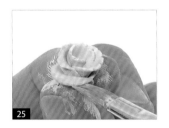

25

重複步驟 20-22,包覆第五
片花瓣。

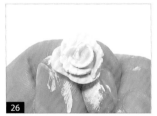

26

重複步驟 20-22,包覆第六
片花瓣。

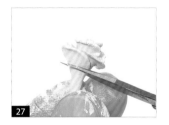

27

將底部緊壓搓圓條後,以
小剪刀剪掉多餘的銀黏土。

28

如圖,使底部成為平面。
(註:剪下的銀黏土亦可再
多擀壓 1～2 片玫瑰花瓣,
包覆上去。)

29

放置電烤盤或以吹風機熱
風乾燥,約 10 分鐘。

30

條狀土乾燥後,小心的抽
掉吸管。

31
烘焙紙鋪底，以圓銼刀修磨，立體塑形請以手做支撐，以圓銼刀修磨條狀的圓順度。

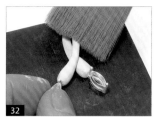
32
磨下的銀粉，以小平刷掃到烘培紙上收集。

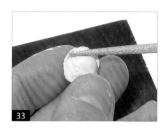
33
玫瑰乾燥後，以圓銼刀將底部修圓。

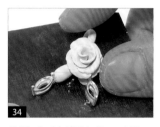
34
先將玫瑰試擺定位。（註：如感覺作品太高，可將玫瑰底部磨出卡住條狀的凹槽。）

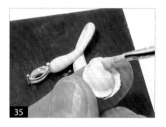
35
以水彩筆沾取銀膏，塗抹在玫瑰底部，固定在條狀土上。

36
銀膏濃稠些，讓銀膏擠出再以水彩筆抹平，可使固定更牢固。

37
放置電烤盤或以吹風機熱風乾燥，約 5 分鐘。

38
以銀膏再次補強固定，並乾燥 5 分鐘。

39
立體塑形作品平放時下方有空隙，如直接燒成作品，易產生塌陷變形。

40
利用耐熱棉托高支撐玫瑰花。

41
電氣爐升溫 800℃置入，待回溫 800℃計時 5 分鐘。

42
待作品冷卻，以短毛鋼刷刷除白色結晶，內外側都要刷乾淨。

43　以圓銼刀摩擦刮除玫瑰花微小處結晶。

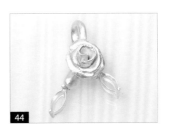
44　表面刷出毛細孔狀的梨皮質感。

45　以瑪瑙刀壓光玫瑰花花瓣邊緣，增加立體感。

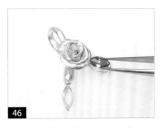
46　以鑷子夾取紫色寶石寶石，並水平放置台座上。

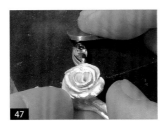
47　以鑷子尾端將 2 個爪子尖端壓彎。

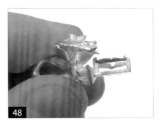
48　爪子形成 45°彎折扣住寶石的腰部。（註：不可壓彎過度，爪子易斷。）

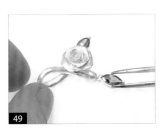
49　重複步驟 47-48，將橄欖綠色寶石水平放置台座上。

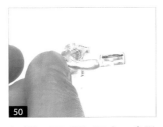
50　如圖，兩爪皆壓成 45°彎折。

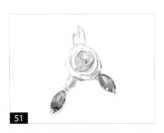
51　如圖，完成寶石固定。（註：可用指甲摳摳看寶石，是否已被扣牢。）

52　將銀鍊由花梗串入即可。

53　以拭銀布擦拭作品。

54　即完成浪漫的玫瑰項鍊。

仙貝耳環

- 母親節 Mother's Day -

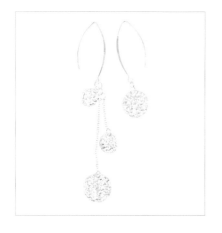

MATERIAL 材料

黏土型純銀黏土 7g、∅ 5mm 純銀開口圈 2 個、∅ 4mm 純銀開口圈 7 個、純銀細鎖鏈 1 條、純銀耳鉤／耳夾 1 副

TOOLS 工具

塑形工具

烘焙紙、塑膠滾輪、1mm 壓克力板、圈圈板、珠針、棉棒軸、牙醫工具、橡膠台、銼刀

乾燥／燒成器具

電烤盤／吹風機、電氣爐／瓦斯爐+不鏽鋼燒成網、計時器

拋光／加工工具

剪鉗、拭銀布、短毛鋼刷、瑪瑙刀、橡膠台、尖嘴鉗

步驟說明 Step by step

01
在對折的烘焙紙中，擺放 1mm 壓克力板和疊成接近草圖大小的銀黏土。

02
蓋上烘焙紙，以塑膠滾輪垂直方向滾壓銀黏土。

03
掀開烘焙紙，銀黏土擀平為 1mm 厚度。

04
以圈圈板覆蓋銀黏土，小圓用 10mm 大小，以珠針沿邊劃圓後取出。

05
大圓用 15mm 大小，以珠針沿邊劃圓後取出。

06
如圖，完成大圓及小圓。
（註：大、小圓各須 2 個。）

07 以棉棒軸在圓上按壓出 1 個小圓孔。（註：軸內銀黏土記得回收。）

08 以牙醫工具的丸頭按壓圓形銀黏土。

09 重複步驟 8，連續按壓直到按滿整片圓形銀黏土。

10 圓孔如被擠壓變小，可以牙醫工具尖端調整成原來的大小。

11 放置電烤盤或以吹風機熱風乾燥，約 10 分鐘。

12 如圖，大圓和小圓乾燥完成。

13 烘焙紙鋪底，橡膠台做支撐，以銼刀修磨背面至平整，邊緣也可以稍加銼磨修飾。

14 待電氣爐升溫至 800℃後，燒製 5 分鐘。（註：以瓦斯爐燒製 8 ～ 10 分鐘。）

15 待作品冷卻，再以短毛鋼刷刷除白色結晶。

16 表面保留毛細孔狀的梨皮質感。

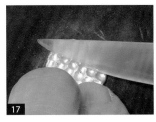

17 以瑪瑙刀在正面凸起線條和圓的邊緣壓光，增加作品立體感。

18 以剪鉗剪 4cm 和 2cm 長的細鎖鏈各 1 條，備用。

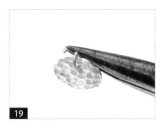

19

以尖嘴鉗夾開∅4mm 銀圈的開口處，並勾入大圓的圓孔。

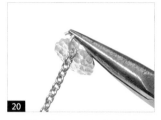

20

將剪好的 4cm 細鎖鏈也勾入銀圈中。

21

以尖嘴鉗將銀圈夾密合。

22

重複步驟 19-21，將小圓與 2cm 細鎖鏈，也用∅4mm 銀圈串連。

23

如圖，將另一個小圓的圓孔，和 2cm、4cm 細鎖鏈的另一端，皆分別勾上∅4mm 開口圈，並夾密合。

24

以尖嘴鉗扳開∅4mm 開口圈，勾入兩條細鎖鏈上端的小圈後，將開口圈夾密合。（註：勾入時須注意大小圈方向一致。）

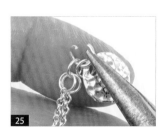

25

將單獨小圓的銀圈和步驟 24 最上端的∅4mm 銀圈，一起勾入∅5mm 開口圈中。

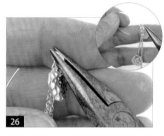

26

承步驟 25，將耳鉤也勾入∅5mm 開口圈後，將銀圈夾密合，即完成一只耳環。

27

夾開∅5mm 銀圈的開口處，勾入另一個大圓後夾密合，再以∅4mm 開口圈串連大圓上的∅5mm 銀圈和耳鉤，夾密合，即完成第二只耳環。

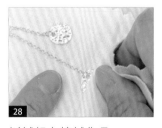

28

以拭銀布擦拭作品。

29

即完成躍動的仙貝耳環。

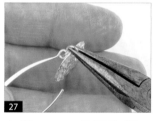

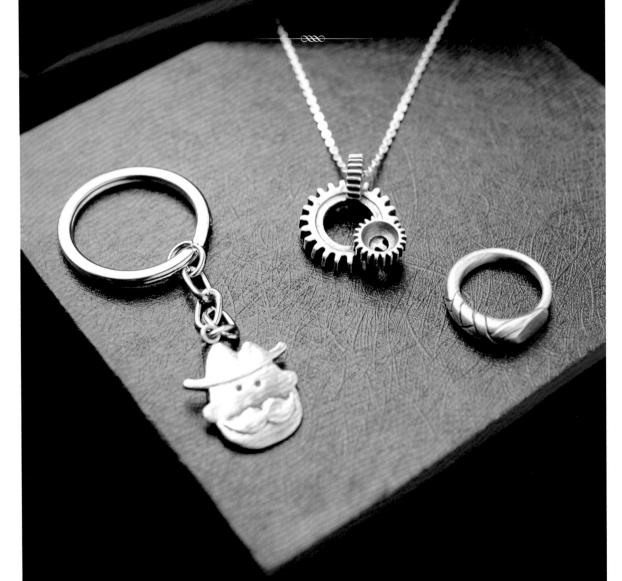

父親節

FATHER'S DAY

環環相扣

- 父親節 Father's Day -

MATERIAL 材料

黏土型純銀黏土 10g、膏狀型純銀黏土少許、純銀鍊 1 條

TOOLS 工具

塑形工具

烘焙紙、鉛筆、取型土、透明壓克力板、墊板／L 夾、齒輪、造型刮板、水彩筆、圈圈版、雕刻針筆、銼刀、橡膠台

乾燥／燒成器具

電烤盤／吹風機、電氣爐／瓦斯爐+不鏽鋼燒成網、計時器

拋光／加工工具

橡膠台、短毛鋼刷、小缽、熱開水、溫泉液、免洗筷、中性清潔劑、舊牙刷、海綿砂紙、瑪瑙刀、拭銀布

步驟說明 Step by step

01 取等量的 A 劑和 B 劑取型土。

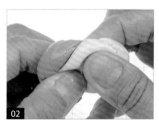

02 將 AB 兩劑取型土捏在一起。

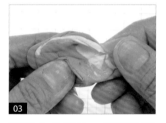

03 用手充分扭絞、揉捏取型土。

04 快速將 AB 兩劑取型土混合均勻。（註：混合的取型土逐漸硬化，須在 10 分鐘內完成取型。）

05 將取型土搓成塊狀後，稍微壓扁。

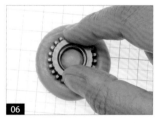

06 先將大齒輪壓入取型土中。

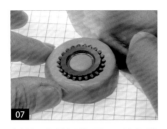

07 以造型刮板推壓取型土外圍，讓取型土與齒紋更密合。（註：翻模物件造型，細節微小的部分，要加強按壓。）

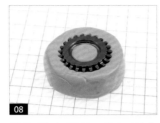

08 將取型土靜置，待取型土完全硬化。（註：取型土硬化後，將呈現如同橡皮擦的Q度與觸感。）

09 向外彎曲已硬化的取型土。

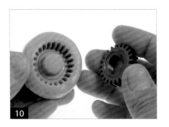

10 大齒輪脫模完成。

11 如圖，成功取型的大齒輪模型，備用。

12 將揉捏過的銀黏土（約7克），在墊板上以透明壓克力板搓圓後壓扁。

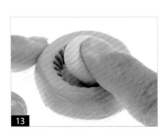

13 將銀黏土壓入大齒輪模型中。

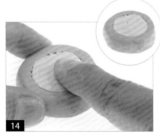

14 將銀黏土壓緊實，使大齒輪模型完全填滿銀黏土。

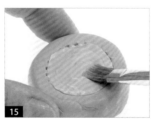

15 以水彩筆在銀黏土表面，刷一層薄薄的水。

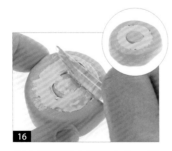

16 以水彩筆桿由模型中心，分2～3次不同角度向外圍刮除多餘的銀填土。（註：亦可以牙醫工具探針代替。）

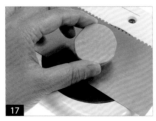

17 將大齒輪模型正面朝下放置電烤盤上，或用吹風機熱風乾燥亦可。

18 乾燥約20分鐘。（註：銀黏土較厚，所須乾燥時間須延長。）

19

從大齒輪模型中倒扣出銀黏土，內側如未乾透，須繼續乾燥。（註：放置造型刮板上如有水氣，表示作品未乾。）

20

如圖，銀黏土大齒輪已完全乾燥，備用。

21

重複步驟 1-19，翻模製作兩個銀黏土小齒輪，備用。

22

烘焙紙鋪底，橡膠台做支撐，以銼刀修磨大齒輪，使表面平整。

23

正面覆蓋圈圈版，取和大齒輪內凹環狀相同直徑的圓圈。

24

翻至齒輪背面，以雕刻針筆在銀黏土上刻劃圓周。（註：亦可以牙醫工具探針代替。）

25

以扁銼刀沿著圓周刻紋，將大齒輪背面磨出與正面相同的凹環。

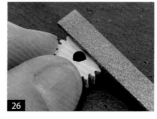

26

小齒輪表面也以銼刀修磨平整。

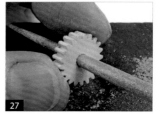

27

以圓形銼刀修磨小齒輪中間圓孔。

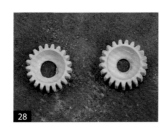

28

重複步驟 26-27，完成第二個小齒輪的修磨。

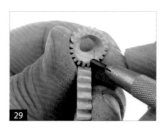

29

將其中一個小齒輪放在大齒輪上緣，以鉛筆畫下厚度的標記。

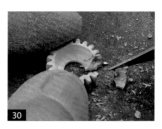

30

以筆刀按照鉛筆標記切割小齒輪，以製作墜子頭。

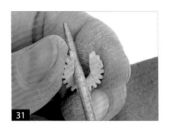

31 以圓形銼刀修磨小齒輪的內圈，使口徑擴大。（註：修磨出串銀鍊的空間。）

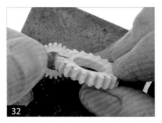

32 將大齒輪套入小齒輪缺口，以確定墜子頭空間足夠讓銀鍊釦頭穿入。

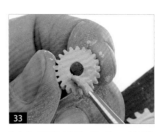

33 以水彩筆沾取銀膏，塗抹在另一個小齒輪背面一半的範圍。

34 以水彩筆沾取濃稠的銀膏，塗抹在大齒輪的一角落。

35 將小齒輪固定在大齒輪上。

36 放置電烤盤或以吹風機熱風乾燥，約 5 分鐘。

37 以水彩筆沾取少許銀膏，塗在墜子頭齒輪的上下切口內側。

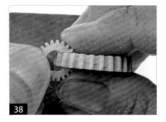

38 將大齒輪插入小齒輪切口中，放置電烤盤乾燥約 5 分鐘。（註：如大小齒輪間仍有縫隙，須再次填補銀膏與乾燥。）

39 待電氣爐升溫至 800℃後，燒製 5 分鐘。（註：以瓦斯爐燒製 8 ～ 10 分鐘。）

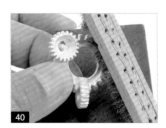

40 待齒輪冷卻，以短毛鋼刷刷除白色結晶。

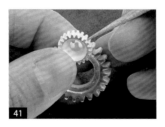

41 微小處刷不到的結晶，可用圓形銼刀的尖端輕輕摩擦刮除。

42 表面保留毛細孔狀的梨皮質感。

43 在小缽盛裝足以蓋過作品的熱開水，滴入 2 ～ 3 滴濃縮溫泉液。

44 以免洗筷將作品放入溫泉液，浸泡至變色。

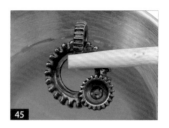

45 當作品的顏色已達到自己想要的深度，即可夾出清洗。

46 將作品帶至水槽洗去溫泉液，先擠上少許中性清潔劑。

47 以舊牙刷刷洗作品。（註：凹縫處須加強刷洗，避免溫泉液殘留，導致作品繼續硫化變黑。）

48 以自來水將作品充分刷洗乾淨，再擦乾。

49 拿砂紙將齒輪表面磨白，凹處留下熏黑顏色。

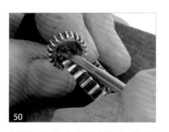

50 以雙頭細密鋼刷將小齒輪內側刷淡顏色。

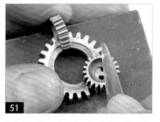

51 以瑪瑙刀壓光小齒輪外圈，使作品更有層次感。

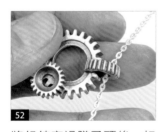

52 將銀鍊穿過墜子頭後，扣上銀鍊釦頭。

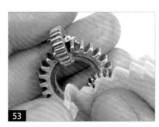

53 以拭銀布擦拭作品。

54 即完成前衛工業風的齒輪項鍊。

個性潮戒

- 父親節 Father's Day -

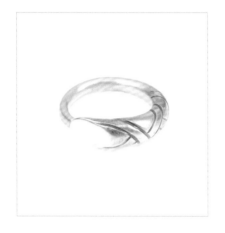

MATERIAL 材料

黏土型純銀黏土 10g、膏狀型純銀黏土少許

TOOLS 工具

塑形工具

戒圍量圈紙／戒圍量圈、木芯棒、便利貼、鉛筆、尺、烘焙紙、透明壓克力板、墊板／L夾、造型刮板、水彩筆、橡膠台、銼刀

乾燥／燒成器具

電烤盤／吹風機、電氣爐／瓦斯爐+不鏽鋼燒成網、計時器

拋光／加工工具

戒指鋼棒、橡膠鎚、短毛鋼刷、小缽、熱開水、溫泉液、免洗筷、中性清潔劑、舊牙刷、瑪瑙刀、橡膠台、拭銀布、

步驟說明 Step by step

01

使用戒圍量圈測量戒圍號數（示範14號）。

02

因銀黏土燒成銀飾後會收縮，製作戒指必須先預留收縮號數。（註：又寬又厚的造型戒須加5號，如：14+5=19號。）

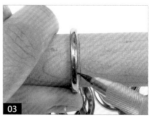

03

將預備製作的量圈（19號）套入木芯棒，並在粗的那側用鉛筆畫上記號。（註：量圈與木芯棒須垂直。）

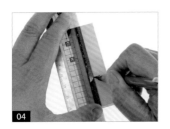

04

在便利貼寬度一半處,畫
一條鉛筆直線。

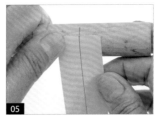

05

撕起便利貼後,以無黏性
的一端,對準木芯棒上的
鉛筆記號。

06

緊緊環繞木芯棒一圈,使
頭尾鉛筆線相銜接,再貼
合。

07

在光滑的墊板上,將揉捏
過的銀黏土,利用透明壓
克力板,搓成圓條狀。

08

用手繼續搓滾,使成為一
端粗一端細的圓條銀黏土。

09

如圖,完成一條由粗漸細
的圓條銀黏土。

10

以造型刮板斜切圓條銀黏
土粗的一端。

11

以水彩筆在長條銀黏土表
面,刷一層薄薄的水。

12

將銀黏土細的一端對齊鉛
筆記號,並環繞木芯棒。

13

以水彩筆沾取少許銀膏,
塗抹在銀黏土細的一端上。

14

按壓銀黏土粗的一端,使
之黏合。(註:切勿太用力,
壓扁圓條銀黏土的圓度。)

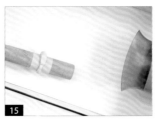

15

以吹風機熱風乾燥,約 15
分鐘。

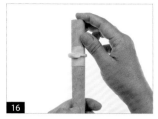

16 用單手虎口握住木芯棒較細的那端，垂直輕敲桌面，讓戒指連同便利貼滑落手上。

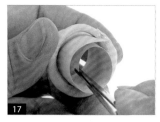

17 以鑷子將便利貼夾捲成小圈。（註：須小心抽出便利貼，因戒指內側的銀黏土未完全乾透。）

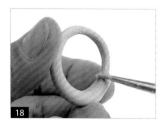

18 以水彩筆沾取少量銀膏，填補戒指的銜接縫隙。

19 放置電烤盤或以吹風機熱風乾燥，約 10 分鐘。

20 完全乾燥後，烘焙紙鋪底，橡膠台做支撐，以銼刀修磨戒指圓條及粗漸細的順暢度。

21 以銼刀修磨銜接處高起的部分。（註：磨太多戒圍會變大。）

22 以海綿砂紙磨細戒指表面。

23 以鉛筆在戒指上繪製紋路草圖。

24 如圖，紋路草圖繪製完成。（註：圖案可自行設計。）

25 以銼刀沿著草圖先刻出一遍紋路後，用手指抹去鉛筆線，再慢慢加深刻紋。

26 待電氣爐升溫至 800℃後，燒製 5 分鐘。（註：以瓦斯爐燒製 8～10 分鐘。）

27 待作品冷卻，以短毛鋼刷刷除內外側白色結晶。

28 將表面刷出毛細孔狀的梨皮質感。

29 將戒指套入戒指鋼棒，以橡膠槌敲擊有縫隙的戒指外側，使戒圈與鋼棒漸漸貼合變圓，並確認號數。

30 在小缽盛裝足以蓋過戒指的熱開水，滴入 2 ～ 3 滴濃縮溫泉液。

31 以免洗筷將戒指放入溫泉液，浸泡至變色。

32 當戒指的顏色已達到自己想要的深度，即可夾出清洗。

33 將戒指帶至水槽洗去溫泉液，先擠上少許中性清潔劑。

34 以舊牙刷刷洗戒指。（註：凹縫處須加強刷洗，避免溫泉液殘留，導致戒指繼續硫化變黑。）

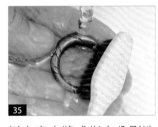
35 以自來水將戒指充分刷洗乾淨，再擦乾。

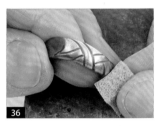
36 拿砂紙將戒指表面磨白，雕刻紋路留下熏黑顏色。

37 以瑪瑙刀壓光戒指橢圓形表面，使作品更有層次感。

38 以拭銀布擦拭作品。

39 即完成大方、有個性的潮戒。

ITEM
03

爸爸萬歲

- 父親節 Father's Day -

MATERIAL 材料

黏土型純銀黏土 10g、中插入環 1 個、鑰匙環+ C 圈 1 組

TOOLS 工具

塑形工具

0.5mm 厚卡紙、鉛筆、切割墊、美工刀／筆刀、烘焙紙、
2mm 壓克力板、塑膠滾輪、2mm 丸棒黏土工具、保鮮膜、
橡膠台、鑷子、銼刀

乾燥／燒成器具

電烤盤／吹風機、電氣爐／瓦斯爐+不鏽鋼燒成網、計時器

拋光／加工工具

棉花棒、溫泉液、中性清潔劑、舊牙刷、尖嘴鉗、短毛鋼刷、
拭銀布、橡膠台、海綿砂紙

步驟說明 Step by step

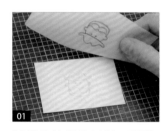

01

以鉛筆於烘培紙描下附圖，
轉拓於卡紙上。

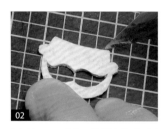

02

以美工刀割下鬍鬚爸卡紙
模。

03

在對折的烘焙紙中，擺放
2mm 壓克力板和摺疊成接
近草圖寬度的銀黏土。（註：
重疊 1.5+0.5mm 或二組 1mm
於兩側。）

04

蓋上烘培紙，以塑膠滾輪
垂直方向滾壓銀黏土。

05

將銀黏土擀平為 2mm 厚度
後，將鬍鬚爸卡紙模覆蓋
於銀黏土上方。

06

蓋上烘培紙，以塑膠滾輪
滾壓一遍。（註：切勿來
回滾壓，以免產生疊影。）

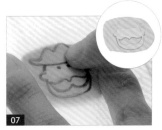

07

覆蓋上草圖，對準卡紙模臉部位置，以手指輕推帽形的鉛筆線，使銀黏土拓印出帽形的輪廓線。

08

先以鑷子夾起卡紙模，再以丸棒黏土工具，壓出 2 個半圓球狀的眼睛。

09

以美工刀或筆刀，切割外框。（註：刀刃儘量垂直。）

10

切割完成後，向外劃一刀，取下多餘的銀黏土，並包回保鮮膜中回收保存。

11

用手指稍加按推，修整邊緣要固定插入環的位置。

12

以鑷子夾取插入環的小圈，插入銀黏土的厚度，位置於中間略偏後一些。（註：插入環只露出小圈在銀黏土外圍。）

13

放置電烤盤或以吹風機熱風乾燥，約 10 分鐘。

14

完全乾燥後，烘焙紙鋪底，橡膠台做支撐，以銼刀磨順外框。

15

以圓形銼刀將爸爸的臉龐、牛仔帽邊緣磨成圓角。

16

燒成前，檢查金具上若沾有銀黏土，要剔除乾淨。

17

電氣爐升溫至 800℃，持溫 5 分鐘。（註：以瓦斯爐燒製 8～10 分鐘。）

18

待作品冷卻後，以短毛鋼刷刷除白色結晶。

19
表面保留毛細孔狀的梨皮質感。

20
以棉花棒沾少許溫泉液，塗抹在想要硫化上色的局部位置。

21
以吹風機熱風吹熱，加速變色。

22
當作品的顏色已達自己想要的深度，即可停止加熱。

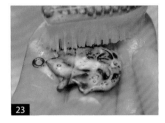

23
將作品帶至水槽洗去溫泉液，先擠上少許中性清潔劑，再以舊牙刷刷洗作品。

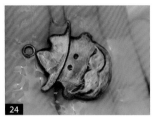

24
以自來水將作品沖洗乾淨後，擦乾。

25
以粗砂紙研磨表面，將凸面部分磨淡，凹陷處留熏黑顏色，背面如有染黑，也一併磨淡。

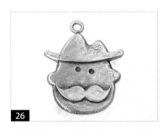

26
鬍鬚部分加強磨白，增添作品立體感。

27
以尖嘴鉗夾開鑰匙環的開口圈後，再勾入插入環的小圈。

28
以尖嘴鉗將開口圈夾密合。

29
以拭銀布擦拭作品。

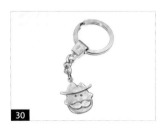

30
即完成爸爸萬歲鑰匙環。

紳士領帶

- 父親節 Father's Day -

MATERIAL 材料

黏土型純銀黏土 10g、膏狀型純銀黏土少許、∅ 1.5mm 仿皮繩 60cm、1.5mm 彈簧套管+問號鉤頭 1 組

TOOLS 工具

塑形工具

烘焙紙、鉛筆、塑膠滾輪、1mm 壓克力板、造型刮板、美工刀／筆刀、保鮮膜、水彩筆、棉棒軸、銼刀、橡膠台

乾燥／燒成器具

電烤盤／吹風機、電氣爐／瓦斯爐+不鏽鋼燒成網、計時器

拋光／加工工具

棉花棒、溫泉液、舊牙刷、中性清潔劑、尖嘴鉗、拭銀布、短毛鋼刷、海綿砂紙、橡膠台、銼刀

步驟說明 Step by step

01
裁剪一小張烘焙紙，用鉛筆描下附圖。

02
在對折的烘焙紙中，擺放 1mm 壓克力板和摺疊成接近草圖寬度的銀黏土。

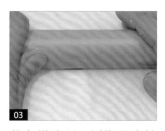

03
蓋上烘焙紙，以塑膠滾輪垂直方向滾壓銀黏土。

04
將銀黏土擀平為 1mm 厚度。

05
取草圖正面覆蓋銀黏土上，以塑膠滾輪滾壓一遍。（註：切勿來回滾壓，以免產生疊影。）

06
移開草圖紙後，領帶圖形已拓印於銀黏土上方。

07

以 1mm 壓克力板側邊，輕壓領帶左下方形成兩道凹陷的平行紋路。

08

以造型刮板切開領帶較長的兩邊。

09

以美工刀／筆刀切開領帶下方和內凹的短邊。

10

再改以造型刮板，將上方切兩道微往內斜的直線。

11

取造型刮板在銀黏土向上延伸 2cm 處，以水平的方式切割。

12

將多餘的銀黏土，包回保鮮膜中回收保存。

13

以水彩筆在領帶上方，刷一層薄薄的水。

14

取棉棒軸，並放置於領帶結的下方。

15

以水彩筆將預留的銀黏土沿棉棒軸向後彎曲。

16

翻背面，將交疊處塗上些許銀膏並黏合。

17

翻回正面，以美工刀切除領帶結上方多出的銀黏土。

18

剩餘的銀黏土擀 1mm 厚度，切成兩塊約 1×2cm 的方形，刷上薄薄的水。

19 對半彎曲，繞在棉棒軸上。

20 掀開重疊處，塗上銀膏，並輕壓黏合。

21 放置電烤盤或以吹風機熱風乾燥，約 10 分鐘。

22 完全乾燥後，小心抽出棉棒軸，烘焙紙鋪底，以銼刀按草圖修磨領帶。

23 取已乾燥的兩個方塊，以鉛筆畫上襯衫領形狀。

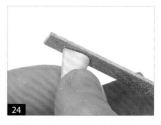

24 以銼刀磨去多餘的銀黏土。

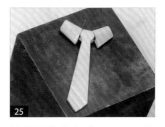

25 依草圖修磨完成。（註：若重疊處仍有縫隙，須再次填補銀膏與乾燥。）

26 電氣爐升溫至 800℃，持溫 5 分鐘。（註：以瓦斯爐燒製 8～10 分鐘。）

27 待作品冷卻，以短毛鋼刷刷除白色結晶。

28 小孔內刷不到的結晶，可利用圓形銼刀的尖端摩擦刮除。

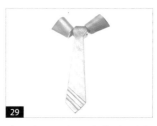

29 表面保留毛細孔狀的梨皮質感。

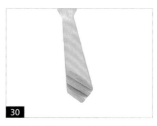

30 以棉花棒沾取少許溫泉液，塗抹在想要硫化上色的局部位置。

31

拿吹風機熱風吹熱，加速變色。

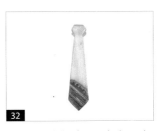

32

當作品的顏色已達自己想要的深度，即可停止加熱。

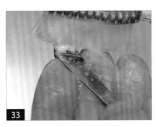

33

擠上清潔劑並以舊牙刷刷洗作品。（註：凹縫處須加強，避免殘留溫泉液，使作品繼續硫化變黑。）

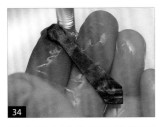

34

以自來水將作品沖洗乾淨後，擦乾。

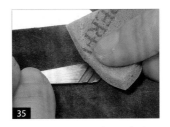

35

以粗砂紙將平面部分磨白，平行紋路留下熏黑顏色，厚度、背面也一併磨白。

36

依序將仿皮繩串入右邊襯衫領、領帶和左邊襯衫領的圓孔。

37

線頭兩端分別套入 2 個彈簧套管中。

38

以尖嘴鉗夾扁彈簧套管的最尾端一圈。

39

如圖，仿皮繩固定完成，兩端都確實夾緊。

40

以拭銀布擦拭作品。

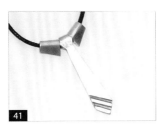

41

即完成最紳士的領帶項鍊。

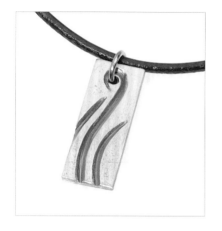

ITEM 05
時尚風
- 父親節 Father's Day -

MATERIAL 材料

黏土型純銀黏土 10g、∅8mm 純銀開口圈 1 個、2mm 皮繩 1
條、2mm 純銀套管+鉤頭 1 組

TOOLS 工具

塑形工具

　烘焙紙、鉛筆、橡膠台、塑膠板、2mm 壓克力板、塑膠滾輪、
　三角雕刻刀、銼刀、造型刮板、棉棒軸、保鮮膜

乾燥／燒成器具

　電烤盤／吹風機、電氣爐／瓦斯爐+不鏽鋼燒成網、計時器

拋光／加工工具

　廣口瓶、溫泉液、中性清潔劑、棉花棒、免洗筷、舊牙刷、
　尖嘴鉗、拭銀布、銼刀、橡膠台、海綿砂紙、短毛鋼刷

步驟說明 Step by step

01 裁剪一小張烘焙紙，用鉛筆描下草圖。（註：為非對稱圖形，須在背面再反描一遍。）

02 在對折的烘焙紙中，擺放 2mm 厚的壓克力板（重疊二組 1mm 或 1.5+0.5mm）於兩側。

03 放置揉捏過並摺疊成接近草圖寬度的銀黏土於兩片壓克力板之間。

04 蓋上烘焙紙，以塑膠滾輪垂直方向滾壓銀黏土，使成為 2mm 厚度。

05 掀開烘焙紙，草圖紙正面覆蓋於銀黏土上方。

06 以塑膠滾輪滾壓一遍。（註：切勿來回滾壓，以免產生疊影。）

07 以三角雕刻刀在銀黏土上雕刻圖形線條。

08 如圖，雕刻完成。

09 以造型刮板沿著草圖做長方形切割。

10 以棉棒軸按壓出 1 個墜頭小圓孔。（註：軸內銀黏土記得回收。）

11 切下的銀黏土，包回保鮮膜中回收保存。

12 放置電烤盤上或以吹風機熱風，乾燥約 15 分鐘。

13 完全乾燥後，烘焙紙鋪底，橡膠台做支撐，以銼刀修磨邊緣至平整。

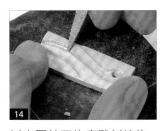

14 以半圓銼刀修磨雕刻線條，使曲線更流暢。

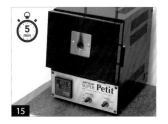

15 電氣爐升溫至 800℃，持溫 5 分鐘。（註：以瓦斯爐燒製 8～10 分鐘。）

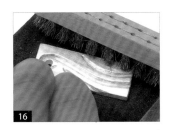

16 待作品冷卻，以短毛鋼刷刷除白色結晶。

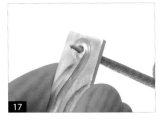

17 小孔內刷不到的結晶，可利用圓形銼刀的尖端摩擦刮除。

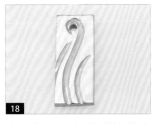

18 表面保留毛細孔狀的梨皮質感。

19 廣口瓶中盛裝足以蓋過作品的熱開水，並滴入2～3滴濃縮溫泉液。

20 放入作品，浸泡至變色。

21 當作品的顏色已達自己想要的深度，即可夾出清洗。

22 將作品帶至水槽洗去溫泉液，先擠上少許中性清潔劑。

23 再以舊牙刷刷洗作品。（註：凹縫處必須加強，避免殘留溫泉液，使作品繼續硫化變黑。）

24 以自來水將作品沖洗乾淨後，擦乾。

25 拿粗砂紙研磨，將平面部分磨白，雕刻凹紋留下熏黑顏色，厚度如有染黑，也一併磨白。

26 以尖嘴鉗先將∅8mm銀圈開口轉向側邊，夾成橢圓形。

27 先以尖嘴鉗夾開銀圈開口，再勾入墜子頂端的小孔。

28 先勾入皮繩後，再以尖嘴鉗將銀圈夾密合。

29 以拭銀布擦拭作品。

30 即完成簡約的雕刻項鍊。

ITEM
06

成功之鑰

- 父親節 Father's Day -

MATERIAL 材料

黏土型純銀黏土 7g、針筒型純銀黏土 2g、膏狀型純銀黏土少許、綠針頭（中口）、∅6mm 純銀開口圈 2 個、純銀鍊 1 條

TOOLS 工具

塑形工具

烘焙紙、鉛筆、1mm 透明壓克力板、墊板／L 夾、水彩筆、造型刮板、棉棒軸、筆刀／美工刀、紙板、銼刀、橡膠台、鑷子

乾燥／燒成器具

電烤盤／吹風機、電氣爐／瓦斯爐+不鏽鋼燒成網、計時器

拋光／加工工具

尖嘴鉗、拭銀布、銼刀、短毛鋼刷、海綿砂紙、橡膠台

步驟說明 Step by step

01

裁剪一小張烘焙紙，用鉛筆描下附圖。

02

在光滑的墊板／L 夾上，將揉捏過的銀黏土以透明壓克力板搓成圓條狀。

03

繼續搓細成直徑 3mm 的均勻細圓條。

153

先切齊尾端，再移到草圖上，以造型刮板依照長度切斷條狀土。

以水彩筆在剩餘銀黏土表面，刷一層薄薄的水。

將細圓條銀黏土按照草圖繞橢圓，以造型刮板切除多餘的銀黏土，並包回保鮮膜中回收保存。

以水彩筆在切口處點上銀膏，銜接密合成環狀。

以銀膏將直條銀黏土和環狀做黏合。

以尖嘴鉗將開口圈的切口兩端夾直為 U 字形。

以銼刀將 U 字的 2 個末端表面磨成粗糙面。

將剩餘的銀黏土，捏成約 3mm 厚度。

依草圖做塑形，先切齊上緣，以棉棒軸按壓一圓孔。

以美工刀在圓孔下方切 2 條平行線。

挑出縫隙的銀黏土，形成鑰匙孔。

切割鑰匙孔的另外 3 邊，形成小方塊後，再以鑷子夾住 U 形圓弧處，平行插入上方的中央位置。

16

如圖，完成小鎖頭。

17

放置電烤盤或以吹風機熱風乾燥，約 10 分鐘。

18

取針筒型銀黏土，接上中口綠針頭，在橢圓下方，打一圈針筒線條。

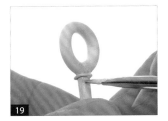

19

以水彩筆將針筒土的頭尾接點推順。

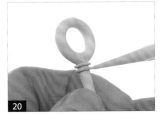

20

距離 1mm 下方，再打上第 2 圈針筒線條，修好銜接點。

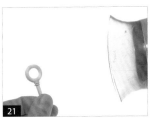

21

手拿鑰匙，在距離吹風機大約 10 公分處，以熱風乾燥 5 分鐘。

22

剩餘的一小塊銀黏土，以透明壓克力板，搓滾成更細的 1.5mm 圓條狀。

23

刷水後，利用彎曲、切剪、黏合等技法，完成英文名字的縮寫字母，稍作乾燥。

24

以銀膏將字母，固定於鑰匙尾端。

25

用紙板稍微墊高字母，放置電烤盤或以吹風機熱風乾燥，約 5 分鐘。

26

完全乾燥後，烘焙紙鋪底，橡膠台做支撐，以銼刀修磨不夠平整的地方。

27

電氣爐升溫至 800℃，持溫 5 分鐘。（註：以瓦斯爐燒製 8～10 分鐘。）

28

待作品冷卻後，以短毛鋼刷刷除白色結晶，內外側都要刷乾淨。

29

小孔內刷不到的結晶，可利用圓形銼刀摩擦刮除。

30

將表面刷出毛細孔狀的梨皮質感。

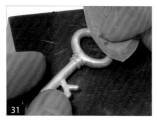

31

以紅色海綿砂紙慢慢推磨到平順。（註：可以接續用藍色、綠色海綿砂紙研磨到更細緻。）

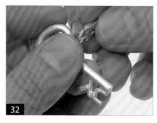

32

以尖嘴鉗前後夾開 C 環的開口處，勾入鑰匙的圈圈和小鎖頂端的掛環。

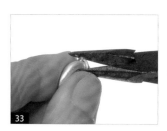

33

以尖嘴鉗將 C 環夾密合。

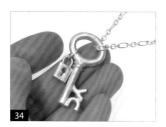

34

打開銀鍊的釦頭，串入鑰匙中。

35

以拭銀布擦拭作品。

36

即完成開啟成功大門的鑰匙項鍊。

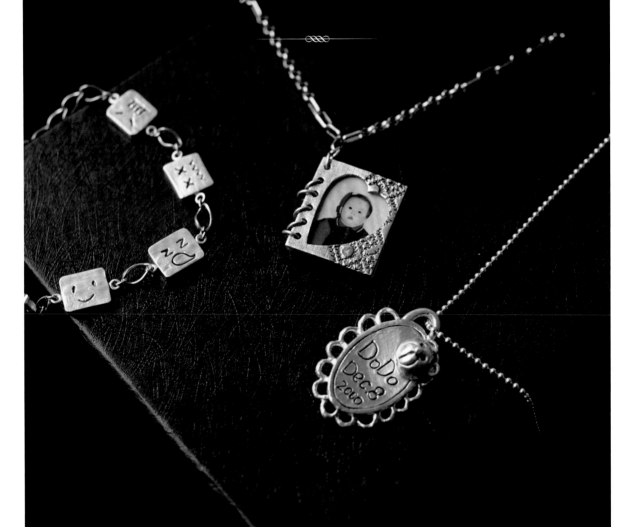

Series. 6

彌月禮物
NEWBORN BABY

ITEM 01

出生紀念禮

- 彌月禮物 Newborn Baby -

MATERIAL 材料

黏土型純銀黏土 7g、膏狀型純銀黏土少許、針筒狀型純銀黏土 3g、綠針頭（中口）、純銀鍊 1 條

TOOLS 工具

塑形工具

烘焙紙、鉛筆、1.5mm 壓克力板、塑膠滾輪、橢圓板、珠針、保鮮膜、墊板／L 夾、造型刮板、牙醫工具／1mm 丸棒黏土工具、塑膠板、水彩筆、∅ 5mm 吸管、鑷子

乾燥／燒製器具

電烤盤／吹風機、電氣爐／瓦斯爐＋不鏽鋼燒成網、計時器

拋光／加工工具

棉花棒、溫泉液、中性清潔劑、舊牙刷、拭銀布、短毛鋼刷、銼刀、橡膠台、海綿砂紙、瑪瑙刀

步驟說明 Step by step

01

以鉛筆在烘焙紙上描草圖，並在背面反描一遍。

02

在對折的烘焙紙中，擺放 1.5mm 厚的壓克力板和摺疊成接近草圖寬度的銀黏土。

03

蓋上烘焙紙，以塑膠滾輪垂直方向滾壓銀黏土。

04
將銀黏土擀平為 1.5mm 厚度。

05
將草圖紙正面覆蓋於銀黏土上方，以塑膠滾輪滾壓一遍。（註：切勿來回，產生疊影。）

06
覆蓋橢圓板，取比草圖略大的橢圓，以珠針淺淺劃一圈橢圓線條。

07
換大 1 號的橢圓，以珠針重重劃一圈。（註：珠針儘量垂直，這圈須劃到底。）

08
以珠針向外劃開一邊，取下多餘的銀黏土，包回保鮮膜中回收保存。

09
以珠針寫下寶寶的名字和生日。

10
取一小塊銀黏土，在光滑的墊板上，以透明壓克力板搓圓條。

11
繼續搓滾成直徑 2mm 的均勻細圓條。

12
以水彩筆刷一層薄薄的水。

13
以造型刮板截取約 2cm 長的細圓條。

14
在橢圓上方點上 2 小坨銀膏。

15
將細圓條銀黏土彎曲成半圓弧並固定，形成墜子頭。

16
取剩餘的銀黏土,搓成一顆 1cm 的圓球。

17
以造型刮板將圓球對剖,一半回收保存。

18
一半以牙醫工具將圓球邊緣往下壓出一個小半圓。

19
再壓出另一個半圓,形成小熊的一對耳朵。

20
以吸管輕輕按壓,做出小熊的吻部。

21
以丸棒黏土工具點出小熊的眼睛。

22
以牙醫工具的探針畫出嘴巴。

23
搓小顆的圓球並黏上,為小熊的鼻子。

24
放置電烤盤或以吹風機熱風乾燥,約 10 分鐘。

25
取橢圓銀黏土置於塑膠板上,以鉛筆均分圓周距離後,再畫上環繞橢圓的半圓花邊。

26
取針筒型銀黏土,接上中口綠針頭後,依鉛筆線打上花邊線條。

27
每個半圓的頭尾都要確實與橢圓邊緣銜接,可旋轉塑膠板,讓針筒土操作更順手。

28 如圖，打完一圈半圓花邊。

29 以水彩筆沾取銀膏，並塗滿小熊背面。

30 將小熊黏合固定在右上方，並沾銀膏仔細點在每段針筒土的銜接點上。

31 連同塑膠板，以吹風機熱風乾燥，約 10 分鐘。

32 翻至背面，以銀膏再次補強針筒線條、墜子頭與橢圓間的每個銜接點，再次乾燥約 5 分鐘。

33 電氣爐升溫至 800℃，持溫 5 分鐘。（註：或以瓦斯爐燒製 8 ～ 10 分鐘。）

34 待作品冷卻，以短毛鋼刷刷除白色結晶。

35 以圓形銼刀的尖端摩擦刮除墜子頭、針筒線條內刷不到的結晶。

36 表面保留毛細孔狀的梨皮質感。

37 以棉花棒沾少許溫泉液，塗抹在想要硫化上色的局部位置。

38 以吹風機熱風吹熱，加速變色。

39 當作品的顏色已達自己想要的深度，即可停止加熱。

40 將作品帶至水槽洗去溫泉液，先擠上少許中性清潔劑。

41 再以舊牙刷刷洗作品。

42 凹縫處必須加強刷洗，避免殘留溫泉液，使作品繼續硫化變黑。

43 以自來水將作品沖洗乾淨。

44 以擦手紙將作品擦乾。

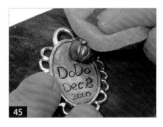

45 以粗砂紙研磨表面。

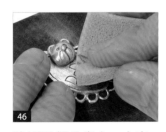

46 將平面部分磨白，文字、刻線留下熏黑顏色，背面、厚度如有染黑須一併磨白。

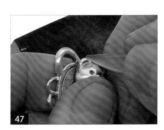

47 以瑪瑙刀壓光小熊的鼻子、耳朵和吻部，增加立體感。

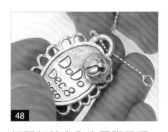

48 打開銀鍊串入半圓墜子頭，再扣上銀鍊釦頭。

49 以拭銀布擦拭作品。

50 即完成寶寶的出生紀念禮。

ITEM
02

寶寶相框

- 彌月禮物 Newborn Baby -

MATERIAL 材料

黏土型純銀黏土 10g、∅5mm 純銀開口圈 7 個、純銀鍊 1 條

TOOLS 工具

塑形工具

烘焙紙、鉛筆、棉棒軸、造型刮板、塑膠滾輪、1mm 壓克力板、蕾絲布邊、美工刀／筆刀、∅8mm 吸管、牙籤、銼刀、橡膠台

乾燥／燒成器具

電烤盤／吹風機、電氣爐／瓦斯爐+不鏽鋼燒成網、計時器

拋光／加工工具

雙面膠帶、尖嘴鉗、拭銀布、短毛鋼刷、銼刀、瑪瑙刀、橡膠台

步驟說明 Step by step

01

裁剪一小張烘焙紙，用鉛筆描下附圖，並在背面反描一遍。

02

對折的烘焙紙中，擺放 1mm 壓克力板和摺疊成接近草圖寬度的銀黏土。

03

蓋上烘焙紙，以塑膠滾輪垂直方向滾壓銀黏土。

04

將銀黏土擀平為 1mm 厚度。

05

以造型刮板切齊一邊。

06

拉平蕾絲布邊，與已切齊的銀黏土一邊平行。

07

蓋上烘焙紙，再以塑膠滾輪滾壓一遍。（註：切勿來回滾壓，以免產生疊影。）

08

輕提起蕾絲布邊，銀黏土上已拓印出蕾絲花紋。

09

覆蓋草圖並對齊已切平的一邊，用手指輕推鉛筆線。

10

如圖，銀黏土上拓印出草圖的鉛筆線。

11

以大吸管壓出心形上方的兩個圓弧。

12

接著以美工刀切出心形。（註：刀刃儘量垂直。）

13

以造型刮板，按鉛筆線切出外框。

14

如圖，封面切製完成。

15

將封面重疊於剩下的銀黏土上，依外框切割。

16

如圖，切出大小相同的方形。

17

將封面、封底對齊，以牙籤點出打洞的位置。

18

點出 6 個點。（註：須注意與邊緣、愛心框的安全距離。）

19 以棉棒軸垂直按壓出小圓孔。（註：須將封面、封底兩層一起打，洞才對得準。）

20 以棉棒軸按壓、提起依序打出 6 個小圓孔。（註：軸內銀黏土須回收。）

21 如圖，封面、封底打洞完成。

22 放置電烤盤或以吹風機熱風乾燥，約 10 分鐘。

23 完全乾燥後，烘焙紙鋪底，橡膠台做支撐，以銼刀磨順外框。

24 以圓形銼刀將心形框磨圓。

25 電氣爐升溫至 800℃，持溫 5 分鐘。（註：以瓦斯爐燒製 8～10 分鐘。）

26 待作品冷卻，以短毛鋼刷刷除白色結晶。

27 以銼刀摩擦刮除圓洞孔內的結晶。

28 以瑪瑙刀壓光封面、封底凸起的蕾絲花紋，增加層次感。

29 在封底反面，貼滿雙面膠帶。

30 將照片裁剪至剛好在心形框內能露出 BABY 小臉的大小。

先撕掉雙面膠紙，再黏上相片。

蓋上封面，重疊好。

以尖嘴鉗夾開開口圈，並勾住封面封底的第一個小洞。

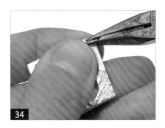

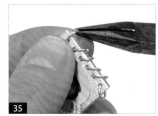

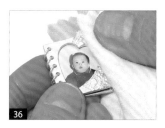

以尖嘴鉗將開口圈夾密合。

重複步驟 33-34，勾好 6 個開口圈。

以拭銀布擦拭作品。

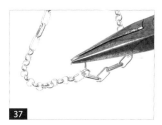

將銀鍊最中間的一環，勾入開口圈。

再勾入相框的第一個開口圈後，夾密合。

即完成可隨身配戴，精巧的寶寶相框。

ITEM
03

潘朵拉手鍊

- 彌月禮物 Newborn Baby -

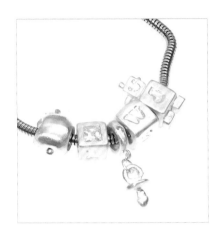

MATERIAL 材料

黏土型純銀黏土 20g、膏狀型純銀黏土少許、5×5mm 方形合成寶石 2 顆、∅2mm 圓形合成寶石 3 顆、小插入環 1 個、∅5mm 純銀開口圈 1 個、潘朵拉手鍊 1 條

TOOLS 工具

塑形工具

烘焙紙、鉛筆、墊板／L夾、塑膠滾輪、1mm 壓克力板、造型刮板、水彩筆、∅5mm 吸管、牙醫工具、字母印章、竹籤、1mm 丸棒黏土工具、珠針、小剪刀、銼刀、橡膠台、剪鉗、鑷子

乾燥／燒成器具

電烤盤／吹風機、電氣爐／瓦斯爐+不鏽鋼燒成網、計時器

拋光／加工工具

橡膠台、尖嘴鉗、拭銀布、短毛鋼刷、雙頭細密鋼刷、海綿砂紙

步驟說明 Step by step

◆ 奶嘴

01
裁剪一小張烘焙紙,用鉛筆描下附圖。

02
先取 5g 揉捏過的銀黏土,以透明壓克力板,在墊板搓成圓條狀。

03
繼續搓細成直徑 3mm 的均勻細圓條,以造型刮板切一端為斜角。

04
將細圓條切斜的一端,開始繞於吸管上。

05
環繞一圈後,以小剪刀剪掉多餘的銀黏土。

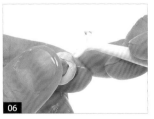

06
先以牙醫工具將切口處推密合後,再取銀膏填補縫隙。

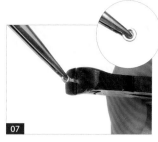

先取插入環與作品比對，
如插入環比條狀土長會刺
穿外露，須先以剪鉗修短。
（註：須注意不可剪太短，
易鬆脫。）

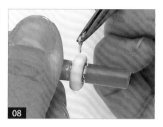

以鑷子夾住插入環的小圈，
並推入圓條銀黏土。（註：
須垂直推入。）

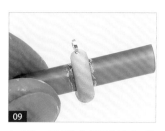

如圖，只剩小圓圈於銀黏
土邊緣。

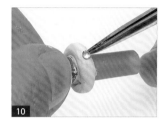

以鑷子夾取小寶石，將寶
石尖端壓入插入環對面的
定點。

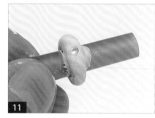

將小寶石壓入銀黏土，使
之在同一水平面上。

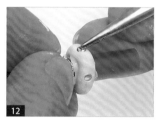

重複步驟 10-11，依序在左
右側各嵌入一顆寶石。

連同吸管，放置電烤盤或
以吹風機熱風乾燥，約 10
分鐘。

以旋轉方式抽出吸管後，
烘焙紙鋪底，手做支撐，
以圓銼刀修磨銜接處內側
的圓度。

取銀黏土依照草圖進行捏
塑，搓成大約 5mm 直徑
的奶嘴頭。

搓一顆 5mm 小圓球，並
壓扁成圓形片狀。

搓一段 2mm 細圓條，先
刷水後，再繞成圓環狀。

沾銀膏黏合，輕撫奶嘴成
型。

19

放置電烤盤或以吹風機熱風乾燥,約 10 分鐘。

20

完全乾燥後,烘焙紙鋪底,以銼刀修磨銜接處的平順度。

21

如圖,寶石環與奶嘴修磨完成。

♦ 英文字母

22

取 5g 揉捏過的銀黏土,並用手搓成正立方體。

23

取吸管,由側面中間壓入。

24

貫穿正立方體的另一側。(註:如有變形,以手沾水或工具慢慢推整。)

25

正立方體完成後,以竹籤在其中一面,戳出中心點。

26

以鑷子夾取方形寶石,將寶石尖端壓入定點中。

27

以透明壓克力板將寶石壓入銀黏土。

28

使寶石平面和銀黏土在同一水平線上。

29

另外三側邊,可蓋上字母印章,或是雕刻文字、可愛的小圖。

30

如圖,字母壓製完成。

31 以竹籤平的一端將吸管內的銀黏土，從另一頭推出後回收。

32 連同吸管，放置電烤盤或以吹風機熱風乾燥，約 15 分鐘。

33 完全乾燥後，以旋轉方式抽出吸管。（註：若中間還沒乾透，須繼續烘乾。）

◆ 機器人

34 烘焙紙鋪底，橡膠台做支撐，以銼刀修磨不夠平整的地方。

35 如圖，寶石方塊修磨完成。

36 取 5g 揉捏過的銀黏土，用手搓成正立方體。

37 重複步驟 23-24，取吸管，貫穿銀黏土。

38 蓋上字母印章或雕刻文字、可愛的小圖樣。

39 如圖，字母 J 壓製完成，為機器人的身體方塊。

40 切一塊 5×5×4mm 立方體銀黏土，成為機器人頭部。

41 以丸棒黏土工具壓出小眼睛。（註：背面也要。）

42 以珠針畫出微笑嘴巴。（註：背面可以畫不同表情。）

43

取一小塊銀黏土，搓成 2mm 細圓條。

44

切下頭尾尖端 2 個 3mm 長，和 1 個 2mm 長的小圓柱。

45

先以牙醫工具壓凹頭頂黏接點。

46

點上銀膏，黏接 2mm 小圓柱。

47

重複步驟 45-46，完成頭部兩側 3mm 小圓柱的固定。

48

將剩餘的土，擀成 2mm 厚度，並切割兩個 3×5mm 腳部方塊。

49

放置電烤盤或以吹風機熱風乾燥，約 10 分鐘。

50

身體方塊乾燥後，修磨小機器人的頭部天線，並將腳的外側磨成小圓角。

51

以銀膏黏合小機器人的雙腳和身體方塊。

52

再以銀膏黏合小機器人的頭部，和身體方塊。

53

放置電烤盤或以吹風機熱風乾燥，約 5 分鐘。

54

如圖，完成小機器人。

◆蘋果

55
取 5g 揉捏過的銀黏土，用手搓成扁球形。（註：上須比下寬一點。）

56
以牙醫工具上下皆壓一個凹狀。

57
較寬的那一頭，以小剪刀橫剪一刀。

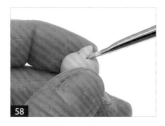
58
以水筆挑起銀黏土。

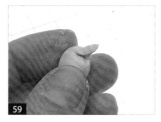
59
如圖，形成小葉子角度。

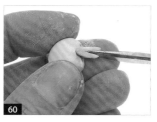
60
再以剪刀剪一細條狀。

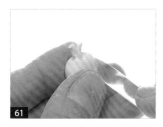
61
以筆桿撫平修剪處，恢復為圓形。

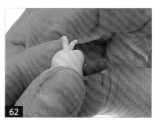
62
以銼刀將蘋果右邊推一個向內凹的彎度。

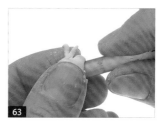
63
取吸管，並由側面中間壓入。

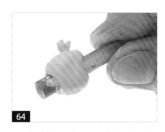
64
貫穿蘋果的另一側，如有變形，可用手沾水或工具慢慢推整，須回收吸管內的銀黏土。

65
連同吸管，放置電烤盤或以吹風機熱風乾燥，約 15 分鐘。

66
以旋轉方式抽出吸管，烘焙紙鋪底，以銼刀修磨蘋果整體的圓度。

67

如圖，小蘋果修磨完成。

68

電氣爐升溫至 800℃，持溫
5 分鐘。（註：以瓦斯爐燒
製 8 ～ 10 分鐘。）

69

待作品冷卻，以短毛鋼刷
刷除白色結晶，內外側都
要刷乾淨。

70

小孔內刷不到的結晶，可
以圓形銼刀的尖端摩擦刮
除。

71

以紅色海綿砂紙慢慢推磨
到平順。（註：可接續用
藍色、綠色海綿砂紙，將
作品磨到更細緻。）

72

以尖嘴鉗夾開開口圈，並
勾入小奶嘴的環狀和插入
環的小圈後，以尖嘴鉗夾
密合。

73

打開潘朵拉手鍊的釦環。

74

旋開潘朵拉的固定圈。

75

依個人喜好將完成的小墜
飾一一串入。

76

先將固定圈旋回後，再扣
緊釦環。

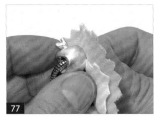

77

以拭銀布擦拭作品。

78

即完成充滿希望的潘朵拉
手鍊。

173

趣味表情

ITEM 04

- 彌月禮物 Newborn Baby -

MATERIAL 材料

黏土型純銀黏土 10g、小插入環 10 個、∅ 3mm 純銀開口圈 10 個、鎖鏈式純銀手鍊 1 條

TOOLS 工具

塑形工具

烘焙紙、塑膠滾輪、珠針、造型刮板、保鮮膜、牙醫工具、2mm 壓克力板、鑷子、銼刀、橡膠台

乾燥／燒成器具

電烤盤／吹風機、電氣爐／瓦斯爐+不鏽鋼燒成網、計時器

拋光／加工工具

短毛鋼刷、海綿砂紙、棉花棒、溫泉液、舊牙刷、中性清潔劑、剪鉗、尖嘴鉗、拭銀布、橡膠台

步驟說明 Step by step

01
對折烘焙紙中，擺放 2mm 壓克力板（重疊二組 1mm 或 1.5+0.5mm）於兩側。

02
放置揉捏過並摺疊成接近草圖寬度的銀黏土。

03
蓋上烘焙紙，以塑膠滾輪垂直方向滾壓銀黏土。

04
將銀黏土擀平為 2mm 厚度。

05
以造型刮板將擀好的銀黏土，切成 1.2cm 寬的長條形。

06
先將一端切平。

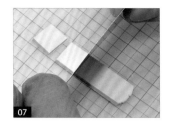

07

以造型刮板將銀黏土切割成 1cm 高的小方塊。

08

切割共 5 塊 1.2×1cm 的小方塊。

09

切下多餘的銀黏土,包回保鮮膜中回收保存。

10

在銀黏土左右兩側,各插入 1 個小插入環於方塊中央。

11

如圖,只露出兩小圈在銀黏土外圍。

12

以牙醫工具刻畫表情。

13

刮起的銀黏土屑,暫時不須理會。

14

將銀黏土垂直翻到背面,再刻畫另一個表情。

15

如圖,表情刻畫完成。

16

5 個小方塊皆以相同方式完成,共 10 種有趣的表情。

17

5 個小方塊皆以相同方式完成,正反共 10 種有趣的表情。

18

如圖,乾燥完成。

19 烘焙紙鋪底，橡膠台做支撐，以銼刀磨圓方塊的4個直角。

20 以銼刀修磨表面凸起的銀黏土屑，使其平整。

21 電氣爐升溫至800℃，持溫5分鐘。（註：以瓦斯爐燒製8～10分鐘。）

22 待作品冷卻後，以短毛鋼刷刷除白色結晶。

23 表面保留毛細孔狀的梨皮質感。

24 以棉花棒沾少許溫泉液，塗抹在想要硫化上色的局部位置。

25 取吹風機熱風吹熱，以加速變色。

26 當作品的顏色已達自己想要的深度，即可停止加熱。

27 將作品帶至水槽洗去溫泉液，先擠上少許中性清潔劑。

28 再以舊牙刷刷洗作品。（註：凹縫處須加強刷洗，避免殘留溫泉液，使作品繼續硫化變黑。）

29 以自來水將作品沖洗乾淨，再擦乾。

30 拿粗砂紙將正反面的臉磨白，讓五官線條留下熏黑顏色，厚度也一併磨白。

31

以剪鉗將鎖鏈式純銀手鍊
剪斷。

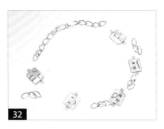

32

如圖，依據個人手圍尺寸
拆剪，並排列好串連順序。

33

以尖嘴鉗前後夾開銀圈的
開口處，勾入插入環的小
圈。

34

再勾入銀鍊的一端。

35

以尖嘴鉗將銀圈夾密合。

36

每一段皆以小開口圈串連
插入環和銀鍊。

37

以拭銀布擦拭作品。

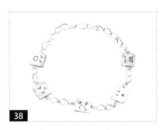

38

即完成有趣的表情手鍊。

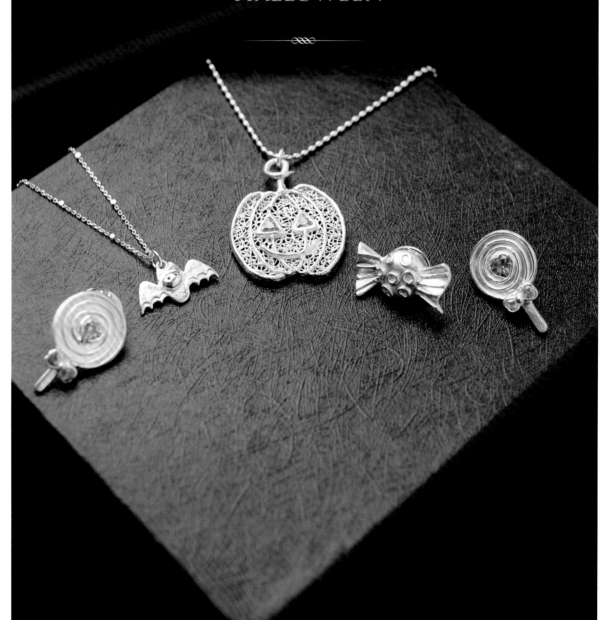

萬聖節

HALLOWEEN

不給糖就搗蛋

- 萬聖節 Halloween -

MATERIAL 材料

黏土型純銀黏土 5g、針筒型純銀黏土 1g、膏狀型純銀黏土少許、綠針頭（中口）、蝶型胸針 1 組

TOOLS 工具

塑形工具

烘焙紙、鉛筆、塑膠板、1mm 壓克力板、塑膠滾輪、鑷子、透明壓克力板、造型刮板、橡膠台、銼刀、海綿砂紙、水彩筆、墊板／L 夾、牙籤

乾燥／燒成器具

電烤盤／吹風機、電氣爐／瓦斯爐＋不鏽鋼燒成網、計時器

拋光／加工工具

橡膠台、短毛鋼刷、瑪瑙刀、海綿砂紙、拭銀布

步驟說明 Step by step

01 裁剪一小張烘焙紙，用鉛筆描下附圖。

02 將草圖反蓋於塑膠板上，用手指推壓，使鉛筆線拓印於塑膠板上。

03 在光滑的墊板上，將揉捏過的銀黏土，利用透明壓克力板，搓成 2.5cm 長的圓條狀。

04 以造型刮板將銀黏土分成三份 1：1：3。（註：0.5cm 切兩小份，大份為 1.5cm。）

05 取大份銀黏土搓成圓球後，放在塑膠板上。

06 用手指按壓銀黏土周圍，使銀黏土底部壓扁，形成半球體。

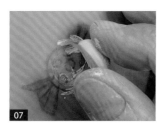

07
彎曲塑膠板，取下半球體銀黏土。

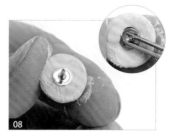

08
取蝶型胸針針頭，平放在半球體銀黏土背面，以鑷子按壓針頭底座。

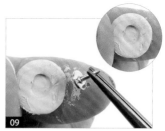

09
取下胸針針頭，即完成針座的圓形凹槽。

10
放置電烤盤或以吹風機熱風，乾燥約 10 分鐘後，備用。

11
取小份銀黏土，搓圓條壓扁後，放在對折的烘焙紙中，並擺放 1mm 壓克力板於兩側。

12
蓋上烘焙紙，以塑膠滾輪垂直方向滾壓銀黏土，擀平為 1mm 的厚度。

13
以造型刮板在銀黏土上下側切割斜線，使成為一扇形。（註：尺寸比草圖略大一些。）

14
以水彩筆在銀黏土表面，刷一層薄薄的水。

15
先在造型刮板上放一根牙籤，以水彩筆將扇形銀黏土下端捲曲覆蓋在牙籤上。

16
再以水彩筆調整扇形上端使捲翹，呈波浪狀。

17
將擺放扇形銀黏土的造型刮板，放置電烤盤或以吹風機熱風乾燥，約 10 分鐘。

18
重複步驟 11-17，完成另一片扇形銀黏土後，將兩片銀黏土放在草圖上，並以鉛筆描出外觀。

19　以烘焙紙鋪底，橡膠台做支撐，以銼刀按照草圖修磨多餘的銀黏土。

20　以海綿砂紙磨細扇形銀黏土表面。

21　重複步驟 19-20，完成另一片扇形銀黏土。

22　以水彩筆沾取少量銀膏，塗抹在扇形銀黏土的內側。

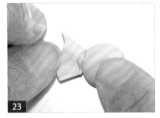

23　將扇形與半球體銀黏土，放在造型刮板上接合，並稍加按壓。

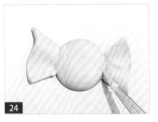

24　重複步驟 22-23，完成另一片扇形銀黏土的黏合。

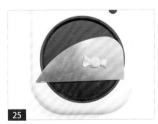

25　將擺放糖果的造型刮板，直接放置電烤盤或以吹風機熱風，乾燥約 10 分鐘。（註：如仍有縫隙，須再次填補銀膏與乾燥。）

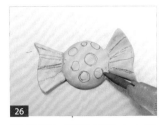

26　以鉛筆在糖果銀黏土上畫出草圖。

27　取針筒型銀黏土，並接上中口綠針頭，依照草圖在糖果上打出小圓圈。（註：停下來時，針頭要插在水碟，或包濕紙巾保濕。）

28　在兩片扇形銀黏土上，沿著草圖打上放射狀線條。

29　以水彩筆在不破壞線條圓度的原則，輕輕撥移調整線條位置。

30　將擺放糖果銀黏土的造型刮板，放置電烤盤或以吹風機熱風乾燥，約 5 分鐘。

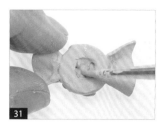

31 以水彩筆沾取少許銀膏，塗抹在背面的圓形凹槽中。

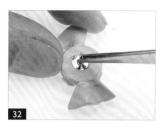

32 以鑷子夾取胸針針頭，固定底座於圓形凹槽內。

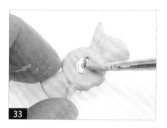

33 以水彩筆沾取銀膏，塗抹在胸針底座上。

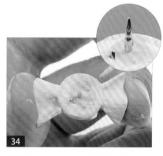

34 直到銀膏完全覆蓋圓形底座，並填滿凹槽。（註：針座有一個小凸起，不須覆蓋銀膏。）

35 放置電烤盤或以吹風機熱風，乾燥約 10 分鐘。

36 待電氣爐升溫至 800℃後，燒製 5 分鐘。（註：以瓦斯爐燒製 8～10 分鐘。）

37 待作品冷卻，以短毛鋼刷刷除白色結晶。

38 以粗砂紙研磨背面胸針，將變黑的氧化膜去除。

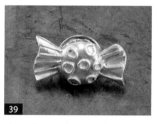

39 表面保留毛細孔狀的梨皮質感，套上胸針針帽。

40 以瑪瑙刀壓光凸起的線條，以增加層次感。

41 以拭銀布擦拭作品。

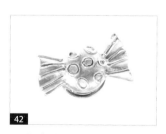

42 即完成小巧可愛的糖果胸針。

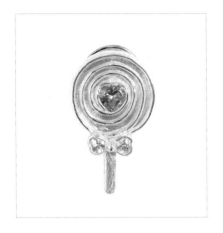

ITEM 02

棒棒糖

- 萬聖節 Halloween -

MATERIAL 材料

黏土型純銀黏土 7g、針筒型純銀黏土 1g、膏狀型純銀黏土少許、5×5mm 心形合成寶石 1 顆、3×3mm 心形合成寶石 2 顆、蝶型胸針 1 組

TOOLS 工具

塑形工具

烘焙紙、鉛筆、1.5mm 壓克力板、塑膠滾輪、透明壓克力板、鑷子、圈圈版、珠針、造型刮板、美工刀／筆刀、水彩筆、銼刀、橡膠台、牙醫工具

乾燥／燒成器具

電烤盤／吹風機、電氣爐／瓦斯爐＋不鏽鋼燒成網、計時器

拋光／加工工具

橡膠台、短毛鋼刷、雙頭細密鋼刷、海綿砂紙、瑪瑙刀、拭銀布

步驟說明 Step by step

01
裁剪一小張烘焙紙，以鉛筆描下附圖。

02
在對折的烘焙紙中，擺放 1.5mm 壓克力板和揉捏過並壓扁後的水滴形銀黏土。

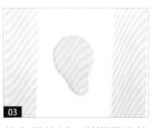

03
蓋上烘焙紙，以塑膠滾輪垂直方向滾壓，將銀黏土擀平為 1.5mm 的厚度。

04
掀開烘焙紙，將草圖紙正面覆蓋於銀黏土上方，再以塑膠滾輪滾壓一遍。（註：切勿來回滾壓，以免產生疊影。）

05
以鑷子夾取心形寶石，放在銀黏土的草圖位置。

06
以透明壓克力板按壓寶石。（註：寶石會比銀黏土平面略凸，不必在意。）

183

07 覆蓋圈圈版，取和棒棒糖草圖相符的圓圈，以珠針劃出圓弧線。（註：下方棒狀位置要留缺口，不可切斷。）

08 以造型刮板沿著草圖，切割握柄垂直的兩條線。

09 以造型刮板取出多餘的銀黏土，並包回保鮮膜中回收保存。

10 放置電烤盤或以吹風機熱風乾燥，約 10 分鐘。

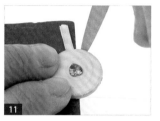

11 完全乾燥後，烘焙紙鋪底，橡膠台做支撐，以銼刀修磨棒棒糖邊緣，備用。

12 在對折的烘焙紙中，取一小塊銀黏土（約 1g）和擺放 1.5mm 壓克力板於兩側，以透明壓克力板壓扁銀黏土。

13 以鑷子夾取兩顆心形小寶石，將尖端相對，間距留1.5mm 位置，擺放於銀黏土上，稍加按壓。

14 再以透明壓克力板按壓，使寶石表面與銀黏土在同一水平面上。

15 以筆刀沿著心形小寶石切割銀黏土，外圍為 1mm 寬度。（註：刀刃儘量垂直。）

16 以筆刀取出多餘的銀黏土，並包回保鮮膜中回收保存。

17 取一小塊銀黏土，用手搓成約 2mm 的小圓球，並以水彩筆沾取少量銀膏在小圓球上。

18 以鑷子夾取小圓球銀黏土，放在兩顆心形寶石的中間，形成蝴蝶結。

19
放置電烤盤或以吹風機熱
風乾燥,約 10 分鐘。

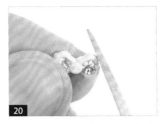

20
完全乾燥後,以銼刀修磨
蝴蝶結邊緣。

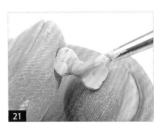

21
以水彩筆沾取少量銀膏,
塗抹在蝴蝶結背面。

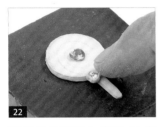

22
將蝴蝶結固定在步驟 11 完
成的棒棒糖上後,翻背面
接縫處,再次以銀膏加強
固定。

23
放置電烤盤或以吹風機熱
風乾燥,約 5 分鐘。

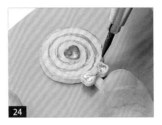

24
以鉛筆再次描繪棒棒糖螺
旋紋。

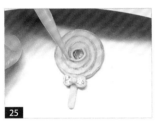

25
取針筒型銀黏土,並接上
中口綠針頭,沿著心形寶
石外圍,打出一個寶石框。
(註:針筒線條,要略壓寶
石邊緣一點點。)

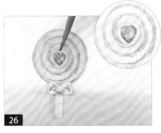

26
以不破壞銀黏土線條圓度
為原則,以水彩筆撥移線
條,形成心形寶石框。(註:
停下來時,針頭要插在水
碟,或包濕紙巾保濕。)

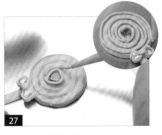

27
以綠針頭繼續在心形寶石
框外圍,沿著鉛筆草圖打
出螺旋紋線條。

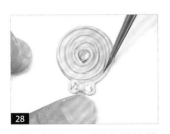

28
重複步驟 26,以水彩筆撥
移銀黏土線條至正確位置,
成為棒棒糖紋路。

29
放置電烤盤或以吹風機熱
風乾燥,約 10 分鐘。

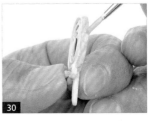

30
以水彩筆沾取較稀的銀膏,
填補棒棒糖側邊縫隙。(註:
使線條與底部銀黏土沒有縫
隙。)

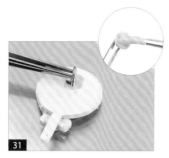

31 以鑷子夾取胸針底座，沾抹少許銀膏後，平放在棒棒糖背面偏上的位置。

32 再以水彩筆沾取銀膏，均勻覆蓋在胸針底座上。（註：針座有一個小凸起，不須覆蓋銀膏。）

33 放置電烤盤或以吹風機熱風乾燥，約 10 分鐘。

34 燒製前檢查寶石表面，如沾有銀黏土，可用牙醫工具尖端或珠針輕輕剔除。

35 待電氣爐升溫至 800℃後，燒製 5 分鐘。（註：以瓦斯爐燒製 8 ～ 10 分鐘。）

36 待作品冷卻，以短毛鋼刷刷除白色結晶。（註：可用紙張遮蓋寶石，避免刷花寶石。）

37 以雙頭細密鋼刷刷除線條凹槽的結晶。

38 以粗砂紙研磨背面胸針，將變黑的氧化膜去除。

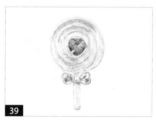

39 表面保留毛細孔狀的梨皮質感，套上胸針針帽。

40 以瑪瑙刀壓光凸起的線條，以增加立體感。

41 以拭銀布擦拭作品。

42 即完成甜蜜蜜的棒棒糖胸針。

南瓜燈

- 萬聖節 Halloween -

MATERIAL 材料

針筒型純銀黏土 10g、黏土型純銀黏土 2g、膏狀型純銀黏土少許、藍針頭（細口）、綠針頭（中口）、灰針頭（太口）、4×4mm 三角形合成寶石 2 顆、純銀鍊 1 條

TOOLS 工具

塑形工具

　烘焙紙、鉛筆、塑膠板、1mm 壓克力板、1.5mm 壓克力板、塑膠滾輪、鑷子、透明壓克力板、造型刮板、橡膠台、銼刀、海綿砂紙、水彩筆、墊板／L 夾

乾燥／燒成器具

　吹風機、電氣爐、計時器

拋光／加工工具

　橡膠台、雙頭細密鋼刷、尖嘴鉗、拭銀布

步驟說明 Step by step

01
將銀黏土壓為 2.5mm 的厚度。（註：重疊 1+1.5mm 壓克力板於烘焙紙兩側。）

02
以鑷子夾取三角形寶石，放在銀黏土上，稍加按壓。

03
再以透明壓克力板按壓，使寶石表面與銀黏土在同一水平面上。

04
以造型刮板沿著寶石切割銀黏土，外圍為 1mm 寬度。（註：刀刃儘量垂直。）

05
放置電烤盤或以吹風機熱風乾燥，約 10 分鐘。

06
完全乾燥後，以銼刀修磨銀黏土邊緣，使三角形寶石框平整。

07

以海綿砂紙將三角形寶石框的邊緣磨圓滑。

08

重複步驟 1-7，完成第二個三角形寶石框，備用。

09

裁剪一小張烘焙紙，用鉛筆描下附圖。

10

將草圖反蓋於塑膠板上，用手指不斷推壓，使鉛筆線拓印於塑膠板上。

11

若鉛筆線不夠清晰，可用鉛筆再描繪一遍。

12

以水彩筆沾少量水，濕潤步驟 8 完成的三角形寶石框背面，使固定在塑膠板上的草圖位置。

13

取針筒型銀黏土，並接上中口綠針頭，依照草圖打線條在塑膠板上。（註：停下來時，針頭要插在水碟，或包濕紙巾保濕。）

14

以不破壞條圓度為原則，以水彩筆由線條側邊撥移調整。

15

重複步驟 13-14，完成南瓜的外框線條。

16

以吹風機熱風乾燥，約 5 分鐘。

17

在墊板上將銀黏土，搓成一端粗一端細的圓條狀（約 4cm 長）。

18

以水彩筆在圓條銀黏土表面，刷一層薄薄的水。

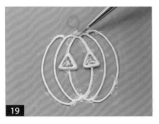

19 以水彩筆沾取少許銀膏，塗抹在南瓜蒂頭位置。

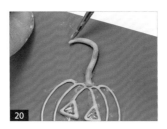

20 以水彩筆將圓條銀黏土粗的一端與南瓜接合。

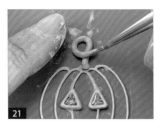

21 以水彩筆將圓條銀黏土捲成圈狀，形成南瓜蒂墜子頭。

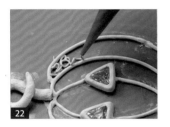

22 換上細口藍針頭，隨意打出細銀黏土線條。（註：換下的綠針頭，必須接上空針筒插水裡，以防針頭堵塞。）

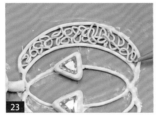

23 以細銀黏土線條填滿南瓜內部。（註：細線雖不規則，但一定要交錯，並與南瓜外框線條相連接。）

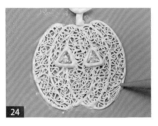

24 重複步驟 22-23，將南瓜內部填滿鏤空的細銀黏土線條。

25 換回中口綠針頭，將南瓜外框再重疊描繪一層銀黏土線條，並打出南瓜嘴巴線條。（註：藍針頭接上空針筒插水裡，以防針頭堵塞。）

26 改接上太口灰針頭，將南瓜嘴巴再描繪一次。（註：綠針頭接上空針筒插水裡，以防針頭堵塞。）

27 以不破壞條圓度為原則，以水彩筆由線條側邊撥移調整。

28 以吹風機熱風乾燥，約 5 分鐘。

29 彎曲塑膠板，小心取下銀黏土。

30 以水彩筆沾取較稀的銀膏，填補南瓜側邊的縫隙。（註：儘量重複填補至看不見縫隙，作品結構較堅固。）

31 放置電烤盤或以吹風機熱風乾燥，約 5 分鐘。（註：每填補一次，都必須進行乾燥。）

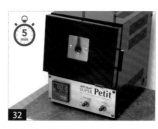

32 待電氣爐升溫至 800℃後，燒製 5 分鐘。（註：針筒鏤空作品，不可以瓦斯爐燒成，線條易過熱熔斷。）

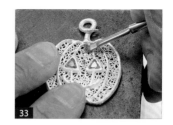

33 待作品冷卻，以雙頭細密鋼刷刷除白色結晶。（註：纖細的鏤空線條，如以短毛鋼刷刷結晶，容易勾斷線條，務必注意力道上的控制。）

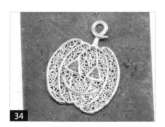

34 表面保留毛細孔狀的梨皮質感。

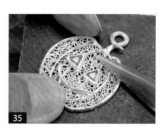

35 以瑪瑙刀壓光凸起的線條，以增加立體感。

36 以尖嘴鉗前後夾開銀圈的開口處，並左右稍夾重疊。

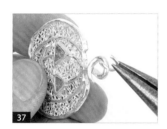

37 將南瓜墜子頭勾入銀圈中。

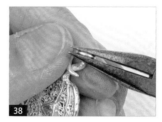

38 以尖嘴鉗將銀圈夾密合。

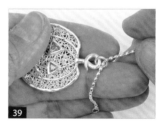

39 將銀鍊穿過南瓜燈銀圈後，扣上銀鍊釦頭。

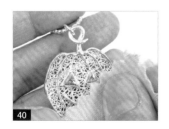

40 以拭銀布擦拭作品。

41 即完成精緻應景的南瓜燈項鍊。

ITEM
04

小蝙蝠

- 萬聖節 Halloween -

MATERIAL 材料

黏土型純銀黏土 5g、膏狀型純銀黏土少許、針筒型純銀黏土少許、藍針頭（細口）、小插入環 1 個、∅5mm 純銀開口圈 1 個、純銀鍊 1 條

TOOLS 工具

塑形工具

烘焙紙、鉛筆、∅4mm 吸管、1mm 壓克力板、塑膠滾輪、美工刀／筆刀、鑷子、造型刮板、水彩筆、丸棒黏土工具、橡膠台、銼刀

乾燥／燒成器具

電烤盤／吹風機、電氣爐／瓦斯爐＋不鏽鋼燒成網、計時器

拋光／加工工具

橡膠台、短毛鋼刷、瑪瑙刀、尖嘴鉗、拭銀布

步驟說明 Step by step

01
裁剪一小張烘焙紙，用鉛筆描下附圖。

02
以吸管比對草圖，以確認管徑是否符合翅膀下方的弧度。

03
在對折的烘焙紙中，擺放 1mm 壓克力板於兩側和近草圖高度的銀黏土。

04
蓋上烘焙紙，以塑膠滾輪垂直方向滾壓銀黏土。

05
將銀黏土擀平為 1mm 的厚度。

06
掀開烘焙紙，將草圖紙正面覆蓋於銀黏土上方，以塑膠滾輪滾壓一遍。（註：切勿來回滾壓，以免產生疊影。）

191

07

移開草圖紙，圖形已拓印於銀黏土上，以吸管依照鉛筆草圖開始按壓。

08

依序按壓出圓形小孔，完成兩側翅膀下緣輪廓。（註：吸管內銀黏土記得回收。）

09

以筆刀切割草圖外框。（註：刀刃儘量垂直。）

10

以吸管依照鉛筆草圖按壓出頭頂輪廓。

11

依草圖完成蝙蝠外框切割。

12

將多餘的銀黏土，包回保鮮膜中回收保存。

13

放置電烤盤或以吹風機熱風乾燥，約 10 分鐘。

14

在光滑的墊板上，將揉捏過的銀黏土，利用透明壓克力板，搓成直徑 6mm 的圓球體。

15

以造型刮板將圓球體切成兩份。

16

取一份，用手壓成接近草圖的半橢圓頭形。（註：另一份銀黏土進行回收。）

17

以水彩筆沾取少量銀膏，塗抹在半球體銀黏土背面。

18

將半球體銀黏土放在蝙蝠上，輕輕按壓，為蝙蝠的頭部。

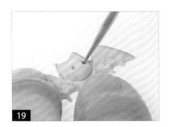

19 以丸棒黏土工具按壓，形成眼睛。

20 放置電烤盤或以吹風機熱風乾燥，約 10 分鐘。

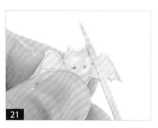

21 完全乾燥後，烘焙紙鋪底，橡膠台做支撐，以銼刀修磨蝙蝠外緣。

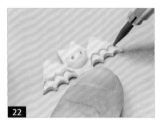

22 以鉛筆再描一次翅膀紋路。

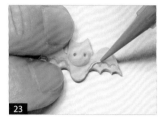

23 取針筒型銀黏土，並接上細口藍針頭，沿著草圖打出細銀黏土線條。

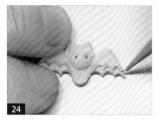

24 完成一邊翅膀上的紋路。

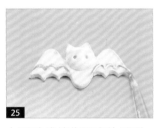

25 在不破壞線條圓度的原則，以水彩筆將線條撥移至正確位置。

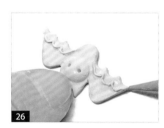

26 重複步驟 23-25，完成另一邊翅膀紋路。

27 放置電烤盤或以吹風機熱風乾燥，約 10 分鐘。

28 以鑷子夾住小插入環上的小圈，沾取銀膏。

29 將沾取銀膏的小插入環擺放在蝙蝠頭部背面，小圈部分外露。

30 以銀膏覆蓋小插入環的鋸齒段，直至看不到鋸齒邊緣，並形成小丘狀。

31

放置電烤盤或以吹風機熱風乾燥，約 5 分鐘。

32

待電氣爐升溫至 800℃後，燒製 5 分鐘。（註：以瓦斯爐燒製 8～10 分鐘。）

33

待作品冷卻後，以短毛鋼刷刷除白色結晶。

34

表面保留毛細孔狀的梨皮質感。

35

以瑪瑙刀壓光蝙蝠的臉和翅膀上的紋路，以增加立體感。

36

以尖嘴鉗扳開銀圈的開口處，稍微夾合，使平行的兩端稍微重疊。

37

將小蝙蝠頭頂的插入環小圈，勾入純銀開口圈。

38

以尖嘴鉗將銀圈夾密合。

39

將銀鍊穿過蝙蝠的銀圈後，扣上銀鍊釦頭。

40

以拭銀布擦拭作品。

41

即完成俏皮的小蝙蝠項鍊。

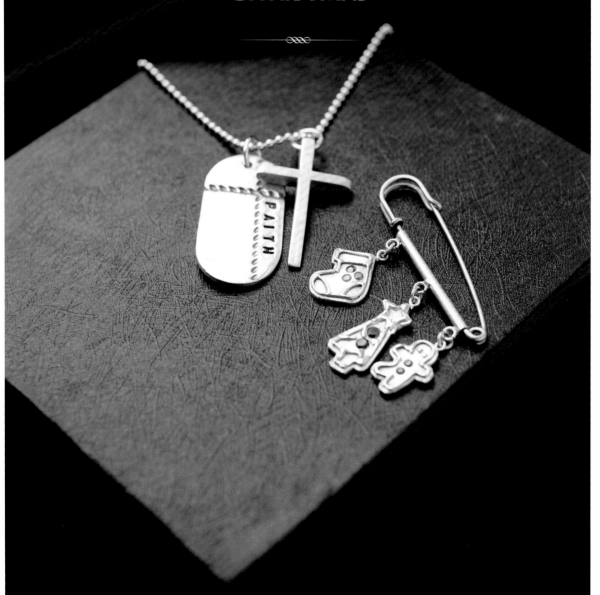

Series. 8

聖誕節
CHRISTMAS

軍牌項鍊

- 聖誕節 Christmas -

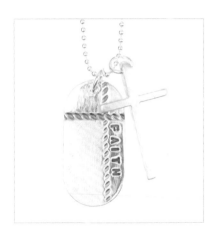

MATERIAL 材料

黏土型純銀黏土 20g、膏狀型純銀黏土少許、∅8mm 純銀開口圈 2 個、純銀珠鍊 1 條

TOOLS 工具

塑形工具

烘焙紙、鉛筆、1.5mm 壓克力板、塑膠滾輪、透明壓克力板、墊板／L 夾、美工刀／筆刀、造型刮板、吸管刷、鑷子、字母印章（含印章固定器）、圈圈版、珠針、棉軸棒、銼刀、橡膠台、鑽頭組

乾燥／燒成器具

電烤盤／吹風機、電氣爐／瓦斯爐+不鏽鋼燒成網、計時器

拋光／加工工具

橡膠台、短毛鋼刷、溫泉液、棉花棒、中性清潔劑、舊牙刷、海綿砂紙、瑪瑙刀、尖嘴鉗、拭銀布

步驟說明 Step by step

01
在光滑的墊板上，將揉捏過的銀黏土，利用透明壓克力板，搓成胖胖的短圓條。

02
直接以壓克力板壓扁成橢圓形。

03
用手指施力於壓克力板其中一側，加以按壓，使成為一邊厚、一邊薄的橢圓形銀黏土。

04
如側面圖示，銀黏土按壓完成。

05
以造型刮板由中間向外切兩條間距 4mm 的水平線。

06
將墊板轉向後，以造型刮板切 4mm 的垂直線。

07

以造型刮板切出一個上厚下薄的長十字架。

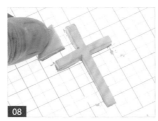

08

將多餘的銀黏土，包回保鮮膜中回收保存。

09

放置電烤盤或以吹風機熱風乾燥，約 15 分鐘。

10

完全乾燥後，烘焙紙鋪底，橡膠台做支撐，以銼刀修磨十字架邊緣，並將四個端點磨成圓角。

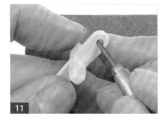

11

以鉛筆在銀黏土較厚一端的側面，畫上鑽孔記號。

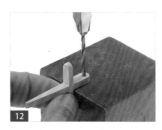

12

取已套用 2mm 鑽針的鑽頭夾鉗，在鑽孔記號位置，以順時針垂直向下鑽孔。

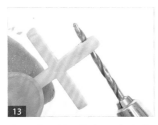

13

直至穿透銀黏土，十字架完成。

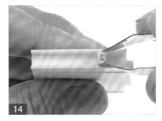

14

以小夾子將字母印章，由右至左排列，夾入印章固定座。

15

範例完成「FAITH」字樣的印章固定座。（註：因為印章蓋出來是左右相反的。）

16

以棉花棒沾取嬰兒油，薄薄塗抹在字母印章上，備用。

17

裁剪一小張烘焙紙，用鉛筆描下附圖。

18

因非對稱圖形，須在背面再多描繪一次。

19

在對折的烘焙紙中，擺放1.5mm 壓克力板和揉捏過接近草圖寬度的銀黏土。

20

蓋上烘焙紙，以塑膠滾輪垂直方向滾壓銀黏土。

21

將銀黏土擀平為 1.5mm 的厚度。

22

掀開烘焙紙，將草圖紙正面覆蓋於銀黏土上方。

23

以塑膠滾輪滾壓一遍。（註：切勿來回滾壓，以免產生疊影。）

24

移開草圖紙，圖形已拓印於銀黏土上，以吸管刷柄依照草圖，按壓出十字紋路。

25

將步驟 16 備好的字母印章擺在銀黏土上，確認蓋印位置。

26

按壓印章固定座，將英文字母印在銀黏土上。（註：若無字母印章，可以珠針書寫文字。）

27

以造型刮板切齊左右兩側。

28

覆蓋圈圈版，取和草圖同寬的圓圈，以珠針劃出上側半圓弧線。

29

重複步驟 28，以珠針劃出下側半圓弧線。

30

將多餘的銀黏土，包回保鮮膜中回收保存。

31

以棉棒軸按壓出小圓孔。
（註：軸內銀黏土記得回收。）

32

放置電烤盤或以吹風機熱風乾燥，約 10 分鐘。

33

以銼刀修磨軍牌銀黏土邊緣至平整。

34

待電氣爐升溫至 800℃後，燒製 5 分鐘。（註：以瓦斯爐燒製 8 ～ 10 分鐘。）

35

待十字架冷卻，以短毛鋼刷刷除白色結晶。

36

小孔內刷不到的結晶，可用圓形銼刀的尖端摩擦刮除。

37

重複步驟 35-36，刷除軍牌表面和孔內的白色結晶。

38

表面保留毛細孔狀的梨皮質感。

39

以棉花棒沾取少許溫泉液。

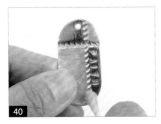

40

將溫泉液塗抹在想要硫化上色的局部位置。

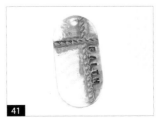

41

以吹風機熱風吹熱，使作品加速變色。（註：當作品的顏色已達自己想要的深度，即可停止加熱。）

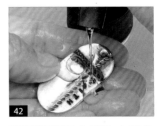

42

將軍牌帶至水槽洗去溫泉液，先擠上少許中性清潔劑。

以舊牙刷刷洗軍牌。（註：凹縫處須加強刷洗，避免溫泉液殘留，導致作品繼續硫化變黑。）

以自來水將作品刷洗乾淨，再擦乾。

以砂紙將軍牌表面磨白，凹處留下熏黑顏色。

以瑪瑙刀壓光軍牌左上和右下字母區塊，使作品更有層次感。

以尖嘴鉗前後夾開銀圈的開口處，再稍微左右夾合，使平行的兩端稍微重疊。

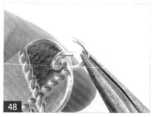

將軍牌勾入純銀開口圈。

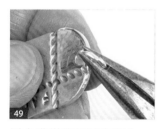

以尖嘴鉗將銀圈夾密合。

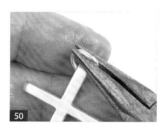

重複步驟 47-49，將十字架勾入銀圈後夾密合。

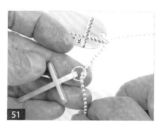

將銀鍊穿過軍牌和十字架的銀圈後，再扣上純銀珠鍊釦頭。

以拭銀布擦拭作品。

即完成帥氣的軍牌項鍊。

ITEM 02

Merry X'mas

- 聖誕節 Christmas -

MATERIAL 材料

黏土型純銀黏土 10g、膏狀型純銀黏土少許、針筒型純銀黏土 5g、綠針頭（中口）、∅3mm 圓形合成寶石 2 顆、∅2mm 圓形合成寶石 5 顆、小插入環 3 個、∅4mm 純銀開口圈 3 個、純銀別針

TOOLS 工具

塑形工具

烘焙紙、鉛筆、造型刮板、1mm 壓克力板、塑膠滾輪、水彩筆、美工刀／筆刀、保鮮膜、銼刀、橡膠台、鑷子

乾燥／燒成器具

電烤盤／吹風機、電氣爐／瓦斯爐+不鏽鋼燒成網、計時器

拋光／加工工具

尖嘴鉗、拭銀布、鑷子、短毛鋼刷、瑪瑙刀、橡膠台

步驟說明 Step by step

01 在烘焙紙上用鉛筆描下附圖。（註：非對稱圖形，須在背面再反描一遍。）

02 對折的烘焙紙中，擺放 1mm 壓克力板和摺疊成接近草圖寬度的銀黏土。

03 蓋上烘焙紙，以塑膠滾輪垂直方向滾壓銀黏土。

201

04

將銀黏土擀平為 1mm 厚度。

05

將草圖紙正面覆蓋於銀黏土上方，以塑膠滾輪滾壓一遍。（註：切勿來回滾壓，以免產生疊影。）

06

如圖，圖形已拓印於銀黏土上。

07

以鑷子夾取⌀3mm 寶石，將尖錐壓入聖誕樹表面。

08

以透明壓克力片覆蓋按壓，使寶石表面與銀黏土，在同一水平面上。

09

以鑷子夾取⌀2mm 寶石，將尖錐壓入薑餅人和耶誕襪表面。

10

以透明壓克力片覆蓋按壓，直至寶石表面與銀黏土同一水平。

11

取針筒型銀黏土，接上中口綠針頭，沿草圖打外框線條。（註：須隨時確認線條是否偏移草圖。）

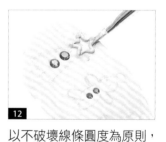

12

以不破壞線條圓度為原則，以水彩筆由側邊輕輕撥移。（註：停下來時，針頭要插在水碟，或包濕紙巾保濕。）

13

如圖，完成耶誕樹針筒線條。

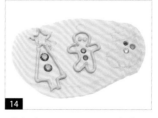

14

重複步驟 12-13，完成薑餅人外框線條。

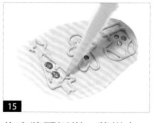

15

依序將耶誕樹、薑餅人、耶誕襪依草圖完成線條。

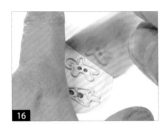

16

以造型刮板切割 3 件耶誕
小物，以利操作。

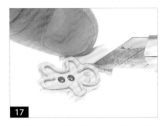

17

以美工刀沿著比針筒線條
外圍大 1mm 等距的外框切
割。（註：刀刃儘量垂直。）

18

切下多餘的銀黏土，包回
保鮮膜中回收保存。

19

放置電烤盤或以吹風機熱
風乾燥，約 10 分鐘。

20

完全乾燥後，烘焙紙鋪底，
橡膠台做支撐，以銼刀修
磨邊緣至平整。

21

翻至背面，以水彩筆於頂
端中間處塗少許銀膏。

22

擺放插入環，並沾取濃稠
的銀膏，覆蓋插入環鋸齒
段。

23

直至銀膏完全覆蓋插入環
的鋸齒邊緣，並形成小丘
狀。

24

放置電烤盤或以吹風機熱
風乾燥，約 5 分鐘。

25

電氣爐升溫至 800℃，持溫
5 分鐘。（註：以瓦斯爐燒
製 8 ～ 10 分鐘。）

26

待作品冷卻後，以短毛鋼
刷刷除作品白色結晶。
（註：小心避免刷花寶石。）

27

以短毛鋼刷除作品背面白
色結晶。

28

重複步驟 26-27，依序刷除
作品結晶。

29

保留毛細孔狀的梨皮質感。

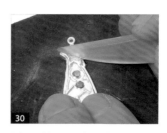

30

以瑪瑙刀壓光凸起的針筒
線條，使作品更有層次感。

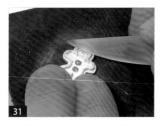

31

其他兩件吊飾依同樣方式
操作。

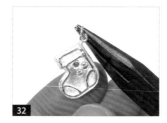

32

以尖嘴鉗夾開鑰匙環的開
口圈，勾入插入環的小圈。

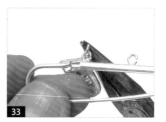

33

再勾入別針上的小圈。

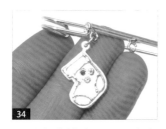

34

再以尖嘴鉗將開口圈夾密
合。

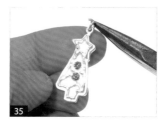

35

重複步驟 32，將開口圈勾
入插入環的小圈。

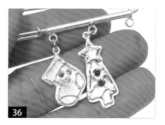

36

重複步驟 33-34，夾密合。

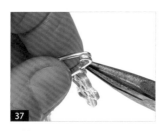

37

3 件耶誕小吊飾，皆以相同
方式操作固定。

38

以拭銀布擦拭作品。

39

即完成活潑應景的 X'mas
別針。

銀色聖誕

- 聖誕節 Christmas -

MATERIAL 材料

黏土型純銀黏土 7g、膏狀型純銀黏土少許、針筒狀型純銀黏土 1g、綠針頭（中口）、細目花銀、小插入環 1 個、∅3mm 圓形合成寶石 1 顆、3×3mm 星形合成寶石 1 顆、墜子頭 1 個、純銀鍊 1 條

TOOLS 工具

塑形工具

烘焙紙、鉛筆、塑膠滾輪、1.5mm 壓克力板、圈圈板、珠針、保鮮膜、牙醫工具、1mm 丸棒黏土工具、牙籤、造型刮板、水彩筆、小鏟子、銼刀、橡膠台、鑷子

乾燥／燒成器具

電烤盤／吹風機、電氣爐／瓦斯爐+不鏽鋼燒成網、計時器

拋光／加工工具

尖嘴鉗、拭銀布、雙頭細密鋼刷、瑪瑙刀、橡膠台、短毛鋼刷

步驟說明 Step by step

01
裁剪一小張烘焙紙，用鉛筆描下附圖。

02
對折的烘焙紙中，擺放 1.5mm 壓克力板和接近草圖寬度的銀黏土。

03
取烘焙紙覆蓋銀黏土，以塑膠滾輪垂直方向滾壓。

04

將銀黏土擀平為 1.5mm 厚度。

05

將圈圈板覆蓋於銀黏土上，並選用 20mm 的圓。

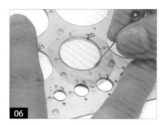

06

以珠針沿著邊緣劃圓。（註：針儘量垂直。）

07

拿開圈圈板，以珠針劃開一邊。

08

取下多餘的銀黏土，包回保鮮膜中回收保存。

09

以手指稍加按整邊緣，預備要固定插入環的位置。

10

以鑷子夾取插入環的小圈，插入銀黏土的厚度。（註：位置中間略偏後一些。）

11

如圖，只露出小圈在銀黏土外圍。

12

取一小塊銀黏土，先用手搓小圓後，再將底面壓平。

13

以牙醫工具依照依照草圖推壓麋鹿塑形。

14

如圖，完成一顆麋鹿的頭型。

15

以水彩筆沾取銀膏，並塗在麋鹿頭型的背面。

16
將麋鹿頭型按壓固定在圓形銀黏土的中間偏下方。

17
以牙籤在鼻子位置刺出 1個寶石定點。

18
以鑷子夾取圓形寶石,再將寶石尖端壓入定點。

19
將寶石壓入銀黏土,使之在同一水平面上。

20
以鑷子夾取星形寶石,並固定在麋鹿左側。

21
以透明壓克力片覆蓋按壓,使寶石表面與銀黏土在同一水平面上。

22
取出針筒型銀黏土,接上中口綠針頭,打上鹿角線條。

23
鹿角完成後,以丸棒黏土工具壓出麋鹿眼睛。

24
在鼻子上方兩側,各按壓一個半圓球狀的小點。

25
放置電烤盤或以吹風機熱風乾燥,約 15 分鐘。

26
將作品置於造型刮板上約 2 秒後拿起,若鋼片上有水氣,則銀黏土未乾透須繼續乾燥。

27
完全乾燥後,烘焙紙鋪底,橡膠台做支撐,以銼刀修磨邊緣至平整。

28

在麋鹿頭部塗上銀膏。（註：須避開眼睛、寶石不塗抹。）

29

先將作品放在乾淨紙張上，再以小鏟子盛裝花銀。

30

將花銀灑在已塗上銀膏的麋鹿頭部。

31

拿起作品並輕敲背面，使多餘的花銀掉落。

32

以牙籤清掉眼睛凹洞的花銀。

33

在未黏上花銀的部位，再次塗上銀膏。

34

重複步驟 29-30，以花銀再灑一遍。

35

讓麋鹿臉部都均勻的黏上花銀。

36

重複步驟 31，輕敲背面。

37

直至臉部都均勻的黏上花銀後，用手指輕輕按壓一下花銀，以加強固定。

38

放置電烤盤或以吹風機熱風乾燥，約 5 分鐘。

39

先彎曲紙張，並對準夾鏈袋口，使多餘的花銀滑落，即完成回收。

40

電氣爐升溫至 800℃，持溫 5 分鐘。（註：以瓦斯爐燒製 8～10 分鐘。）

41

待作品冷卻，避開花銀處，以短毛鋼刷刷除白色結晶。

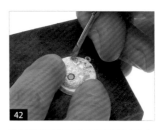

42

以雙頭細密鋼刷刷除細小處白色結晶。

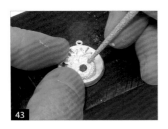

43

以圓銼刀輕刮麋鹿眼睛內凹處，以去除結晶。

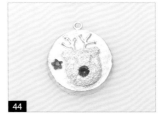

44

表面保留毛細孔狀的梨皮質感。

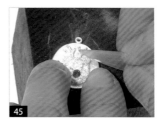

45

以瑪瑙刀壓光凸起的鹿角線條，使麋鹿更有立體感。

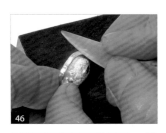

46

以瑪瑙刀將圓形周圍一併壓光。

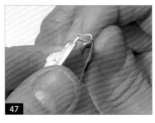

47

以尖嘴鉗夾住墜子頭，將插入環的小圈往內勾住。

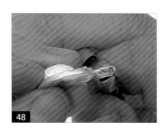

48

將墜子頭外側夾緊。

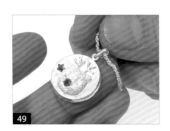

49

將銀鍊串入墜子頭。

50

以拭銀布擦拭作品。

51

即完成銀白聖誕的麋鹿項鍊。

ITEM
04

神秘小禮物

- 聖誕節 Christmas -

MATERIAL 材料

黏土型純銀黏土 7g、膏狀型純銀黏土少許、小插入環
1 個、∅ 3mm 純銀開口圈 1 個、∅ 4mm 純銀開口圈 1 個

TOOLS 工具

塑形工具

烘焙紙、鉛筆、便利貼、墊板／L 夾、1mm 壓克力板、
1.5mm 壓克力板、造型刮板、水彩筆、塑膠滾輪、濕
紙巾、小剪刀、珠針、銼刀、橡膠台、木芯棒、戒圍
量圈紙／戒圍量圈、鑷子

乾燥／燒成器具

電烤盤／吹風機、電氣爐／瓦斯爐+不鏽鋼燒成網、
計時器

拋光／加工工具

戒指鋼棒、橡膠鎚、尖嘴鉗、拭銀布、橡膠台、短毛
鋼刷、雙頭細密鋼刷、海綿砂紙、瑪瑙刀

步驟說明 Step by step

01
裁剪一小張烘焙紙，用鉛
筆描下附圖，並在背面反
描一遍。

02
以尖嘴鉗將∅ 4mm 開口圈
的切口兩端夾直，成為 U
字形。

03
以銼刀將 U 字兩個末端，
表面磨成粗糙面。

04

使用戒圍量圈紙（或戒圍量圈）測量指圍號數（示範 8 號）。

05

銀黏土燒成銀飾後會縮小些，製作戒指必須先預留收縮號數。（註：條狀戒指請加 3 號，如：8+3=11 號。）

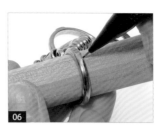

06

將預備製作的量圈（11 號），套入木芯棒，在粗的那側用鉛筆畫上記號。（註：量圈與木芯棒須垂直。）

07

在便利貼寬度一半處，畫一條鉛筆直線。

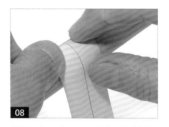

08

撕起便利貼，以無黏性的一端，對準木芯棒上的鉛筆記號。

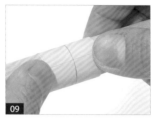

09

便利貼緊緊環繞木芯棒一圈，讓頭尾鉛筆線相銜接，然後貼合。

10

任取一張紙片繞木芯棒的鉛筆記號一圈，以測量戒圍之圓周長度。

11

將圓周加上 1cm 長，作為銀黏土所須長度的依據。

12

將揉捏過的銀黏土分為二份，一塊先用保鮮膜包好備用。

13

在光滑的墊板上，將銀黏土搓成圓條狀。

14

將銀黏土搓成直徑約 3mm 的圓條。（註：可利用透明壓克力板搓滾，較均勻平滑。）

15

確認有小紙片所畫的長度為止，如過短請繼續搓細。

16 以造型刮板斜切銀黏土的一端。

17 以水彩筆在銀黏土表面，刷一層薄薄的水。

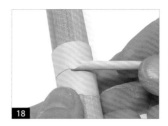

18 將斜角一端對齊鉛筆記號，並環繞木芯棒。（註：注意銀黏土是否保持水平。）

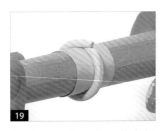

19 環繞一圈後，將銀黏土相接於斜切口處，輕壓黏合。（註：如重疊太多，可以造型刮板切平。）

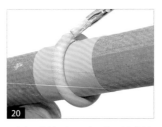

20 以水彩筆沾取銀膏填補接縫。

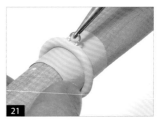

21 轉回正面，以鑷子夾住 U 形的頂端，垂直推入上方的中央位置。

22 如圖，只剩半圓弧外露。

23 以吹風機熱風乾燥，約 10 分鐘。（註：避免壓扁塑形好的銀黏土，木芯棒不可平放須架空。）

24 取出保鮮膜裡的另一半銀黏土，擀平為 1.5mm 厚度。

25 掀開烘焙紙，將草圖紙正面覆蓋於銀黏土上方。

26 以塑膠滾輪滾壓一遍。（註：切勿來回滾壓，以免產生疊影。）

27 如圖，圖形已拓印於銀黏土上。

28

以造型刮板切割方形禮物
外框。

29

以鑷子夾取插入環的小圈，
並插入銀黏土的厚度中間。

30

如圖，只露出小圈在銀黏
土外圍。

31

將剩餘的銀黏土，擀平為
0.5mm 厚度。

32

以造型刮板切出 4 條 1.5mm
寬的細條狀。

33

先以造型刮板切平銀黏土
單邊後，再刷上薄薄的水。

34

先取一條銀黏土，其餘以
濕紙巾輕輕覆蓋保濕。

35

先將銀黏土細條背面刷水，
再以水彩筆挑起，對準方
塊頂端插入環邊緣黏住。

36

依照禮物盒上的草圖，彎
折黏貼到正面。

37

繞到背面，將多餘的銀黏
土以小剪刀剪掉，彎折到
小插入環的另一側黏合。

38

取第二條銀黏土，在背面
刷水，依草圖由正面中間
固定。

39

彎折到背面，再繞回正面，
以小剪刀剪掉多餘的銀黏
土後黏合。

40
放置電烤盤或以吹風機熱風乾燥，約 5 分鐘。

41
翻至背面緞帶重疊處，以銼刀將高起處磨平。

42
切取一段 1cm 短銀黏土放置 45° 斜角，另一條長銀黏土，依草圖疊放。

43
以水彩筆彎曲長銀黏土的兩端，捲向中心。

44
側面呈現圖。

45
將短銀黏土圈住禮物盒中心，並以水彩筆末端稍稍按壓。

46
先在禮物盒中心塗上些許銀膏，再將蝴蝶結接縫朝下黏合固定。

47
以珠針畫上蝴蝶結的皺褶。

48
放置電烤盤或以吹風機熱風乾燥，約 10 分鐘。

49
以單手虎口握住木芯棒較細的那端，垂直輕敲桌面，讓戒指連同便利貼滑落於手上。

50
以鑷子小心的將便利貼捲成小圈。（註：確定便利貼已完全剝離銀黏土後，才可抽出便利貼。）

51
以水彩筆沾取少許銀膏填補戒指內外側銜接處的凹縫。

52

放置電烤盤或以吹風機熱
風乾燥，約 5 分鐘。

53

完全乾燥後，烘焙紙鋪底，
橡膠台做支撐，以銼刀修
磨禮物盒。

54

戒圈乾燥後，以銼刀修磨
戒指內圍修補高起的部分。
（註：內側若磨太多戒圍會
變大。）

55

電氣爐升溫至 800℃，持溫
5 分鐘。（註：以瓦斯爐燒
製 8 ～ 10 分鐘。）

56

待作品冷卻，以短毛鋼刷
刷除白色結晶，內外側都
要刷乾淨。

57

以雙頭細密鋼刷刷除禮物
盒微小處結晶。

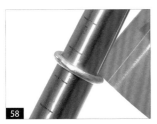

58

將戒指套入戒指鋼棒，確
認號數，並以橡膠鎚敲圓。

59

以紅色海綿砂紙將戒圈推
磨至平順。（註：可接續用
藍色、綠色海綿砂紙，將作
品研磨到更細緻。）

60

以瑪瑙刀壓光禮物盒上的
緞帶，以增加立體感。

61

以尖嘴鉗夾開口圈，勾入
戒圈和禮物盒上的小圈後，
夾密合。

62

以拭銀布擦拭作品。

63

即完成神秘的耶誕禮物戒。

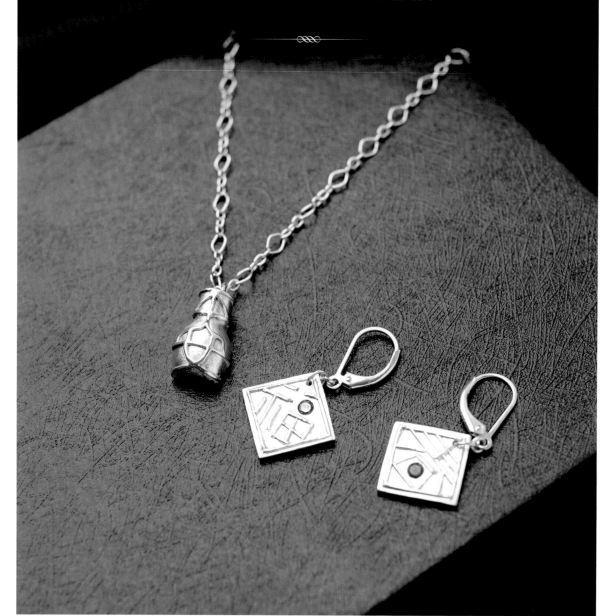

新年

CHINESE NEW YEAR

平平安安

- 新年 Chinese New Year -

黏土型純銀黏土 5g、針筒型純銀黏土 1g、膏狀型純銀黏土少許、綠針頭（中口）、⌀5mm 純銀開口圈 1 個、純銀鍊 1 條

塑形工具

⌀4mm 吸管、小剪刀、烘焙紙、鉛筆、墊板／L 夾、透明壓克力板、造型刮板、筆刀／美工刀、水彩筆、橡膠台、銼刀組、海綿砂紙

乾燥／燒成器具

電烤盤／吹風機、電氣爐／瓦斯爐＋不鏽鋼燒成網、計時器

拋光／加工工具

橡膠台、短毛鋼刷、雙頭細密鋼刷、瑪瑙刀、尖嘴鉗、拭銀布

步驟說明 Step by step

01
取一段吸管，以小剪刀從側邊剪開。

02
使吸管剪開後，成為 1/3 圓和 2/3 圓，留 2/3 圓吸管，備用。

03
在光滑的墊板上，將揉捏過的銀黏土，利用透明壓克力板，搓成圓球。

04
用手將銀黏土捏成胖胖的瓶狀。

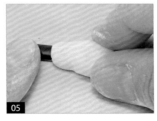

05
將瓶狀銀黏土包覆在步驟 2 的吸管上，用手捏塑出瓶身造型。（註：上為瓶頸，下為瓶肚有底。）

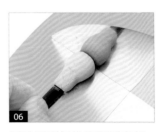

06
以造型刮板推平瓶形底部。

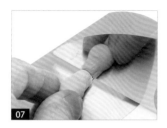

07
以造型刮板沿著吸管弧度切平瓶口上緣。

08
瓶形銀黏土背面為中空。

09
連同吸管,放置電烤盤或以吹風機熱風乾燥,約5分鐘。

10
半乾時,輕輕轉動吸管後抽出。

11
如圖,銀黏土形成一個中空的半立體花瓶。

12
從背面,以筆刀削薄瓶肚的銀黏土,並將多餘的銀黏土回收。

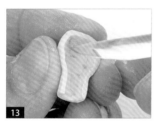

13
以水彩筆桿末端輕輕按壓銀黏土,並使之平滑。

14
放置電烤盤或以吹風機熱風乾燥,約10分鐘。

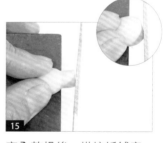

15
完全乾燥後,烘焙紙鋪底,橡膠台做支撐,以銼刀修磨瓶身上下側。

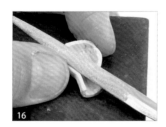

16
以銼刀磨平瓶身的背面。

17
以海綿砂紙磨順瓶身表面。

18
取一小塊銀黏土,以透明壓克力板壓扁成1mm厚度。

19

以造型刮板切下 1mm 寬的銀黏土細條。

20

將銀黏土細條置放瓶口邊，以筆刀切除多餘的銀黏土。（註：與瓶口內側等長。）

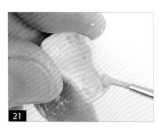

21

以水彩筆沾取銀膏，塗抹在瓶口內部兩側。

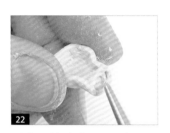

22

以水彩筆將步驟 20 的銀黏土細條，固定在瓶口內側。

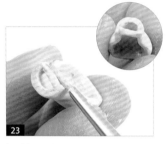

23

調整銀黏土細條位置，成為瓶口的墜子頭。

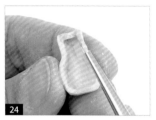

24

以水彩筆沾取銀膏，塗抹在接合處，再次加強固定。

25

放置電烤盤或以吹風機熱風乾燥，約 10 分鐘。

26

完全乾燥後，以銼刀修磨瓶口。

27

以鉛筆在瓶身表面描繪草圖。

28

取針筒型銀黏土，並接上中口綠針頭，沿草圖打銀黏土線條於瓶身表面。

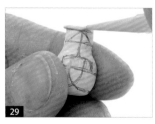

29

緩緩轉動瓶身，使針筒型銀黏土線條貼合瓶身。

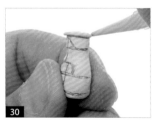

30

如圖，第一條銀黏土線條完成。

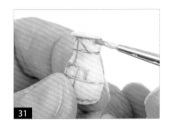

31

以不破壞線條圓度的原則，用水彩筆由側邊撥移線條位置。

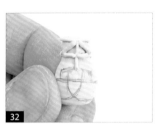

32

完成「平」字的銀黏土線條。（註：交錯的筆劃，須中斷再接續，不要重疊線條。）

33

重複步驟28-32，完成「安」字的銀黏土線條。

34

以水彩筆沾較稀的銀膏，塗抹在銀黏土線條的交接處。

35

放置電烤盤或以吹風機熱風乾燥，約10分鐘。

36

完全乾燥後，以銼刀磨平線條。

37

再以海綿砂紙磨細線條表面。

38

以水彩筆沾銀膏，塗抹在線條與瓶口的縫隙。

39

放置電烤盤或以吹風機熱風乾燥，約5分鐘。

40

待電氣爐升溫至800℃後，燒製5分鐘。（註：以瓦斯爐燒製8～10分鐘。）

41

待作品冷卻，以短毛鋼刷刷除白色結晶。

42

以雙頭細密鋼刷刷除微小處的白色結晶。

43
以雙頭細密鋼刷刷除背面
瓶身內側的白色結晶。

44
以圓形銼刀摩擦刮除小孔
內刷不到的白色結晶。

45
表面保留毛細孔狀的梨皮
質感。

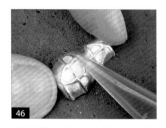

46
以瑪瑙刀壓光凸起的線條，
增加立體感。

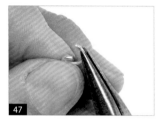

47
以尖嘴鉗前後夾開銀圈的
開口處。

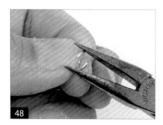

48
左右稍微夾合，使平行的
兩端稍微重疊。

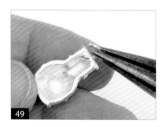

49
將銀圈勾入瓶口的墜子頭。

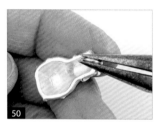

50
以尖嘴鉗將銀圈夾密合。

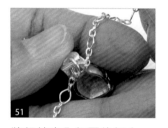

51
將銀鍊串入銀圈後扣合。

52
以拭銀布擦拭作品。

53
即完成祝福平安的瓶飾項
鍊。（註：如以片狀土封住
背面，即可成為香氛瓶。）

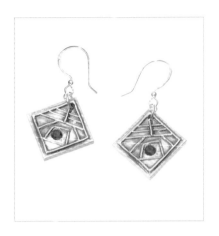

ITEM 02

春滿乾坤 福滿門

- 新年 Chinese New Year -

MATERIAL 材料

黏土型純銀黏土 10g、膏狀型純銀黏土少許、⌀3mm 圓形合成寶石 2 顆、⌀3mm 純銀開口圈 2 個、⌀5mm 純銀開口圈 2 個、純銀耳鉤 1 副

TOOLS 工具

塑形工具

烘焙紙、鉛筆、雕刻針筆、珠針、三角雕刻刀、嬰兒油、棉花棒、塑膠板、水彩筆、1.5mm 壓克力板、塑膠滾輪、造型刮板、便利貼、保鮮膜、橡膠台、銼刀、鑷子、小平刷、鑽頭組

乾燥／燒成器具

吹風機／電烤盤、電氣爐／瓦斯爐+不鏽鋼燒成網、計時器

拋光／加工工具

橡膠台、短毛鋼刷、溫泉液、中性清潔劑、舊牙刷、海綿砂紙、瑪瑙刀、尖嘴鉗、拭銀布

步驟說明 Step by step

01
裁剪一小張烘焙紙，用鉛筆描下附圖。

02
將草圖反蓋於塑膠板上，用手指不斷推壓。

03
將鉛筆線拓印於塑膠板上。

04
若鉛筆線不夠清晰，可用鉛筆再描繪一遍。

05
使用三角雕刻刀，刻下描繪在塑膠板上的圖形線條。

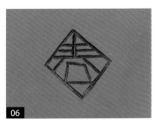

06
雕刻完成後，在菱形外圍約 1.5mm，畫上延伸較長的井字鉛筆線。

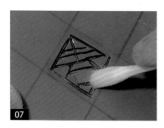

07

以棉花棒沾取嬰兒油，薄薄塗抹在塑膠板上的線條凹陷處。

08

在對折的烘焙紙中，擺放1.5mm壓克力板於塑膠板上的兩側。

09

將揉捏過的銀黏土摺疊成接近草圖大小，放置塑膠板上。

10

蓋上烘焙紙。

11

以塑膠滾輪垂直方向滾壓銀黏土。

12

將銀黏土擀平為1.5mm厚度。

13

以造型刮板沿著井字鉛筆線做切割。（註：造型刮板儘量垂直。）

14

四刀裁切，形成一個菱形。

15

切下的銀黏土，包回保鮮膜中回收保存。

16

連同塑膠板，一起以吹風機熱風乾燥，約10分鐘。

17

彎曲塑膠板，小心取下銀黏土。

18

放置電烤盤上或以吹風機熱風，烘乾正面約5分鐘。

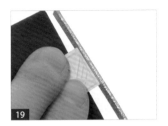

完全乾燥後，烘焙紙鋪底，橡膠台做支撐，以銼刀修磨銀黏土邊緣至平整。

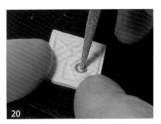

以圓形銼刀於預備鑲嵌寶石之圓心位置，鑽一個小凹點。

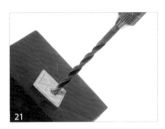

取已套用 3mm 鑽針的鑽頭夾鉗套用，以小凹點為圓心。

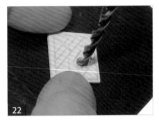

手掌輕輕抵住鑽尾，垂直向下順時針旋轉。

以小平刷將銀黏土粉末掃到烘焙紙上，方便回收再利用。

鑽出一個直徑 3mm 的圓錐凹槽，以鑷子夾取寶石測試凹槽深度。

直到寶石置放凹槽內，能與銀黏土維持在同一水平面為止。

以水彩筆沾少許銀膏，塗勻寶石凹槽。

以鑷子夾放圓形寶石置於凹槽，輕輕按壓，確認與銀黏土之間的水平。

乾燥約 5 分鐘。

取已套用 1mm 鑽針的鑽頭夾鉗，在距離頂端約 2mm 位置鑽孔。

垂直向下順時針旋轉，至穿透為止。

31 在背面以鉛筆寫下想刻的文字。

32 用雕刻針筆刻磨文字。

33 燒製前檢查寶石表面，如沾有銀土可用珠針輕輕剔除。

34 待電氣爐升溫至 800℃後，燒製 5 分鐘。（註：以瓦斯爐燒製 8～10 分鐘。）

35 待作品冷卻，以短毛鋼刷刷除白色結晶。（註：可用紙張遮蓋寶石，避免刷花寶石。）

36 以圓形銼刀的尖端摩擦刮除小孔內刷不到的結晶。

37 表面保留毛細孔狀的梨皮質感。

38 以棉花棒沾少許溫泉液。

39 塗抹在想要硫化上色的局部位置。

40 以吹風機熱風吹熱，使作品加速變色。

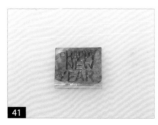

41 當作品的顏色已達自己想要的深度，即可停止加熱。

42 將作品帶至水槽洗去溫泉液，先擠上少許中性清潔劑。

43

以舊牙刷刷洗作品。（註：凹縫處須加強，避免溫泉液殘留導致作品繼續硫化變黑。）

44

以自來水將作品沖洗乾淨，再擦乾。

45

以粗砂紙將春聯線條磨白，凹處留下淡淡的顏色。（註：避開寶石，以免磨花失去光澤。）

46

以海綿砂紙將背面的黑磨白，只保留雕刻文字的黑。（註：厚度若染黑，也一併磨白。）

47

正面以瑪瑙刀壓光凸起的春聯線條，以增加立體感。

48

以尖嘴鉗前後夾開∅5mm銀圈的開口處，左右夾略重疊，再勾入春聯頂端的小孔。

49

以尖嘴鉗將銀圈夾密合。

50

以尖嘴鉗夾開∅3mm銀圈，勾入耳鉤的小圈和串在春聯上的∅5mm銀圈。

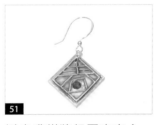

51

以尖嘴鉗將銀圈夾密合，一只耳環串接完成。

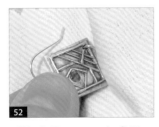

52

重複步驟1-50，完成另一只耳環，以拭銀布擦拭作品。

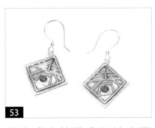

53

即完成春節最喜氣的春聯耳環。

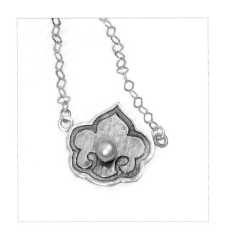

ITEM 03

吉祥如意

- 新年 Chinese New Year -

MATERIAL 材料

黏土型純銀黏土 10g、膏狀型純銀黏土少許、中插入環 2 個、0.8mm 純銀線 1cm 長、5mm 片穴珍珠 1 顆、∅4mm 純銀開口圈 2 個、鎖鏈式純銀鍊 1 條

TOOLS 工具

塑形工具

　0.5mm 厚卡紙、烘焙紙、美工刀／筆刀、1.5mm 壓克力板、塑膠滾輪、保鮮膜、牙醫工具、銼刀、橡膠台、鑷子、尖嘴鉗、剪鉗

乾燥／燒成器具

　電烤盤／吹風機、電氣爐／瓦斯爐+不鏽鋼燒成網、計時器

拋光／加工工具

　橡膠台、短毛鋼刷、溫泉液、棉花棒、中性清潔劑、舊牙刷、海綿砂紙、瑪瑙刀、AB 接著劑、牙籤、剪鉗、尖嘴鉗、拭銀布

步驟說明 Step by step

01
描下附圖，轉拓於卡紙上，以筆刀割下如意形卡紙模。

02
以尖嘴鉗將銀線 2mm 處彎折直角，形成 L 型，備用。

03
在對折的烘焙紙中，擺放 1.5mm 厚的壓克力板於兩側。

04
將揉捏過的銀黏土摺疊成接近草圖寬度，並放置壓克力板中央。

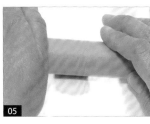

05
蓋上烘焙紙，以塑膠滾輪垂直方向滾壓銀黏土。

06
將銀黏土擀平為 1.5mm 厚度。

227

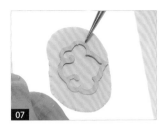

07 將如意形卡紙模覆蓋於銀黏土上方。

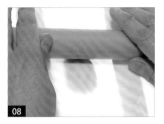

08 蓋上烘焙紙，以塑膠滾輪滾壓一遍。（註：切勿來回，以免產生疊影。）

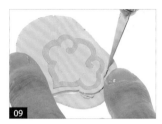

09 以筆刀切割比卡紙外圍大2mm 等距的外框。（註：刀刃儘量垂直。）

10 將多餘的銀黏土，包回保鮮膜中回收保存。

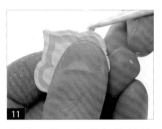

11 先以牙醫工具稍加修飾邊緣要固定插入環的位置。

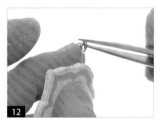

12 以鑷子夾取插入環的小圈，插入銀黏土的厚度中。（註：位置中間略偏後。）

13 只露出小圈在銀黏土之外，完成兩側插入環的固定。

14 以鑷子夾取步驟 2 的 L 型銀線，將彎折的 2mm 部分壓入銀黏土內。

15 以牙醫工具沾少許銀膏將細縫填滿。（註：須比周圍水平面再高一點點。）

16 放置電烤盤或以吹風機熱風乾燥，約 10 分鐘。

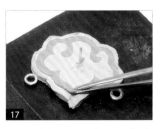

17 完全乾燥後，以鑷子去除卡紙模。（註：如不易挑起，也可繼續保留。）

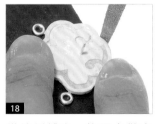

18 烘焙紙鋪底，橡膠台做支撐，以銼刀修磨邊緣，並以珠針剔除金具上的銀黏土。

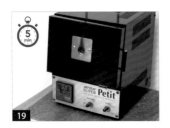

待電氣爐升溫至 800℃後，燒製 5 分鐘。（註：以瓦斯爐燒製 8 ～ 10 分鐘。）

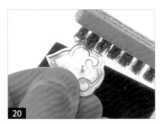

待作品冷卻，以短毛鋼刷刷除白色結晶。

表面保留毛細孔狀的梨皮質感。

以棉花棒沾取少許溫泉液，塗抹在想要硫化上色的局部位置。

以吹風機熱風吹熱，使作品加速變色。

當作品的顏色已達自己想要的深度，即可停止加熱。

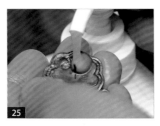

將作品帶至水槽洗去溫泉液，先擠上少許中性清潔劑。

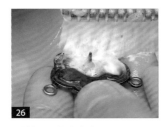

以舊牙刷刷洗作品。（註：凹縫處須加強，避免溫泉液殘留導致作品繼續硫化變黑。）

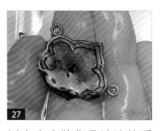

以自來水將作品沖洗乾淨後，擦乾。

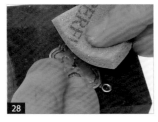

以粗砂紙將將如意平面部分磨白，凹處留下熏黑顏色。（註：背面、厚度如有染黑，也須磨白。）

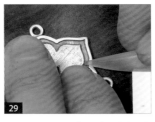

以瑪瑙刀壓光凸起的如意外框，使作品更有層次感。

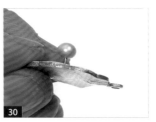

研磨完成後，將珍珠試插於預留的銀線上。

229

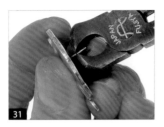

31

以剪鉗剪去銀線多餘的長度。

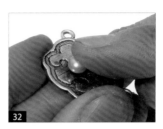

32

將珍珠放置作品上，以確定珍珠能完全服貼。

33

在紙片上擠出等量的少許 AB 接著劑，並以牙籤充分調勻。

34

以牙籤沾取少許調勻的 AB 接著劑，塗抹於銀線上。

35

放上珍珠，靜待 AB 接著劑硬化（約 5 分鐘），才可進行後續步驟。

36

以剪鉗將鎖鏈式純銀鍊中間的環剪斷。

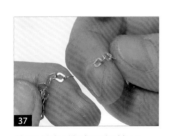

37

使銀鍊拆剪成兩個接口。

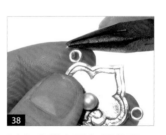

38

以尖嘴鉗夾開銀圈的開口處後，再勾入插入環的小圈。

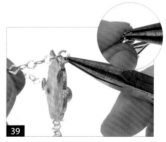

39

將銀鍊的一端也勾入銀圈中，並以尖嘴鉗將銀圈夾密合。

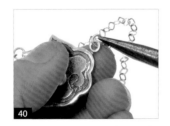

40

重複步驟 38-39，將另一個銀圈串連插入環和銀鍊。

41

以拭銀布擦拭作品。

42

即完成雅緻的如意項鍊。

ITEM
04

連連得利

- 新年 Chinese New Year -

MATERIAL 材料

黏土型純銀黏土 5g、膏狀型純銀黏土少許、C 環 1 個、純銀鍊 1 條

TOOLS 工具

塑形工具

烘焙紙、鉛筆、∅ 5mm 吸管、小剪刀、1.5mm 壓克力板、塑膠滾輪、牙醫工具、珠針、竹籤、圈圈板、筆刀／美工刀、保鮮膜、橡膠台、銼刀

乾燥／燒成器具

電烤盤／吹風機、電氣爐／瓦斯爐+不鏽鋼燒成網、計時器

拋光／加工工具

橡膠台、短毛鋼刷、銼刀、海綿砂紙、尖嘴鉗、拭銀布

步驟說明 Step by step

01

裁剪一小張烘焙紙，用鉛筆描下附圖。

02

取一小段吸管，按壓兩側，使切口摺成眼睛形狀，備用。

03

以吸管比對草圖，是否符合錢幣草圖的大小。

04

再取另一段吸管，以小剪刀剪去 2/3 圓周，備用。

05

使寬度成為古錢方孔的圓弧邊。

06

在對折的烘焙紙中，擺放 1.5mm 厚的壓克力板於兩側。

 апstre

07

將揉捏過的銀黏土摺疊成接近草圖寬度，放置壓克力板中央。

08

蓋上烘焙紙，以塑膠滾輪垂直方向滾壓銀黏土。

09

掀開烘焙紙，銀黏土擀平為 1.5mm 厚度。

10

將草圖紙反面覆蓋於銀黏土上方。

11

以塑膠滾輪滾壓一遍。（註：切勿來回，以免產生疊影。）

12

移開草圖紙，圖形已拓印於銀黏土上。

13

以步驟 2 的小吸管，依照鉛筆草圖按壓。

14

輕輕拔起吸管，則形成眼睛小孔。

15

重複步驟 13-14，以吸管持續壓孔，共製作 7 個小眼睛。

16

以步驟 4 的吸管，按壓中間的方孔。

17

依序按壓形成兩個方孔。

18

以牙醫工具尖端，小心挑起方孔中的銀黏土。

19

完成鏤空圖形。

20

將圈圈板覆蓋銀黏土。
（註：選用比草圖大 1 號的
16mm 圓。）

21

以珠針沿草圖圓周劃2/3圓。
（註：針儘量垂直。）

22

重複步驟 20-21，劃開草圖
另一側的 2/3 圓。

23

以珠針切一個缺口，取下
多餘的土。

24

將小吸管中的銀黏土，以
竹籤平的一端推擠出來。

25

連同切下的銀黏土，一起
包回保鮮膜中回收保存。

26

放置電烤盤上或以吹風機
熱風，烘乾約 10 分鐘。

27

完全乾燥後，烘焙紙鋪底，
以橡膠台做支撐，以銼刀
修磨鏤空處及邊緣。

28

鏤空孔洞不易修磨的細小
處，可用筆刀尖端慢慢削
整。

29

塑形缺損處，可用銀膏修
補，乾燥後修磨，直至塑
形完成。

30

待電氣爐升溫至 800℃後，
燒製 5 分鐘。（註：以瓦斯
爐燒製 8～10 分鐘。）

31 待作品冷卻，以短毛鋼刷刷除白色結晶。

32 小孔內刷不到的結晶，可以圓形銼刀的尖端摩擦刮除。

33 一面保留毛細孔狀的梨皮質感。

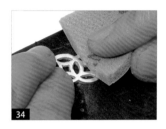

34 另一面用紅色海綿砂紙研磨至平滑。（註：可接續使用藍色、綠色海棉砂紙，研磨到更細緻。）

35 用拭銀布擦拭作品，使表面更為光亮。

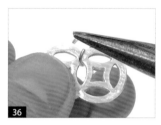

36 以尖嘴鉗夾開銀圈的開口處，並勾入古錢中間的小孔。

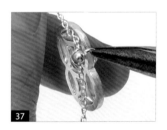

37 將銀鍊放入銀圈中。

38 以尖嘴鉗將銀圈夾密合。

39 最後，確認是否勾在銀鍊的中間位置即可。（註：因銀鍊有珠子間隔，故須特別注意。）

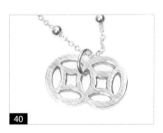

40 即完成一條財源滾滾的古錢項鍊。

原寸紙型

毛小孩 FURKID

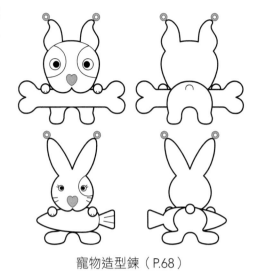

寵物造型鍊（P.68）

狗骨頭（P.58）

貓咪毛線球（P.60）

兔兔戒指（P.63）

誕生日 BIRTHDAY

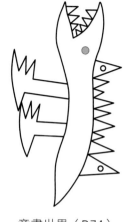

童畫世界（P.74）

情人節／週年紀念日 VALENTINE'S DAY

愛在心坎裡（P.94）

找尋最契合的拼圖（P.104）

心心相印（P.100）

Marry Me 鑽戒（P.107）

母親節 MOTHER'S DAY

香水瓶（P.120）

典雅小品（P.116）

仙貝耳環（P.130）

玫瑰花開（P.125）

萬聖節 HALLOWEEN

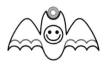

小蝙蝠（P.191）

不給糖就搗蛋（P.179）

棒棒糖（P.183）

南瓜燈（P.187）

父親節 FATHER'S DAY

個性潮戒（P.139）

時尚風（P.150）

紳士領帶（P.146）　成功之鑰（P.153）　爸爸萬歲（P.143）

彌月禮物 NEWBORN BABY

趣味表情（P.174）

新年 CHINESE NEW YEAR

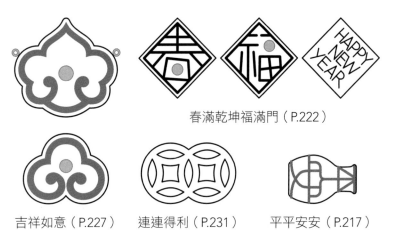

春滿乾坤福滿門（P.222）

吉祥如意（P.227）　連連得利（P.231）　平平安安（P.217）

寶寶相框（P.163）

聖誕節 CHRISTMAS

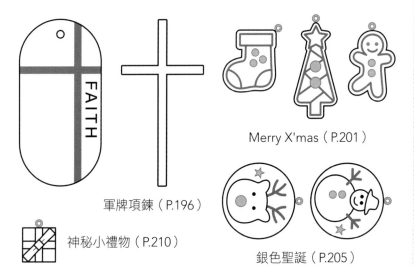

Merry X'mas（P.201）

軍牌項鍊（P.196）

神秘小禮物（P.210）

銀色聖誕（P.205）

出生紀念禮（P.158）

ABCDEFGHIJKLMN
OPQRSTUVWXYZ

潘朵拉手鍊（P.167）

星情故事（P.85）

ABCDEFGHI
JKLMNOPQ
RSTUVWXYZ

字母項鍊（P.88）

創意純銀黏土飾品設計

刻劃夢想，創意無限！

Dream and be creative!
Creative silver clay jewelry design

國家圖書館出版品預行編目（CIP）資料

創意純銀黏土飾品設計: 刻劃夢想，創意無限!/林
文靖作. -- 初版. -- 臺北市 : 四塊玉文創有限公司,
2023.11
　　面； 公分
　　ISBN 978-626-7096-69-7(平裝)

1.CST: 泥工遊玩 2.CST: 黏土3.CST: 裝飾品4.CST:
手工藝
999.6　　　　　　　　　　　　　　112017831

書　　　名　創意純銀黏土飾品設計
　　　　　　刻劃夢想，創意無限！
作　　　者　林文靖
編　　　輯　譽繳國際美學企業社 · 莊旻嬛
責任主編　譽繳國際美學企業社 · 盧欀云
內頁美編　譽繳國際美學企業社 · 羅光宇
封面設計　洪瑞伯
攝 影 師　李權（主圖）· 吳曜宇（步驟）

發 行 人　程顯灝
總 編 輯　盧美娜
美術編輯　博威廣告
製作設計　國義傳播
發 行 部　侯莉莉
印　　務　許丁財
法律顧問　樸泰國際法律事務所許家華律師

藝文空間　三友藝文複合空間
地　　址　台北市大安區安和路二段 213 號 9 樓
電　　話　（02）2377-1163

出 版 者　四塊玉文創有限公司
總 代 理　三友圖書有限公司
地　　址　106 台北市安和路 2 段 213 號 9 樓
電　　話　（02）2377-1163、（02）2377-4155
傳　　眞　（02）2377-1213、（02）2377-4355
E-mail　service@sanyau.com.tw

郵政劃撥　05844889　三友圖書有限公司

總 經 銷　大和書報圖書股份有限公司
地　　址　新北市新莊區五工五路 2 號
電　　話　（02）8990-2588

初　　版　2023 年 11 月
定　　價　新臺幣 480 元
Ｉ Ｓ Ｂ Ｎ　978-626-7096-69-7（平裝）

◎ 版權所有 · 翻印必究

◎ 書若有破損缺頁，請寄回本社更換

http://www.ju-zi.com.tw
三友圖書
友直 友諒 友多聞

三友官網

三友 Line@